# *masterful* COLOR

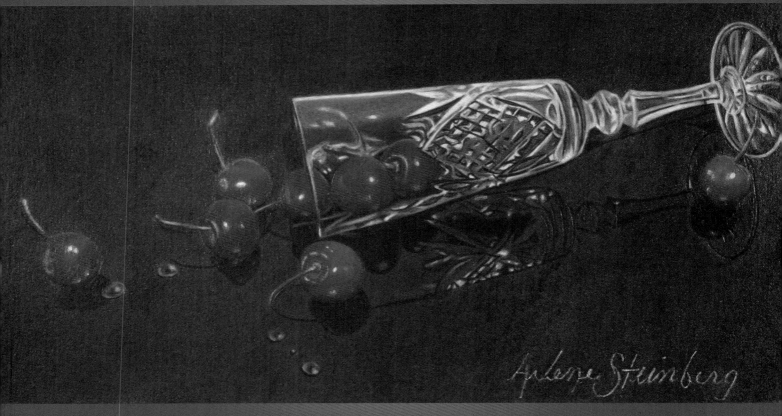

《散落的櫻桃》（Spilled Cherries），
stonehenge 畫紙上的彩色鉛筆畫，5"×10"（13cm×25cm）
作者本人作品

西方經典美術技法叢書

# 色鉛筆的靜物技法

## 層疊明亮的彩鉛藝術

阿琳・斯坦伯格／著

周 姍／譯　鄒宛芸／校審

• • •

新一代圖書有限公司

## 關於作者

　　阿琳·斯坦伯格（Arlene Steinberg）從她有記憶起就開始創作並出售自己的藝術作品了。還在高中的時候，她就已經向生產商出售自己的針綉設計，並且還為一份行業雜誌設計過封面。她在錫拉庫扎大學獲得紡織設計的美學學士之後，從事了二十多年的紡織品和牆紙設計工作。在阿琳離開紡織品行業之後，她將自己的才華傾注在向早期繪畫大師致敬的現實主義彩色鉛筆繪畫創作中。

　　因為阿琳的作品在她加入美國彩色鉛筆協會（Colored Pencil Society of America）的前三年時間裡都入圍參加了國展，她獲得了簽約會員的身份，並且兩年之後獲得了"五年優秀獎"。除了是美國彩色鉛筆協會的會員以外，阿琳還是凱瑟琳女畫家俱樂部（Catharine Lorillard Wolfe Art Club）的理事會成員，並且是國際寫實主義協會（International Guild of Realism）的成員之一。

　　阿琳的彩色鉛筆繪畫作品在地方展和國展中都多次獲得殊榮，《美國藝術家繪畫》（American Artist Drawing）雜誌也刊登過其作品。她的繪畫作品《你也能像大師一樣畫畫》（You Too Can Paint Like A Master）入選由國際寫實主義協會舉辦的 2008~2010 年博物館巡回展覽。

　　阿琳居住在紐約長島並在此教授繪畫技巧，同時也在國內其他地區和加拿大進行教學。她和朋友吉瑪·居靈（Gemma Gylling）為使用各種不同繪畫媒介的藝術家們建立了一個電子佈告欄（www.scribbletalk.com），並在佈告欄上慷慨地傳授自己的經驗。您可以在 www.arlenesteinberg.com 上看到她的作品。

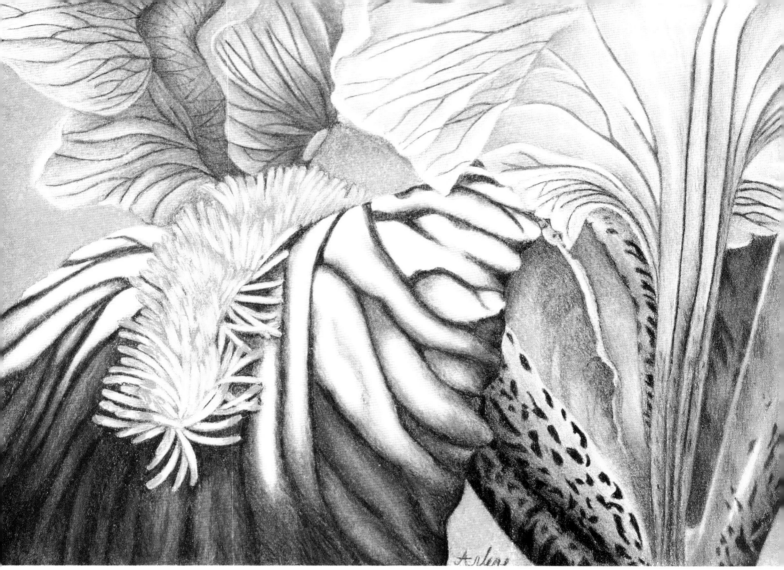

《鳶尾花》
stonehenge 畫紙上的彩色鉛筆畫，7"×9"（18cm×23cm）
Susan Yuran 收藏

## 獻詞

謹將此書獻給我的母親托妮・加德納（Toni Gardner），因為她一直鼓勵並支持我的創作。當我說我想成為一名藝術家的時候，她相信我並一直對我不離不棄。

將此書獻給我的父親萊恩・加德納（Len Gardner），因為在我的成長過程中，他一直保證我的所需，並且在我提出想學習藝術專業的時候給予我祝福。我愛你們。

也將此書獻給蕾切爾（Rachel）和喬希（Josh），因為他們是我最偉大的作品；他們是我最忠實的擁護者，並且在我因為寫作本書而不能花時間陪他們的時候給予我極大的理解。只要你們下定決心，沒有甚麼是你們辦不到的。我愛你們。

## 致謝

我想向以下的朋友獻上特殊的感謝：感謝傑米・馬爾克（Jamie Markle），他對於這本書的出版充滿信心；感謝傑弗里・布洛克希傑（Jeffrey Blocksidge），總是非常耐心地接聽我無止盡的電話、回覆我的郵件並對我的書進行編輯；感謝安・卡爾伯格（Ann Kullberg）、塞西爾・貝爾德（Cecile Baird）和克里斯蒂・卡曲（Kristy Kutch），在我寫作此書之前和期間，都給予了我友愛、支持和鼓勵；感謝艾米麗・拉格爾（Emily Lagore）和帕姆・麥克阿斯（Pam McAssey），讓我使用他們豐富的圖片索引；感謝梅麗莎・米勒內斯（Melissa Miller Nece），讓我在書中使用她的作品；感謝我星期四上午所教授班級中的學生和"漫談塗鴉"（Scribble Talk）電子佈告欄上的成員，他們不管是在藝術還是生活中都給予我友愛和支持；感謝吉瑪・居靈，她自始至終都是我的好朋友，在我寫作本書的時候管理 www.scribbletalk.com 上的事務，並且只要我需要都會義無反顧地對我的作品和手稿提出建議；感謝凱倫・科維爾（Caryn Coville），感謝她成為我的朋友，並且在我的截稿日期快到的時候幫助我畫完番茄和桃子。最後，我還要感謝吉爾・韋納（Gil Weiner），給了我很多的愛和支持。他在本書的編輯和寫作上給予了我很多的幫助，協助我按時交稿，並且讓我使用他的相機拍攝本書中使用的繪畫，所有這些幫助對我來說都是無價的。他是我重要的另一半、編輯和啦啦隊隊長。如果沒有他一直以來的鼓勵，我是不可能完成這一本書的。

# 目錄

# 引言

　　從我的童年開始，我就被早期繪畫大師的作品所吸引，其中最欣賞的就是荷蘭和佛蘭德地區畫家的作品。他們對於色彩、明暗、透視和構圖的使用令我驚嘆不已。我常常在大都會藝術博物館（Metropolitan Museum of Art）中駐足良久，幻想自己如何才能夠創作出如此美麗的藝術作品。我想創作出和早期繪畫大師一樣的作品！

　　在大學裡我所學習的是彩繪專業，雖然我的最愛其實是素描。在 20 世紀 70 年代裡，只有油畫家被認為是"真正的藝術家"，而寫實主義根本不被認為是一種藝術風格。我因此倍感氣餒，所以轉而學習紡織設計，而我在這一領域一做就是 20 年。退休之後，我開始創作拼貼畫和紙雕塑，而在我買來彩色鉛筆裝飾我的拼貼畫之後，發現了彩色鉛筆的魅力。從那個時候起，我對於彩色鉛筆的熱愛就一發不可收了。我喜歡彩色鉛筆的多變性和清爽的成圖感，但是我最喜愛的，就是用強烈的色彩創作充滿活力的描畫。

　　"彩色鉛筆和早期繪畫大師？"這兩者好像從來都不曾被聯繫在一起。人們一想起彩色鉛筆，就想起我們在幼兒園中用過的八色（如果你幸運的話還有十六色）彩筆盒。一直到現在，彩色鉛筆都很少被認為是一種美術創作的媒介。彩色鉛筆製作工藝的改進讓其擁有了更多的色彩變化，而且很多鉛筆現在是"檔案級"的了。用彩色鉛筆創作的繪畫可以與用更加傳統的美術媒介所作的畫相媲美，比如說油彩或者丙烯酸樹脂顏料。

　　本書將用不同於大多數彩色藝術家所使用的方法向你揭示用鉛筆作畫的奧秘。彩色鉛筆半透明的特質讓藝術家可以透過使用色質較灰的補色和在繪畫表面加上層層色彩的手法，創作出色調不同的底色。像早期的繪畫大師一樣，你會先從深色開始，然後再學習淺色的使用。這樣你的色彩會更加飽滿和深刻，而且繪畫的光線會更明亮。

　　本書適合處於彩色鉛筆繪畫學習過程中任何一個階段的人。本書還為您提供描摹的素描，可以讓您根據所教授的技巧進行練習。每一章節的課程都為你在最後完成自己的靜物畫添磚加瓦。雖然我是一個靜物畫藝術家，但是補色技巧的使用適用於任何繪畫對象，比如說人物肖像和風景畫。最後，找一張舒服的靠背椅，削尖你的鉛筆，像早期繪畫大師一樣開始畫畫吧！

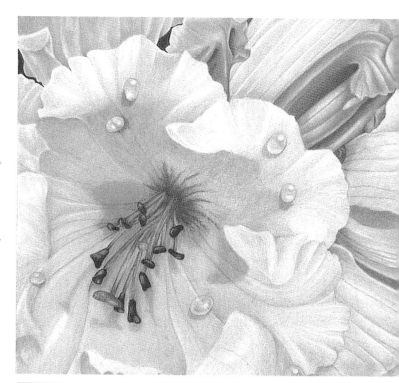

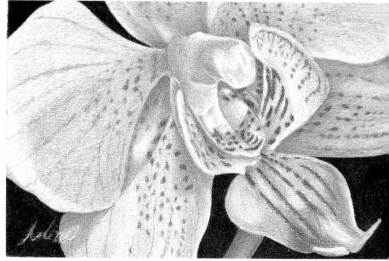

《杜鵑》（Rhododendron）
stonehenge 畫紙上的彩色鉛筆畫，9"×8"（23cm×20cm）
私人收藏

《蘭花》（Orchid）
stonehenge 畫紙上的彩色鉛筆畫，4"×6"（10cm×15cm）
私人收藏

《鬱金香》（Tulip）
stonehenge 畫紙上的彩色鉛筆畫，12"×11"（31cm×28cm）
作者本人作品

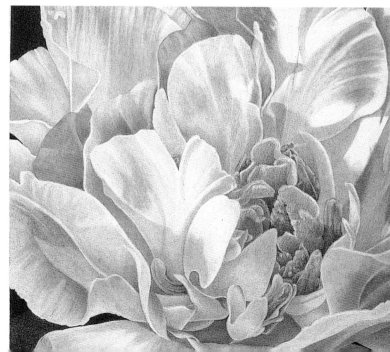

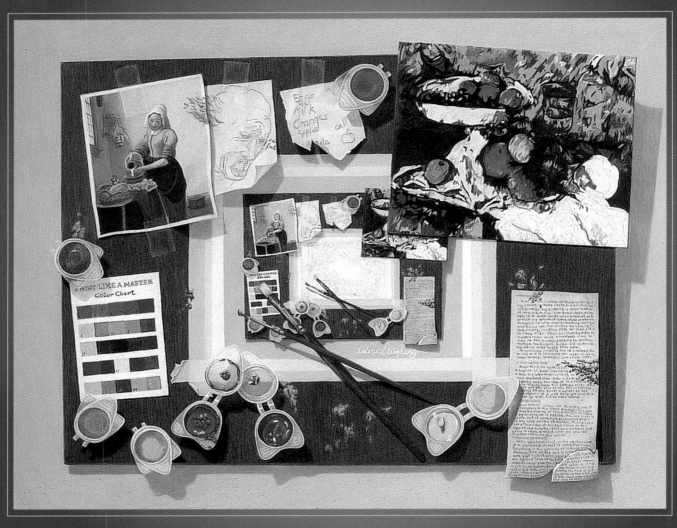

《你的畫可以和早期繪畫大師的媲美》（You Too Can Paint Like A Master）
stonehenge 畫紙上的彩色鉛筆畫，14"×18"（36cm×46cm）
作者本人作品

# 基本概念

　　在我剛剛開始使用彩色鉛筆作畫的時候，我第一步要學習的就是要明白彩色鉛筆的手感與石墨鉛筆是不同的。我不能用繪畫專用的紙筆使顏色混合，也不能透過用鉛筆對畫紙施加壓力而迅速地加深顏色。如果我試圖透過我們還是孩子時學會的方法——用橡皮擦去擦——來去除顏色的話，所有的顏色就會胡亂地混在一起了。但是經過一段時間，我知道了著色時的力道、選用何種畫紙更加合適、如何將色彩混合起來以及如何改正畫錯的地方和去除色彩。

　　我給自己學生最好的建議，就是在一開始就花時間學習基本的技巧。在對於如何使用彩色鉛筆有了一個基本的理解之後，你就會更容易創作出美麗的作品。雖然本章中介紹的方法對我來說很管用，但是透過時間的累積和個人的實驗，你可能會改進這些技巧，甚至找到對你來說更加適合的方法。

# 你需要甚麼

**工作空間**
一個光線充足、能夠讓你隨手拿到所需繪畫工具的空間會讓繪畫更加令人享受。

**鉛筆和紙張**
彩色鉛筆繪畫在鉛筆和紙張的選擇上是可以多種多樣的。你可以多嘗試一下，看看哪一個鉛筆和紙張的品牌最適合你。

**削筆刀**
一定要保證削筆的刀片鋒利而且乾淨。一個訣竅是在每天開始工作之前削一支石墨鉛筆。

如果你有素描的基本知識、幾隻鉛筆、紙張和一些不太昂貴的工具，你就可以開始創作美麗的藝術作品了。

## 工作空間

你的座椅應該有舒適的靠背和腿部的支撐，繪畫的桌面應該是堅硬而光滑的，並且比你所作的畫要大。良好的人工光線是必要的，因為你不能保證一直有足夠的日光。最好選擇使用能進行日光調節的燈泡。

## 鉛筆

使用藝術家級別的彩色鉛筆可以使你的繪畫色彩艷麗。我一般使用的是 Sanford's Prismacolor Premier 鉛筆。

## 紙張

剛開始畫時可以選擇"檔案級"品質好的紙張，確保紙張可以多次上色、表面略微粗糙並且耐擦。我一般使用由 Legion Paper 公司生產的 stonehenge 畫紙。

## 削筆刀

你的鉛筆應該一直保持像針頭一樣細尖，所以你應該選用一款品質好的電子削筆刀。削出來的筆屑只能比鋸木屑稍微粗糙一點，絕不能像削下來的蘋果皮一樣。削出這種筆屑的削筆刀常常會損壞鉛芯，比如說手動削筆刀就會導致這樣的結果。

## 擦除顏料的工具

我最喜歡的擦除顏料的工具就是用來懸掛海報的黏膠土。捏一小塊放在手心加熱後將它按在畫紙上可以去除顏料。白色的可塑橡皮也可以去除顏料，並可以切成小塊去除畫紙上微小部分的顏料。我現在使用的是一款電動橡皮擦，並對它一見如故。

## 膠帶

任何一種透明的膠帶都可以被當做擦除工具來使用以去除顏料。將膠帶放在需要去除顏料的區域之上，然後用鉛筆輕輕地在膠帶上塗畫。不要用力，否則你在揭開膠帶的時候將會連畫帶紙地一齊撕下來。

## 重要的附加工具

你會發現到頭來你確實非常需要這些東西：

- 繪圖刷或者任意一種刷毛自然柔軟的刷子，用以掃清畫紙上的鉛筆顆粒。
- 一款有效的噴霧式固定劑，用以去除畫面上產生的蠟霜（只在通風環境良好的地方使用）。
- 一張墊在你手底下的白紙，這樣你皮膚上的油脂就不會被粘在畫紙上了。
- 畫家膠帶或者是繪畫膠帶，用以保證圖畫四圍的乾淨。
- 鉛筆延長器，在鉛筆過短的時候使用。
- 紅色或者是綠色的醋酸纖維薄膜（acetate），用以檢查圖畫的明暗程度。
- 一種屬於自己的鉛筆收納方法。
- 化妝棉球，在畫作拋光之後用以為作品增加光澤。
- 透明的醋酸纖維薄膜（acetate），用以對素描的摹印。
- 描圖紙，用以在你摹印之前設計好構圖。

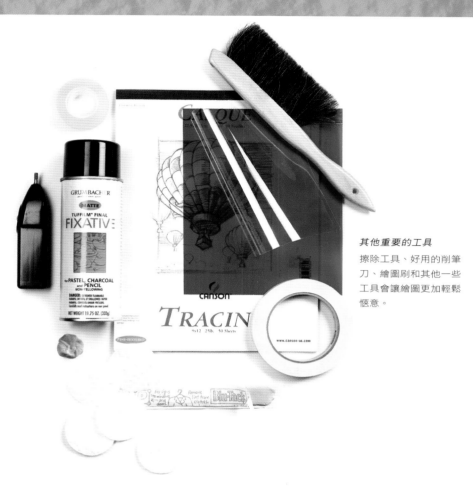

***其他重要的工具***
擦除工具、好用的削筆刀、繪圖刷和其他一些工具會讓繪圖更加輕鬆愜意。

## 數位相機

最理想的狀態就是我們能對著實物作畫，但是這往往是不現實的：水果和蔬菜會變質，鮮花會枯萎而且光線會改變。數位相機非常實用，任何人都能照下數張照片，將它們上傳到電腦上，研究它們的構圖，幾分鐘之內就能列印出一張參考照片。

使用的相機一定要能夠關掉閃光燈。如果相機有手動的曝光調節功能自然很好，但是這個功能不是非常必需。如果你想拍攝一些特寫鏡頭，所購買的相機應該有微距拍攝功能。選用一張容量足夠大的記憶卡，可以讓你拍攝很多張高清照片。

***光源***
如果你在室內拍攝，最簡單的方法就是使用鹵素泛光燈和夾式反光罩，這些設備在商店裡都有銷售。當然你可以購買專業品質的光照設備，但是這沒有很大必要。

## 其他

拍攝靜物時必不可少的工具就是三腳架。如果你所拍攝的靜物只有一個單一的光源，那麼你就是在低照度的環境中進行拍攝的。將相機架在三腳架上以防止相機抖動和成像模糊。我還建議你使用快門線。

***數位相機***
一個基本的傻瓜相機（左圖）和一個數位單眼相機（如果你不想只用傻瓜相機的話）。

正確的光線與合適的照相機擺放位置可以提高你所拍攝的照片的深度和戲劇感。

## 光線

一個單一的光源可以在你所拍攝的靜物上創造出有趣的陰影和加亮區,從而使你的繪畫更加富有戲劇性。當你用人造光源進行拍攝的時候,確保你的光源是可以移動的。可以嘗試著用背光的方式拍攝靜物,或者從側面打光。將光源移高,然後將光源移低,各拍攝幾張照片。注意你移動光源拍攝所產生的不同效果,找出哪一種拍攝方法能夠改善你的構圖。

## 白平衡

從理論上來說,你可以設置白平衡來配合你所使用的光源類型;白熾燈或者螢光燈,自然光或者昏暗的光。我一般使用自動白平衡設置,這能夠得到最好的色彩。

## 曝光速度

在拍攝參考照片的時候,選擇最低的 ISO(ASA)感光速度以避免畫面斑駁以及呈顆粒狀(產生圖像噪點)。我一般使用 ISO100 以取得最明快的圖像。

## 光圈

光圈指的是鏡頭打開的寬度,決定了可以進入相機鏡頭的光線量。光圈測量用光圈值(f-stops)來表示。光圈值越高,光圈就越小。

**為拍攝的物體給光**
在拍攝時創造一個較好的明暗對比平衡的區域。

**物體清晰,背景模糊**
如果你拍攝照片時,需要圖像的一小部分是銳聚焦而背景模糊,可以選擇較寬的鏡頭開度(光圈值在 2.8 到 4.5 之間)。

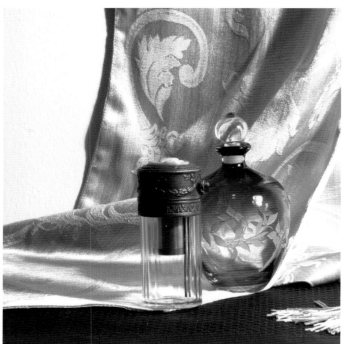

**整個畫面都是銳聚焦**
如果你比較喜歡整個畫面都是銳聚焦,可以使用比較小的鏡頭開度(光圈值 6.1 到 8.0 之間)。

**光圈預設**

很多較新的相機會有"光圈預設"的功能。這個設置可以讓我設置鏡頭開度,然後相機會自動決定快門的速度。

## 為甚麼不要使用閃光

我要再次強調，絕對不要在拍攝參考照片時使用相機自帶的閃光燈。它會讓你費盡心思所設計的悅人眼球的靜物佈置毀於一旦。照相機的閃光燈會產生"熱點"反光，破壞具有戲劇性的陰影和強光區，讓拍攝的照片中的物體看上去很扁平。根據使用閃光燈的參考照片畫出來的素描會看上去和快照一樣，不能表達出所設計的氛圍和感覺。

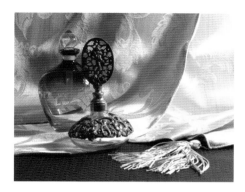

### 使用單一光源製造戲劇感

如果你使用單一光源，你會得到更加清晰、強烈的陰影和強光區，照片上的色彩也會更加豐富。注意照片中的玻璃杯由於從一側而來的光源而變得半透明。

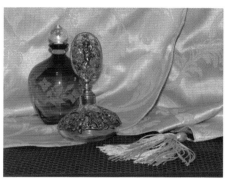

### 不要使用照相機自帶的閃光

閃光燈發出的光會讓所有的東西看上去很扁平，不能產生有戲劇性的陰影或者強光區以製造氣氛。注意這張照片中的玻璃杯看上去不是半透明的，而是非常模糊的。

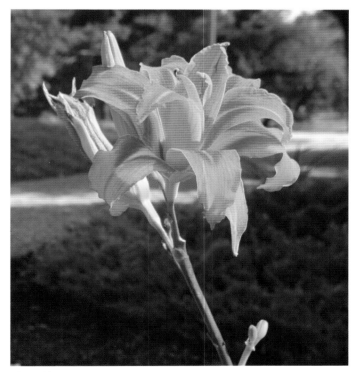

### 使用自然光

有時候，最好的光源就是自然光了。你可以嘗試一下在清晨或是傍晚在戶外拍攝鮮花、戶外靜物或是景物，以取得有趣的光影效果。

**本照片由吉爾　韋納（Gil Weiner）提供**

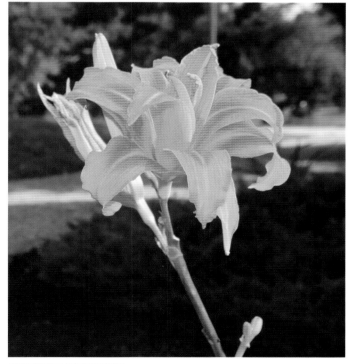

### 調整光圈而不要使用閃光

在這張照片裡，請注意閃光燈讓花看上去非常扁平而且顏色單調。在戶外拍攝低光度的照片時最好使用三腳架或者單腳架。在使用比較慢的快門速度時需要保持照相機的靜止。

**本照片由吉爾　韋納提供**

# 如何使用參考照片

照片會撒謊哦！如果照片和素描同時在透視或者比例上出問題的話，我們可能更加容易忽視照片中存在的問題。我們在看照片的時候，一般是不會發現其比例失調的，但是如果一幅素描是根據一張有透視和比例問題的照片臨摹下來的話，這些問題就變得非常明顯了。這是因為我們人類用雙眼觀察事物，然後將兩眼看到的圖像在大腦中結合為立體的圖像，並透過這種方式記憶所看見的圖像。而相機只記錄從一個鏡頭而來的圖像。這還只是單單依靠照片來進行素描所產生的

問題中的一個。

## 照片失真

在拍攝靜物時，很多時候你會遇到各種各樣的問題：拍攝的物體看上去好像是傾斜的，物體本來筆直的側面好像往裡凹或者往外凸，或者是在前景中的物體看上去太大了。這些失真的問題可以透過照片編輯軟體進行修正，或者你可以在將照片轉移到素描紙上之前在描圖紙上調整一下有問題的區域。

## 構圖

有時候我們需要將所拍攝的物體稍作移動，以創造更加漂亮的構圖。把物體拉近或者在其周圍留出更多的空間可以讓畫面看上去更有整體感。

## 除去干擾

有時在照片中會出現一些干擾元素。在戶外拍攝或者想捕捉某一瞬間時常常會出現這種情況。比如說，光柱就有可能會出現在照片中人的頭頂上。但是照片上出現的東西

**參考照片**

我一開始認為這張照片會是素描的一個好素材。但是當我在電腦上瀏覽此圖時，發現在開始素描之前，我還需要對照片進行調整。

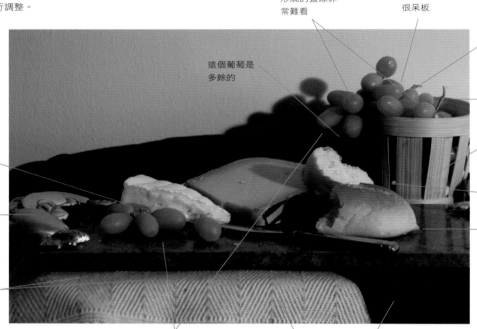

背景和前景太亮，不能產生明暗對比的戲劇性

這個葡萄是多餘的

葡萄相連接時形成的直線非常難看

這條傾斜的直線很呆板

葡萄的這根莖的方向不對

籃子的部分太多了

葡萄的這個輪廓太直了

奶酪板上的把手可以去掉不用

籃子的這塊板條是彎的

這塊白點很干擾人的視線

麵包的邊緣太尖銳了

桌布上的紋路沒有透視的效果

這兩組葡萄之間產生了乒乓效應

前景太多

這塊綠色的布本來應該看起來有餐巾布的效果而不是像夾克衫（其實我使用的正是夾克衫）

*使用灰度檢查圖像的明暗*

現在，大多數的影像處理軟體都有將彩色照片轉換為黑白照片的功能。透過使用這個功能，你可以更加方便地檢查圖像的明暗。在你開始素描之前就知道明暗需要調整會比較好一點。如果你沒有影像處理軟體，你可以找一張紅色的醋酸纖維薄膜，並將其放在你的素描作品上。醋酸薄膜可以去除色彩讓你能夠看見圖像的明暗對比。

不一定要被納入到你的素描當中。如果照片中的物體對於素描沒有很大的作用，可以去掉或者改變它。

## 如果你拍攝的物體看上去很扁平的話

如果你的素描作品中的物體看上去很扁平，有一個很容易的修改方法。你可以加深陰影，提亮可見的強光區。這會讓你所畫的物體看上去更加有立體感。

## "藝術執照"

寫實主義不是全盤臨摹照片的創作方法。它的真正含義是利用你自己的藝術觀感來表達你所看見的素描物體。你是闡釋自己作品的人，要透過自己的藝術觀感創造出一種氛圍。你要決定如何詮釋自己眼見的，或者改變你所不喜歡的部分。

### 使用放大的照片

在使用照片作參考時，將圖像放到最大，這樣可以清晰地看見很多細節。我的參考照片一般都比 8"×10"（20cm×25cm）大。對於更大的素描作品來說，我甚至會將照片的不同部分分別列印在 8"×10"（20cm×25cm）大的紙上。

### 在畫素描之前調整出現的問題

我用 Adobe Photoshop 處理加深了照片的陰影，並且加黑了背景和前景，使用描圖紙同樣可以輕鬆地解決比例失調和透視的問題。前面照片的問題大部分都被修改了，使照片看上去有一個更好的構圖。

我裁剪了照片以得到更好的效果

這些葡萄的問題我會在素描中修正

我去掉了葡萄的莖

我將葡萄上移了一下，以去除那根傾斜的直線

我將籃子的板條伸直了

我去掉了白點

我對這顆葡萄進行了修改，以使其不再呈現出一條直線

我將奶酪板上的把手換成了棱角，使照片更有透視感

我將麵包的邊緣修整齊了

我將照片中的陰影加深了，並加黑了背景和前景

我調整了桌布的透視感

為了消除這兩組葡萄之間的乒乓效應，我在麵包後面加上了兩顆葡萄。這有助於引導眼睛觀賞整個畫面

### 如果你不能看見陰影中的細節

使用你的影像處理軟體提亮圖像直到你能看見為止。

# 將構思轉化到畫紙上

將你的構思轉化到畫紙上的最常見的方法之一，就是使用網格和影印來完成的徒手畫。

## 創作素描

我不建議在品質非常好的紙上畫最初的草稿。因為塗改會損傷畫紙的表面紋理，所以最好先在描圖紙上完成你的構圖。只有在對描圖紙上的圖畫感到滿意之後，我才會將圖畫轉移到真正的畫紙上。

畫出構思中的線條之後，我會將這些圖畫用針筆（Technical Pen）（我用的是 Grafix 生產的 Dura-lar）轉移到醋酸纖維薄膜上。這雖然是額外的一步，但是在我將圖畫轉移到品質好的紙上的時候，對照醋酸薄膜上的線條來畫會更加清晰一些。

## 轉移你的素描

這裡介紹了三種最直接的將你的初稿轉移到畫紙上的方法。

**徒手畫**

我一有時間就會徒手畫素描，因為這讓我知道我想要畫的到底是甚麼，並且可以讓我選擇我希望在作品中加入或者刪除的內容。徒手畫的最好方法就是先大概勾畫出輪廓再進一步完善。

**使用網格**

用針筆在加工過的醋酸纖維薄膜上畫出由邊長為 1/2 英寸（13cm）的正方形組成的網格，將其放置在參考照片的上方。製作第二個網格，大小和你所希望創作的作品大小一樣。比如說，如果你的素描是照片大小的兩倍，網格中正方形的大小應該是 1 英寸（25cm）。將第二個網格放在你的描圖紙之下，然後根據一個一個方格臨摹照片。

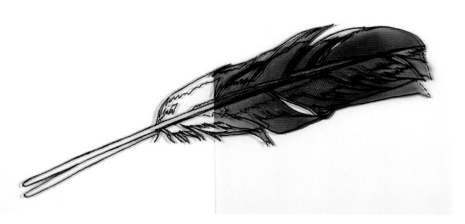

**使用影印機或者印表機**

如果你所創作的作品不是很大，可以用家裡的印表機將參考照片列印出來。如果你想創作更大的畫作，可以將你的照片分成幾個部分列印出來，然後將它們粘貼在一起。大多數的輸出店都會幫你改變照片的大小並幫你列印出來。在得到大小適合的參考照片之後，就可以用針筆在醋酸纖維薄膜上畫出照片上物體的輪廓了。

### 摹寫紙（*Transfer Paper*）

摹寫紙是一面由石墨或者有色墨水覆蓋的紙。在深顏色的這種紙上摹寫的時候應該使用白色的筆。在使用石墨摹寫紙的時候要注意不要把畫紙弄髒了。

### 燈箱或者窗

這種做法是最直接的了。將在加工過的醋酸纖維薄膜上所作的線條素描粘在窗戶上或者是燈箱上。然後將品質好的紙張粘在醋酸纖維薄膜上，再輕輕地進行描畫（見 19 頁）。

### 輸出你的素描

使用這種方法你就不用擔心壓力線（Impressed Line）的問題了。首先，你要確定你的印表機裡可以放入重磅紙，並且你不會在畫面上使用水。將你的線條素描用 300dpi（每英寸點數）的方式進行掃描。在影像處理軟體中將掃描出來的圖像轉化為黑白圖像。增加亮度，減少對比度直到圖像的線條呈淺灰色。然後將你的線條素描輸出在品質好的紙上。

### 隨時準備一本素描本

你一有空就可以在上面畫素描。練習得越多，你的手眼就越協調，並且一旦有了新想法就可以立刻記錄下來。

# 如何使用彩色鉛筆

一些基本的技巧能幫助你更有效地用彩色鉛筆上色。每個人上色的方式肯定與眾不同，這就是你獨樹一幟的風格。

## 落筆之法

不同的落筆技巧產生的效果也不盡相同。這裡展示的兩種方法是最基本的。為了達到最好的效果，要保持鉛筆頭的銳利——最少每隔一分鐘就削一次鉛筆——並輕輕地用力。

**圓形筆畫**

這是使圖層顏色均勻的最好方法。使用極尖的鉛筆頭在畫紙上輕輕地隨意畫出小小的、相互交錯的圓圈。

**保持小圓圈**

圓圈越小色彩越均勻。畫大圓圈有可能使色彩不能完全地覆蓋整個畫面。

**每一分鐘就削一次鉛筆**

在這個畫例中紙張的紋理非常明顯，這是因為鉛筆尖不夠銳利的原因。

**直線筆畫**

直線筆畫會更加有效率，但是你需要一段時間的練習才能使畫出來的色彩均勻。保持筆尖的銳利，並向一個方向鋪陳顏色。然後將你的畫紙轉動 90 度再添加更多的層次。

**保持線條緊密**

如果你的線條太分散了，要填滿畫面就會更加困難，即使你轉動畫紙也無濟於事。

**保持線條長短不一**

如果所有的線條一樣長，在線條交錯的地方顏色會更深。

---

### 鉛筆頭

鈍的鉛筆頭很適合呈現紋理，在畫紙上色彩飽和時進一步上色，也很適合在結束畫作時拋光。但是不適合在填色的時候使用。

## 下筆的力道

力道指的是你用鉛筆在紙上作畫時所使用的力量。大多數時候，輕輕地描畫就可以了。手握在離筆頭三分之一處的筆桿上，這樣會讓你更容易輕輕地用力。我們握筆離筆頭越近，所使用的力氣就會越大。

慢慢地一層層上色，下筆輕柔，保證力道均勻。這樣，即使畫出來的顏色已經非常鮮艷了，你還是可以添加更多的層次。

關於彩色鉛筆很有趣的一點就是，當你輕輕地將一種顏色覆蓋在另一種顏色之上時，下層顏色會更鮮艷或者改變上層顏色。

*力道表*
將你在落筆時所用到的力道分為五個等級，1代表筆尖和紙輕微的接觸，而5則代表可以在紙上形成鋸齒狀的印記或者會折斷筆芯的力道（作畫時是從來都不會使用這種力道的）。力道越小，你就能在畫作上添加越多的圖層。

## 分層

用輕輕的力道塗畫不同的畫面層次可以將色彩混合起來，創作出更加鮮艷有趣的色彩。花時間練習分層畫法，創作出色彩漸變表，以幫助你熟悉自己鉛筆的特點。

*創作許多顏色較淺的圖層*
使用銳利的鉛筆然後使用力道2畫出一個均勻的圖層。記住，最少一分鐘就要削一次鉛筆。不久以後，時常削鉛筆就會變成你的本能，到時候你就會感覺到不同了。

### 紙的粗糙表面

大多數的紙張都有粗糙的表面，如果放大的話，紙的表面會呈丘壑狀。非常細的鉛筆頭可以填滿這些溝壑，讓色彩分層變得更加容易。

### 在填色之前在紙上壓印出細線或點

畫了很多圖層之後，你要在畫作上添加你的簽名或者其他細小的線條就變得不太可能了。所以在你開始畫畫之前，你可以用鈍的織針或者球型頭部的拋光器在畫紙上壓印出微細的鋸齒狀的線條或點，然後用非常尖的鉛筆在其上填塗。用這個技巧，你可以在畫畫之前就先在畫紙上寫下自己的簽名，而簽名上不會粘上顏色。

## 調和（Blending）

彩色鉛筆是乾的，也就是説，與其他濕的繪畫顏料不同，你不能在調色板上調和色彩。你只能在畫紙上直接透過不同圖層來進行色彩的調和。

| | | |
|---|---|---|
| 原色紅 | + 純藍 | = |
| 淡黃色 | + 純藍 | = |
| 淡黃色 | + 原色紅 | = |

**在畫紙上調和顏料創作出新的顏色**
小力道的分層畫法可以創作出動人的新色彩。彩色鉛筆的顏色是透明的，所以每一層色彩都會被其下層的色彩所改變。

## 溶劑和麥克筆

另外一種調和顏色的方法就是使用溶劑（比如説 Weber's Turpenoid）或者是無色的藝術麥克筆（比如説 Prismacolor's Clear Blender）。溶劑可以溶解顏料中的蠟，讓色彩可以進入畫紙的粗糙部分。雖然這對於迅速添加色彩非常有效，但是它會改變紫色和粉色的色調。而且這種做法還會讓畫紙看起來略微粗糙。使用溶劑時，最好使用小的平頭刷和棉花棒或者棉球。針對小區域的畫面，我建議你使用調和筆。這種筆讓我更有控制感。Prismacolor's Premier 雙頭藝術麥克筆粗細筆尖都有。

**一色漸變**
用色彩覆蓋一塊區域時，有些藝術家會從淺色區開始然後畫向深色區。而我會先從深色區開始。不斷地添加圖層直到達到最深色，然後當你畫向淺色區時，逐漸地減少所畫的圖層。疊加圖層時一般使用力道 2 進行作畫。當你接近最淺色的區域時，將你使用鉛筆的力道減為 1。

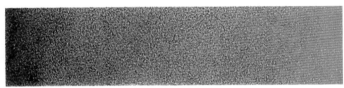

**調和兩種顏色**
先使用一色漸變中的方法畫出一種顏色的漸變。然後選擇另一種顏色，從反方向開始塗畫。分層作畫的方法與第一種顏色一致，只是改變其方向，並將第二種顏色塗在第一種顏色之上。

使用溶劑調和顏色
上半部分是由深猩紅色（Scarlet Lake）和無色調和麥克筆調和而成的。

**用溶劑將兩種顏色調和在一起**
上半部分是深猩紅色 + 孔雀藍（Peacock Blue）與無色調和麥克筆調和而成的。

## 拋光（Burnishing）

　　拋光就是指用力地使用粗頭鉛筆在畫面上塗畫，將所有圖層的顏色得以混合，從而看不見圖層下方的紙的一個過程。拋光過的彩色鉛筆畫的效果幾乎和油畫一樣。閃亮的物體，比如說玻璃杯和瓷器在拋光後會栩栩如生。

## 何時拋光

　　首先必須先疊加許多圖層。最好使用力道 2 使每一個圖層的顏色都比較淺。當畫面上的顏色漸漸飽和時，你可以使用力道 3。太早拋光會讓之後添加圖層變得困難。通常我會等到畫紙上的色彩飽和之後、鉛筆畫在畫紙上有滑過的觸感時再進行拋光。

　　你可以使用粗頭無色調和鉛筆，比如說 Prismacolor's Colorless Blender 或者 Lyra's Rembrandt-Splender，亦或者是白色或者淺色鉛筆。用力道 4 在你想要拋光的區域畫大圓圈。最好是從淺色區域移向深色區域拋光，這樣就不會擔心在淺色區域出現深色的划痕了。一個區域拋光一兩次就好了，避免多次拋光產生畫面不平甚至是掉色的情況。這些經驗都是我付出沉重代價之後學習到的。

**不斷地疊加顏色直到畫紙上的顏色幾乎達到飽和狀態**

在這個例子中，我不斷地疊加紅色，直到畫面看上去好像已經被拋光了一樣。注意第三個例子中的紙張幾乎是完全被顏料所覆蓋了。一旦畫紙上的顏色差不多達到飽和的狀態，你就可以開始拋光了。

**使用兩種或多種顏色時**

在這個例子中，我先使用了深茜紅（Madder Lake），用幅度小的圓形筆畫和力道 2 一層層疊加顏色。然後我又層層疊加鈷天藍（Ceralean Blue），並使兩種顏色在一處得以交叉調和。只有第三個例子中的圖像是可以進行拋光的。

**用白色鉛筆拋光**

白色鉛筆和無色調和鉛筆的用法是一樣的，但是白色鉛筆會提亮畫面的明暗度。有時你可以再疊加一層顏色以降低被白色鉛筆拋光過的區域的亮度。

**用無色調和鉛筆拋光**

無色調和鉛筆的成分只有蠟。用這種筆拋光可以使畫面色彩更加飽滿，並且不用擔心會改變畫面顏色或者添加額外的色彩。畫面的顏色飽和時，你可以使用力道 4 和圓形筆畫進行拋光。注意這個畫面的粗糙表面幾乎被填平了，而且顏色更加飽滿。

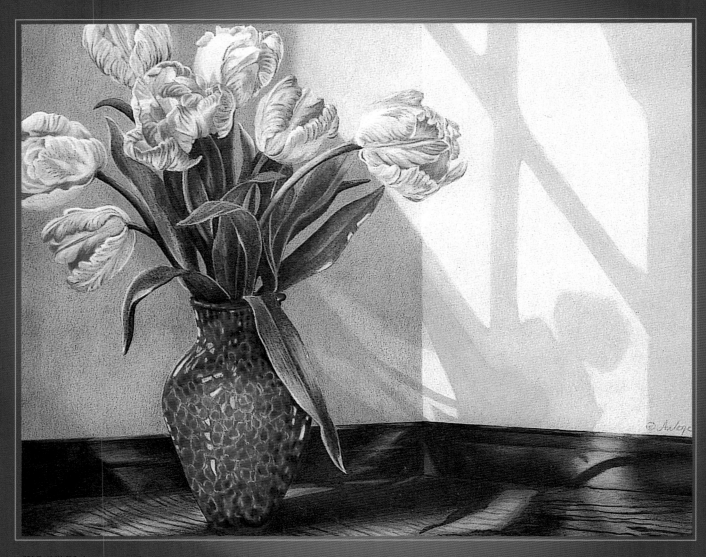

《陰影的游戲》（Shadow Play）
stonehenge 畫紙上的彩色鉛筆畫，12"×15"（30cm×38cm）
作者本人作品

# 構圖

好的構圖能夠將一幅畫中所有事物都緊湊地銜接在一起。你是不是經常會盯著一幅畫看，覺得它有點不對勁兒呢？即使每個單獨的物體都畫得很漂亮，但是如果它們之間的構圖不好，整幅畫看上去就怪怪的。你可能說不出到底哪裡不對勁，但是就是覺得這畫有問題。

可能有人會在如何讓物體看上去栩栩如生這個問題上大動干戈，而來不及考慮構圖的問題。發生這種情況最有可能的原因，就是他根本就不知道甚麼是好的構圖。說真的，一頭栽進畫畫裡比起學習"繪畫準則"要有趣得多（我不喜歡"規矩"這個詞！）。一提到黃金分割、焦點、深度、動感、明暗或者基本形狀，有些藝術家就會眼睛失神——或者就懊惱地放棄了。

創作出一個好的構圖可能初看上去是個很艱鉅的任務。雖然要記住的東西有很多，但是一旦開始有意識地將這些基本原則運用到自己的素描中去時，你會覺得這些"繪畫準則"幾乎是與生俱來的。想想孩子們是如何學習閱讀的，首先是有人讀書給他們聽，然後學習字母表。在學會這些之後，他們開始將字母組合起來，學習這些組合的發音究竟是甚麼。下一步就是自己讀出這些單詞。最後他們不需要大聲讀出來就能閱讀了。

學習創作一個有效的構圖和這個過程很是相似。首先我們學習繪畫準則並研究別的藝術家是如何運用這些準則的。一開始，在你每次坐下來想要畫畫時，這些準則可能會讓你做一些刻意的決定，但是最終整個過程會變得很自然。和閱讀一樣，理解構圖準則並將其運用在藝術創作中會變成你的本能。

# 構圖的準則

每個藝術家都有自己的一套關於甚麼是優秀構圖的理解。我的想法是這樣的：創作一個好的構圖是沒有嚴格不變的方法的。很多時候你會發現，偏離繪畫準則時創作出來的作品會十分有活力。

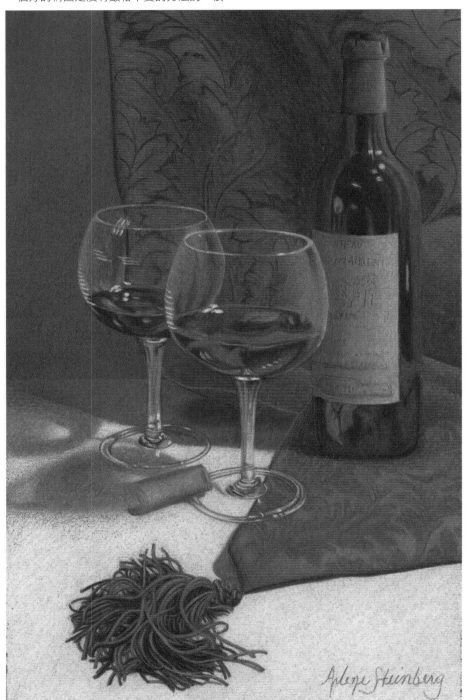

**顏色和大小產生有趣的效果**

在這個例子中，你的眼睛最先看見的是瓶塞，因為它是最小的物體並且顏色更淺更亮。之後你的眼睛才看見流蘇、酒瓶和玻璃杯。

**《序幕》（Prelude）**

黑色 stonehenge 畫紙上的彩色鉛筆畫，12"×7.5"（30cm×19cm）
作者本人作品

## 1. 找到焦點（Focal Point）

焦點是一幅畫中最突出的部分。藝術家會使用各種技巧，使觀賞者首先看到他們所希望他看到的區域。

這個區域可能在明暗對比上會很強烈，或者色彩是最為濃烈的，抑或是使用了補色。這個區域的紋理或者形狀會和畫作中的其他區域不同。焦點四圍物體的線條也可以引導眼睛看見焦點。

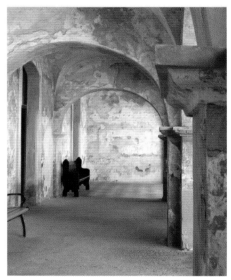

**對比產生焦點**

我在波多黎各的聖胡安的一座古老的教堂裡拍攝了這張照片。遠處的長椅成為了焦點，這是照片中顏色最深的區域，被淺顏色的區域包圍。長椅和牆壁之間形成了鮮明的對比。

## 2. 不要將焦點放在畫面中心

　　讓焦點偏離畫面中心可以使畫面更具動感，避免靜止的設計。你可以使用黃金分割或者三分構圖法（見下圖）來快速地找到焦點。沒有嚴格的規定讓你必須使用這些準則中的其中一種。在我畫畫時，我會先試試哪個焦點位置對於我來說在美學上是最吸引我的。

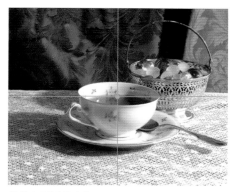

**焦點在畫面的中心**

這個例子中的焦點（杯子）在畫面的中心，所以這張照片看上去很普通而且缺乏動感。

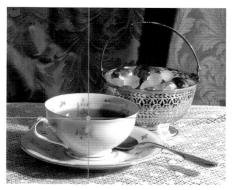

**焦點在黃金分割點上**

將焦點放在黃金分割點上會使你的眼睛從一個物體移動到另一個物體，從而使畫面不會顯得太靜止。

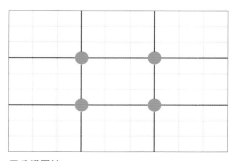

**三分構圖法**

一種創作出好構圖的最簡單的方法就是使用三分構圖法。將你的畫面在橫向、縱向上各均分為三個部分。將最重要的繪畫對象放在四個交點的任意一處。

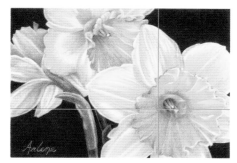

**在三分構圖法上的焦點**

這幅畫使用了三分構圖法。最大的那朵水仙花的中心是兩線交點。

**《水仙花》（Daffodils）**
stonehenge 畫紙上的彩色鉛筆畫
4"×6"（10cm×15cm）
私人收藏

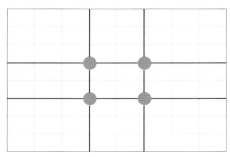

**找到黃金分割點**

我有一種找出黃金分割點的簡單方法。將你的畫紙橫豎各分成八等份。如果你的作品是 8"（20cm）寬，那麼每一個網格之間的間隔就為 1"（25mm）；如果是 6"（15cm）寬，那麼每個網格線之間就得間隔 3/4"（19mm）。從畫紙的四邊都向裡數到第三根網格線，將你的焦點放在這些網格線的交點處，這就是黃金點了。

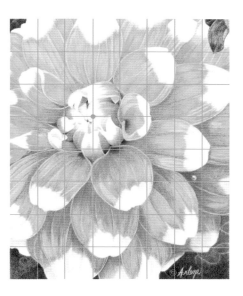

**焦點在黃金分割點**

花朵的中心是一幅畫中最有趣的部分。黃金分割點與它的重疊可以強調這一點。

**《大麗花》（Dahlia）**
stonehenge 畫紙上的彩色鉛筆畫
12"×10"（30cm×25cm）
作者本人作品

## 3. 創造縱深感

　　彩色鉛筆藝術家只能在二度空間的平面作畫，並且要在這個平面上展現立體的物體，所以在他們的構圖中就要表現出一種縱深的感覺。藝術家會用各種技巧"欺騙"你的眼睛，讓你相信他們所畫的這些物體是立體有空間感的。

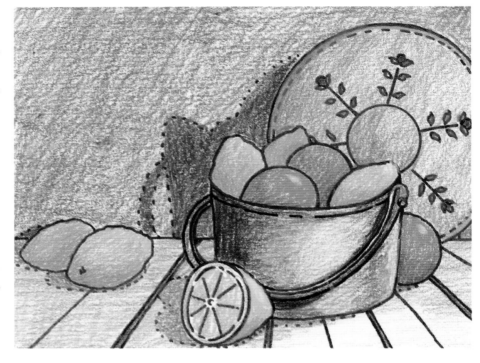

### *顏色和明暗*

暖色和較淺的明暗對比度讓物體看上去更靠前，而冷色和較深的明暗對比則讓物體看起來在往後退，就像這個例子裡展示的檸檬一樣。

### *物體重疊*

重疊的物體會讓人產生一種縱深的幻覺。從梨子重疊的情況來看，哪個梨子最靠裡面就不難看出來了。

### *大小和分辨度*

遠處的物體會更小而且模糊。比較畫面前方的葡萄和碗裡的葡萄。遠處的物體的紋理和形狀都會更加模糊。注意木製桌子上的花式。前面的花式鮮明，越遠，其花式就越模糊。

### *透視*

建立前景、中景和後景以表現縱深的感覺。這幅畫中使用的是平行透視。桌子上的線條和首飾盒向後延伸直到到達一個明顯的消失點。透視能表現縱深感，而且能夠將其正確地表現出來。

---

### 莫 "親嘴"

　　在這個情景中，"親嘴" 指的是兩個物體的邊緣相碰，或者一個物體的邊緣觸碰到畫紙的邊緣。親嘴會將兩個物體聯繫在一起，擾亂觀者的視線，導致一個不必要的視覺停滯點。所畫的物體不是分離的就應該是重疊的。

## 4. 運用重複

我們可能認為重複就是指一個圖像在整個構圖中不斷地出現，比如說畫一堆梨、一疊書或者一束紅色的花。但是重複往往指的是對於形狀、線條、大小、紋理或者色彩的重複。

在甜甜圈、籃子的邊緣和牛奶的表面上都重複了橢圓的形狀

在蘋果和麵包卷上都重複了圓形

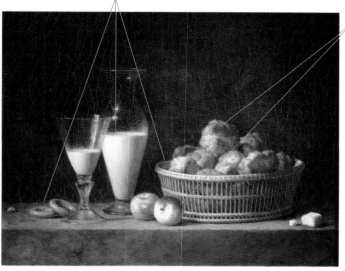

### 重複形狀

重複同樣的形狀不是說簡單地重新畫這個物體就夠了。在這幅亨利 · 霍勒斯 · 德拉伯特（Henri-Horace Delaporte）的畫作中，有許多重複出現的橢圓形和圓形。德拉伯特還在整個作品中重複使用色彩。他在左側的餅乾上重複使用了圓麵包的顏色。牛奶的顏色與右側奶酪的顏色相同。對於重複的形狀和顏色的使用將整幅畫很好地連接在了一起。

《大麥酒靜物畫》
亨利 · 霍勒斯 · 德拉伯特（1726~1793）
盧浮宮，巴黎，法國
圖片來源：埃裡希 · 萊辛 / 藝術資料，紐約

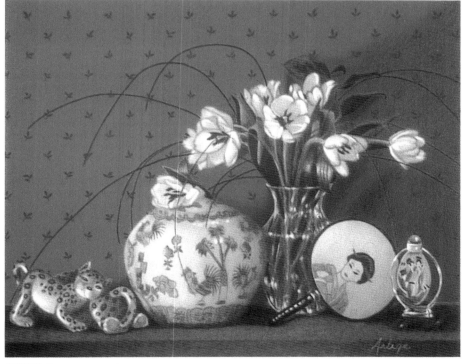

### 重複形狀和顏色

在我的作品中，淚珠狀在花瓣、花蕾和鼻烟壺中都有重複，而姜罐和鼻烟壺的蓋子都是半圓形的。扇子的圓形和一些鬱金香以及豹子的臉的形狀相同。盛著鬱金香的花瓶向上的動感與姜罐上的棕櫚樹向上的動作相同。

即使這個構圖中有許多形狀，在整個畫面上紅、綠和白的顏色重複使整個畫面顯得很和諧。

《亞洲風》（Asian Influences）
stonehenge 畫紙上的彩色鉛筆畫，9"×11"（23cm×28cm）
蘇 · 施麗斯曼（Sue Schlisman）收藏

### 5. 運用變化

　　古話說得好："變化是生活的調味劑。"
對於我們來說，這句諺語可以被改為"變化
是構圖的調味劑"。在視覺構圖中，在保證
構圖設計統一的情況下，還有很多方法讓畫
面富有變化。

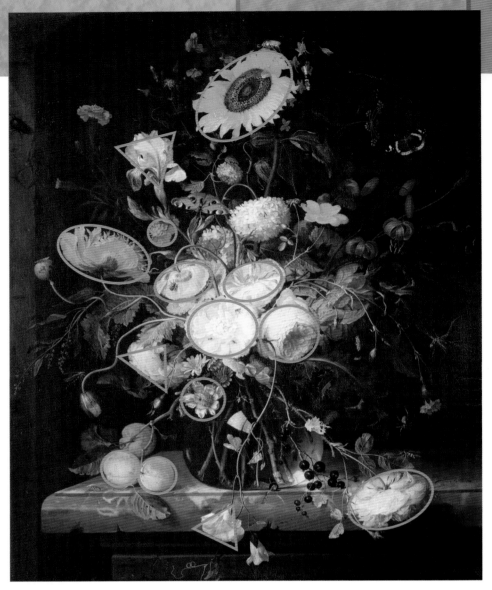

**透過變化製造趣味**

這幅由雅各布·汶·沃斯卡貝爾（Jacob van
Walscapelle）創作的作品透過花的不同形狀、大
小和顏色來創造視覺趣味。不同的明暗對比度也
同樣達到了這個效果。圓形、橢圓形和三角形作
為畫面中的主要形狀使畫面變得統一。

**《大理石板上的一瓶花》**

**(Vase of Flowers on a Marble Lsdge)**

雅各布·汶·沃斯卡貝爾（1644-1727）
Museo Stibbert，佛羅倫薩，義大利
照片來源：斯卡拉 / 藝術資料，紐約

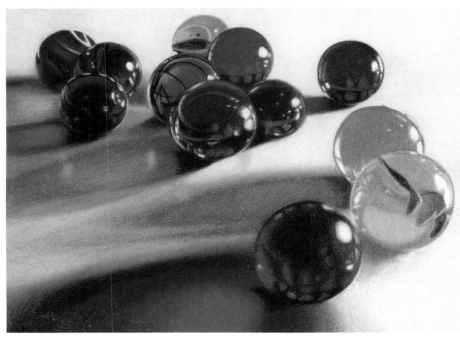

**統一中的多變**

改變形狀相似的物體的大小和顏色可以既表現出
多變又不失統一的效果。圖畫最精彩之處就是物
體大小和顏色的變化，如每個彈珠內部的不同形
狀和桌子上的橢圓形倒影。

**《我以為我把它們給丟了》**

stonehenge 畫紙上的彩色鉛筆畫  5"×7"（13cm×18cm）
湯姆·麥克休夫婦（Mr. and Mrs. Tom MaHugh）收藏

## 6. 運用奇數的繪畫元素

視覺享受常常會由於使用奇數物體而產生。不要只畫兩個蘋果，畫上三五個。奇數的繪畫元素讓觀者不會將這些物體看成是一對一對的。畫面上如果有一個物體是落單的，觀者的眼睛就會在畫面上移動以尋找平衡。

## 7. 讓你的邊線效果多變

有三種不同的邊線。虛邊線是一條你看不見，但隱藏在畫面中的邊線。軟邊線是指物體有點模糊的邊線，硬邊線就線如其名了。初學繪畫者常常會單單使用硬邊線，特別是在臨摹照片的時候最容易發生這樣的情況。

做一個小小的實驗。將一個物體（比如說蘇打水瓶、花瓶或者是大小相似的物體）放在你面前的桌子上，盯著這個瓶子看。注意當你盯著這個瓶子看時，它後面的所有東西都變得模糊了。

在你的繪畫背景中使用軟邊線和虛邊線，你能創作出物體在往後退的效果。硬邊線比較適合用在前景中的物體上或者是為了強調某一個重要區域。

**培養奇數的思維**

在這幅畫中，整個畫面都彰顯了對於奇數的使用。這裡主要使用了三種顏色：紅、黃和綠。這裡總共有五個辣椒：一個紅的、一個黃的和三個綠的。

**《三個 "辣妹"》（Three Hotties）**
stonehenge 畫紙上的彩色鉛筆畫 4"×6"（10cm×15cm）
莎倫·特納（Sharon Thrner）收藏

**精細的邊線**

雖然畫作中大多數花朵的邊線都是硬邊線，但是左下方有一朵鬱金香的內邊線比較模糊，這就提示觀者 這朵鬱金香的位置更加靠後。桌子上的圖案、花瓶的深色邊線和左下方的房檐因為擋在陰影中而有一種漸行漸遠之感。牆壁和作者的後邊線之間的區別因為虛掉的邊線而變得非常模糊了。

**《兩分法》（Dichotomy）**
stonehenge 畫紙上的彩色鉛筆畫，18"×14"（46cm×36cm）
作者本人作品

## 8. 創造動感

　　使用視覺暗示來引導觀者的眼睛觀賞整個畫面。你可以運用線條（或直或彎）、色彩、紋理、大小或者明暗對比進行引導。

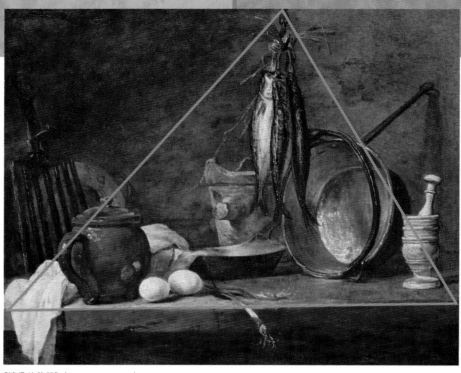

### 運用幾何原理來引導視線

夏爾丹將物體放在一個三角形的構圖中來創造動感。左下方的布料和茶壺的角度引導觀者的眼睛看向魚和桶子。在右側，物體的位置和銅碗、臼以及杵上所使用的強光也創造了畫面的動感。

《清貧的菜單》（Menu De Maigre）
讓 - 巴普蒂斯特‧西蒙‧夏爾丹（Jean-Baptist-Simeon Chardin）（1699~1779）
盧浮宮，巴黎，法國
圖片來源：埃裡希‧萊辛／藝術資料，紐約

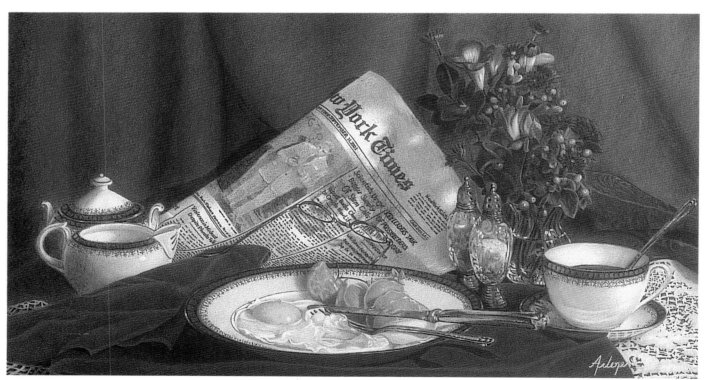

### 運用線條和形狀來引導視線

儘管報紙和盤子占據了畫面的中心位置（違反了原則 1！），但是畫面並不是靜止的，因為畫面上還有很多視覺元素可以帶來動感。刀叉引導眼睛看向雞蛋和奶油壺。奶油壺引導觀者看向報紙上最亮的區域，即標有 2001 年 9 月 11 日的報紙。報紙的角度引導眼睛看到鹽罐和胡椒罐，最後看向杯子和勺子，最後視線回到刀叉上。

《當時光停滯》（When Time Stopped）
stonehenge 畫紙上的彩色鉛筆畫，11"×20"（28cm×51cm）
羅伯特和珍妮特‧卡普蘭（Robert and Janet Kaplan）收藏

## 9. 有效使用實體周圍的空間

　　實體周圍的空間是構圖中圍繞在繪畫對象周圍的區域。它指的是背景、支撐面和各個繪畫對象之間的空間。將實體周圍的空間形象化的一個很好的方法就是將一幅作品變為黑、白、灰三種顏色，你可以透過電腦影像軟體或者是迷你草圖（Thumbnail）來完成。將主要的繪畫對象變成白色、支撐面（比如說桌子）變成灰色，並且將背景變成黑色。然後看看背景的形狀是否有趣。要創作一幅更加有趣的繪畫，你可以改變不同繪畫對象周圍空間的角度、大小和形狀。

**檢查實體四周的空間是否有活力**
我將作品《兩分法》變成了黑、白、灰三色以檢查實體周圍空間的效果。白色的輪廓非常有趣，而其背景的形狀也非常生動。

**空間即形狀**
《亞洲風》實體四圍空間的形狀與作品的其他區域一樣有趣。

# 設計好的構圖

## 1. 製作迷你草圖

在開始畫畫之前做好設計可以確保繪畫順利進行。最簡單的方式就先畫迷你草圖。迷你草圖很小〔大概 2"×3"（5cm×8cm）〕，是解決構圖、明暗和色彩方面問題的簡易草圖。

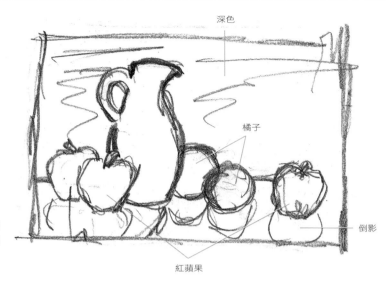

深色

橘子

倒影

紅蘋果

***從簡單的迷你草圖開始***

我一有甚麼想法，就會畫一張簡易的草圖，常常會在上面添加一些文字來提醒自己我的具體想法是甚麼。

***確定作品中物體的位置與明暗***

然後我會畫好幾幅迷你草圖來修改構圖並確定明暗度。我會試試從各個角度而來的光線的效果如何。

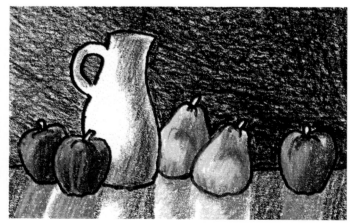

***確定你的色彩配置***

對於色彩的研究在為圖畫設計色彩配置上是很有用的。最簡單的方法就是將自己設計好的構圖用石墨或者黑墨水畫出輪廓，然後用影印機影印出幾份草稿。這樣，就可以在草稿上嘗試不同的配色方式直到找出最能表達我想法的色彩配置。

## 2. 組合照片

很多時候，拍攝完一組景物照或者靜物照後，在電腦上顯示出來的圖像總會讓我大失所望。我常常喜歡一張照片中的這個地方，也喜歡另一張照片中的那個地方。解決的方法就是將兩張照片中最精華的部分結合成一張新照片，將不喜歡的部分刪除。

*兩張存在明顯問題的照片*

這是我在托托拉島的郵輪上拍攝的兩張照片。我很喜歡照片裡斑駁的窗戶。但是當我在家裡查看這兩張照片時，發現我喜歡第一張照片裡的背景，但是更喜歡第二張照片裡的窗戶。解決的方法就是將兩張照片融合在一起。

*合成照片*

我首先在影像處理軟體中打開那張有我喜歡的窗的照片。然後我將窗框的邊緣修直並裁切了照片的四圍。然後，我刪除了窗戶外的內容，只留下了樹葉。最後，我選擇了第二張照片裡的窗戶外的內容。

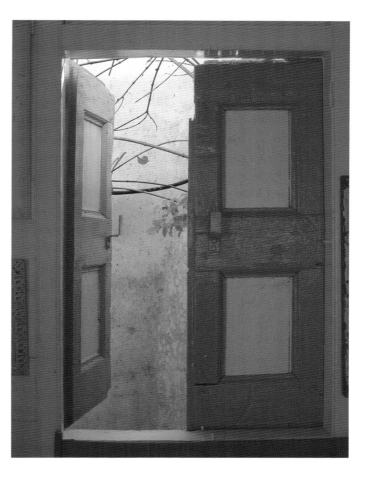

*一個理想的參照*

將另外一張照片的背景放到這張照片裡來，我就創作出了一張更理想的參考照片。

# 懂得欣賞好構圖

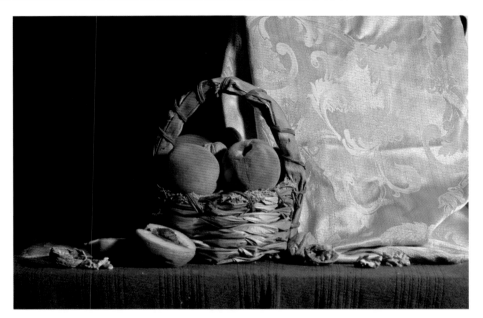

有時候將一張照片的構圖化腐朽為神奇其實很簡單。

### 乏味的構圖

你首先看見的是籃子和水果。然後你的視線會轉移到綢緞窗簾上，因為簾子的明暗對比很淡，並且在占據了背景一半位置之後戛然而止。最後，桌布的透視效果也不正確，因為桌布的線條沒有漸漸往後退消失在畫面中。

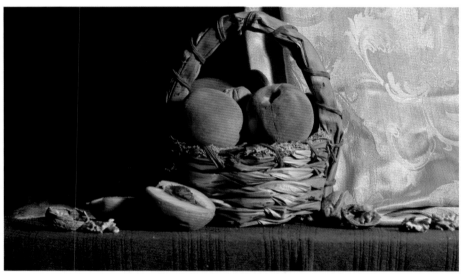

### 改善了一點

這張照片稍微好一點了，但是我還是不認為它的構圖是可取的。畫面的重心（切開的桃子）幾乎是在黃金分割點上的。籃子的把手似乎碰到了畫面的上檐，籃子將整個畫面一分為二，並且畫面看起來很擁擠。背景仍然是黑白分明的。

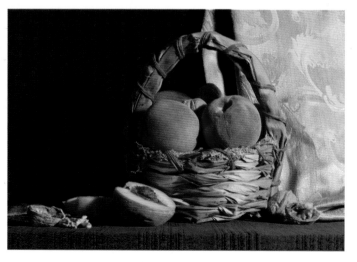

### 好的構圖

在這張照片中，背景的明暗對比遵循了黃金分割的原則。雖然那個切開的桃子並沒有在黃金分割點上，它離分割點卻是很近的，給人的感覺也非常好。現在，你會先看見這個切開的桃子，之後，視線會順著籃子的把手往上看到桃子，然後看見另一邊的堅果，最後看到桌子左邊的堅果。將簾子的大部分內容裁切掉之後，窗簾上的花式可以引導你的眼睛看到籃子。

## 透過裁切來達到構圖的效果

　　有時候，在畫面上留出更多的空間會產生更賞心悅目的構圖。如果一個繪畫對象的四周沒有任何留白，畫面上的物體看上去會很擁擠。

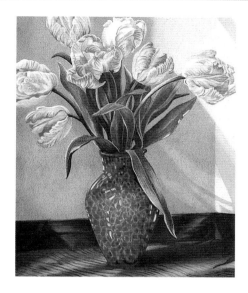

*受到限制並且靜止*
對一幅畫裁切太多會使畫面看上去受局限而且擁擠。將花瓶放在畫面中間讓整幅畫看上去很靜止。

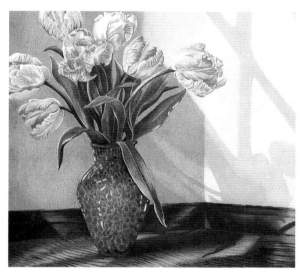

*不平衡*
雖然這幅畫中花瓶是在黃金分割點上的，但是這個版本的畫面感很不平衡，因為花瓶和花太過絢麗，在畫面的右邊沒有任何物體可以與之相平衡。

### 結論

　　本章中的準則不是絕對的。既然你已經知道這些準則，就可以將它們與自己的潛意識相結合，運用自己的直覺來使作品更加具有張力。不要畏懼嘗試新的想法，即使它們有悖於這些準則。有時，將作品的亮點放在畫面中心，或者使用偶數的繪畫元素也是可以的。慢慢累積經驗，然後你就會知道哪種構圖是最好的了。相反的，如果有些作品看上去怪怪的，使用這些準則分析這些問題並改正它。最重要的是，不要害怕去嘗試。

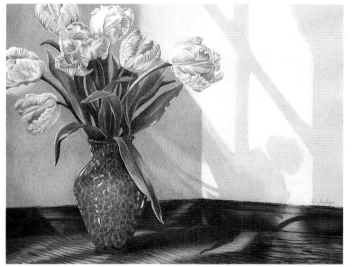

*平衡並且流暢*
我在畫面的右邊加上了垂直的陰影來與左邊的花瓶和花朵的絢麗相互平衡，好使觀者的視線得以停留在畫面上。現在牆面上的陰影變成了畫面的又一亮點，並引導觀者的眼睛回到花瓶和花朵上。

《三人成虎》(Three's A Crowd)
stonehenge 畫紙上的彩色鉛筆畫,5"×7" (13cm×18cm)
作者本人作品

# 色彩和明暗對比

色彩和明暗對比？你也許會疑惑，為甚麼我要學習色彩和明暗對比，我只是想要學素描而已啊。我為甚麼要學會製作自己的色環或者是明暗數值對照表？我為甚麼要知道明暗對照法（Chiaroscuro）或者浮雕式灰色裝飾畫畫法（Grisaille）是甚麼？就像一個音樂家一開始也要學習識譜和演奏音階才能夠彈奏出美好的音樂，彩鉛藝術家也要學習如何使用色彩和明暗度才能夠創作出美好的畫作。

幾個世紀以前，畫師學徒是根本連筆都不會碰的。他們會從最基礎的開始：學習如何將色彩混合在一起，在調色盤裡調出師父所喜歡的顏色，清理畫刷並打掃畫室。只有他們對這些技巧游刃有餘之後，他們才會拿起炭筆，對著石膏模型進行素描。他們會學習明暗度、明暗對比畫法和素描，然後再學習色彩原理。很多年之後，他們會有機會在師父的畫布上塗上一層薄薄的烏賊墨顏料。如果他們做好了這一步，師父才會讓他們在自己的作品上畫一些無關痛癢的小細節。

今天，你們不需要花上幾年的時間在大師的畫室中做學徒，並且你們有機會自己學習色彩、明暗對比和打底色。放慢你的速度，好好地學習這章，你會從中學習到創作更成功的作品的技巧。

**Prismacolor 彩鉛**

PC 903 純藍（True Blue）

PC 910 純綠（True Green）

PC 916 淡黃色（Canary Yellow）

PC 918 橙色（Orange）

PC 922 紅橙（Poppy Red）

PC 932 紫色（Violet）

PC 933 藍紫色（Violet Blue）

PC 938 白色（White）

PC 992 淺水綠（Light Aqua）

PC 994 原色紅（Process Red）

PC 1002 黃橘色（Yellowed Orange）

PC 1004 黃綠色（Yellow Chartreuse）

PC 1009 紅紫（Dahlia Purple）

**其他材料**

stonehenge 畫紙，7"×7"（18cm×18cm）

## 力道一致

除非另有説明，那麼在畫色環的時候都使用力道 2 和圓形筆畫（見 18-19 頁）。保持鉛筆尖的鋭利。要讓一個區域看上去比較暗就添加更多的圖層，而不要用筆用力按壓紙張。

# 色彩和色環

在你可以游刃有餘地使用色彩之前，很重要的一點，就是你必須對色彩之間的相互作用有一個基本的理解，並且知道如何利用它們。色彩原理首現於萊昂・巴蒂斯塔・阿爾伯蒂（Leon Battista Alberti）和李奧納多・達・文西（Leonardo da Vinci）的著作中。在 18 世紀，埃塞克・牛頓（Issac Newton）在其《光學》中提到了色彩與七色環之間的關係。而藝術家們最終採納了他的色彩圈來理解如何將顏料混合在一起。

色環就是組織色彩的工具。對於藝術家來説，會有很多種色環可供選擇；但是要瞭解各種鉛筆顏色之間的關係的最佳方法，還是用彩鉛自己製作一個色環。

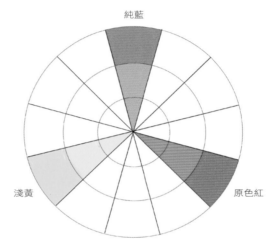

**1 從三原色開始**

用圓規畫三個同心圓，並將其分為 12 個等份。首先在所指示的部分分別添加純藍、原色紅和淺黃色。讓最外圈的楔形空間完全被色彩飽和。如圖所示，用小一些的力道將剩下的楔形空間都填滿。這些就是三原色：不能調配而成的色彩，但是當調和在一起時，能調配出各種其他的顏色。

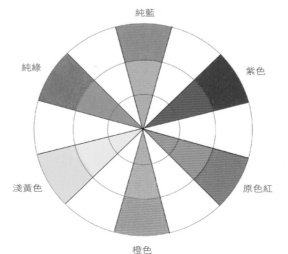

**2 添加二次色**

如果將等量的兩種三原色調和在一起，就能夠調和出二次色。在兩兩三原色中間添加純綠、橙色和紫色。

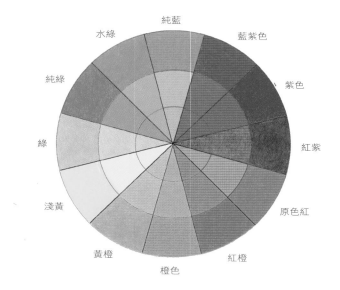

### 3 三次色

當原色和二次色相互混合的時候，就會產生三次色，比如說藍紫色、紅紫、紅橙、黃橙、黃綠和水綠。完成了的色環的外圍顏色叫做色相。色相（Hue）是指沒有添加白色或是黑色顏料的純淨色彩。

## 明度和暗度

很多時候如果要向別人介紹一件物體，我們不只是要描述其形狀，我們還需要提到它的顏色。檸檬是黃的，櫻桃是紅的，他的頭髮是黑的，牛仔褲是藍的。這些介紹只說明瞭一個物體的專屬色（Local Color）。而專屬色對於我們所看見的東西的描述是不正確的，因為根據光影的不同，物體的顏色也會有所改變。

讓一個物體看上去更暗的做法就是在其色彩上添加黑色；相反的，讓一個物體看上去更亮的方式，就是在其色彩上添加白色。添加了黑色的色彩叫做"暗度"，而添加白色的色彩則稱為"亮度"。

雖然在色彩上添加黑色是產生暗度的最簡單的方法，但是使用彩鉛時這並不是最佳之選，因為添加黑色會讓色彩看上去暗淡。另一種方法，就是將這種色彩與其在色環上相反方向的色彩，即互補色混合。將色環上相反方向的顏色相互混合產生的色彩被稱為中性色（Neutral Colors），一般為棕色或者灰色。

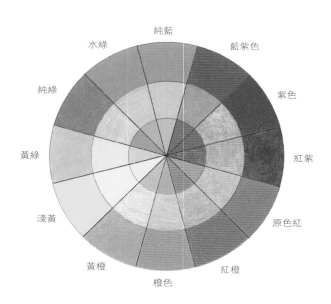

### 4 為色環加上明度

要為每種色相加上明度，在色環的中間一圈加上白色。

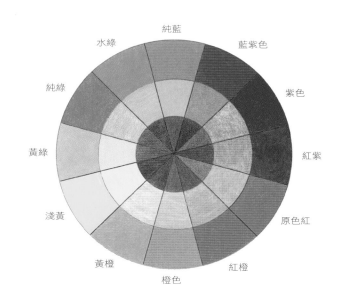

### 5 用互補色形成暗度

在最中心的圓圈內，在每一種顏色上添加其相反方向的色彩以形成中性的棕色或者灰色的暗度。在畫中，將作為互補色的兩種顏色混在一起，是創造出暗度的一種好方法。比如說，在色環上淺黃色對面的顏色是紫色，你就可以在中心圓圈中的淺黃色上添加紫色。

# 色彩關係

色彩對我們會有很強烈的生理和情感上的衝擊。比如說在短語"感覺糟糕"（Feeling Blue）、"嫉妒"（Green With Envy）和"怒氣衝天"（Seeing Red）中，顏色都被用來表達我們的情感。注意色彩之間的關係以及它們所引起人產生的情緒，並且理解這些關係能夠幫助你更加有效地繪畫。色環會幫助你理解色彩關係並且能夠選擇出合適的配色模式來表達你想要表達的情感。

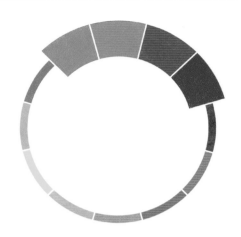

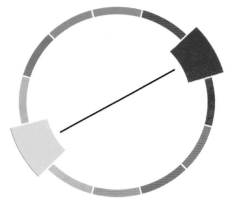

## 相似色（Analogous Colors）

相似色是在色環上位置相近的三種顏色。冷色——在藍色、綠色或者紫色系中的顏色——會有一種舒緩的效果。相反地，暖色——紅色、黃色或者橙色——會讓人比較激動。通常一種顏色會在畫面中占主導地位，而其他的顏色會用於提昇其配色模式。

## 互補色（Complementary Colors）

互補色是在色環上位置相對的顏色。當你選擇一種色相作為主色，使用其互補色來進行強調時，使用互補色配色模式最適合了。當互補色混合在一起時，它們會產生有質感的棕色和灰色，同時也會產生明顯的暗度。

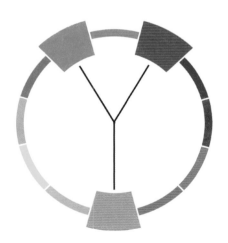

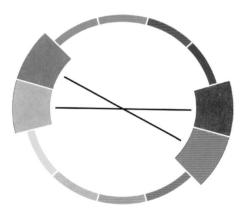

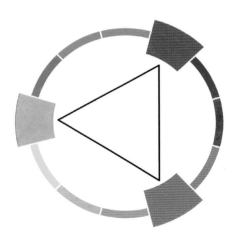

## 補色分割配色模式

補色分割配色模式是指一種顏色和其補色左右相鄰的兩種顏色。就像補色配色模式一樣，這種配色模式能讓你的作品有強烈的視覺對比，但是同時也可以產生很細膩的色彩差異。

## 雙補色配色模式

雙補色配色模式使用色環上相鄰的兩種顏色以及它們各自的補色。如果各種顏色所使用的分量相同，這種配色模式可能會比較難以平衡。

若選擇一種顏色作為主色並相應減少其他顏色的分量，反而能創造出一種和諧感。

## 三等分配色模式

三等分配色模式是指在色環上三種相差等距離的顏色，比如說紅色、黃色和藍色。這種配色模式既能帶來色彩的平衡，又能在構圖中創造一種強烈的視覺反差。

繪畫作品中最重要的元素不是顏色而是明暗度。明暗度是指一種顏色的明與暗。白色最明，黑色最暗。使用明暗度，你可以讓所畫的物體呈現出立體的效果，營造一種氣氛並且可以引導讀者的視線。

我很多的學生都在對於明暗度理解上有問題。他們大多數使用中等明暗度並且不敢畫得更暗。但是學習使用正確的明暗度對於創作出成功的寫實作品是很重要的。

## 製作一個明暗等級表

你可以自己製作一個明暗等級表作為畫畫時的參考工具來評判自己所用的明暗對比是否合適。用彩鉛製作一張這樣的表能夠幫助你更加適應自己所用的彩鉛。

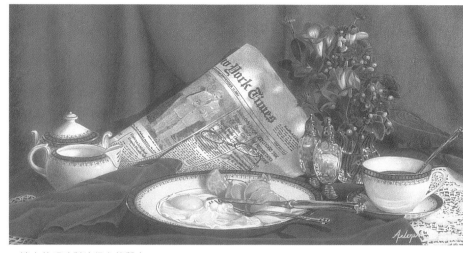

**一連串的明暗對比很有衝擊力**

即使沒有色彩，這幅作品依然很有衝擊力。視線會先看見報紙上的 "York" 字樣 然後會移動到日期 2001 年 9 月 11 日上面。人們的視線之所以會如此移動，是因為那個區域的明暗對比最強烈。然後觀者的眼睛會看見其他有亮度的物品，接著是有灰度的物品。

### 去除顏色來看明暗對比

將一張紅色醋酸纖維薄膜或是紅色乙丙烯薄膜置於畫面上方就能去除顏色、突出畫面的明暗對比了。紅色的薄膜中和了各種顏色，讓畫面上只剩下明暗對比了。

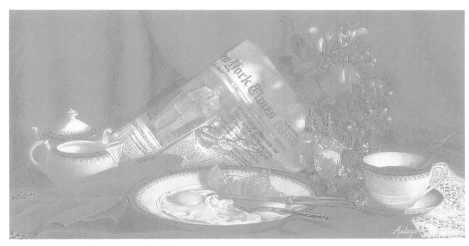

**對比弱的明暗度會限制畫面的立體感**

沒有明暗的對比，畫面就缺少了立體感和衝擊力。人們的眼睛雖然會先看見 "York" 這個字樣，但是沒有任何讓視線移到其他物體上的引導。字樣 "York" 和白色的報紙之間的對比被削弱了，因為沒有強烈的明暗對比。

### 畫具

**Prismacolor 鉛筆**

PC 935 黑色

**其他工具**

stonehenge 畫紙

**製作一個明暗等級表**

畫一排邊長都為 9 個 1 英寸（3cm）的正方形。第一個正方形應該是白色的，所以不要管它。最後一個正方形應該是黑色的，所以先把它畫好。然後，從左右兩邊向中間數到第五個正方形，填充中等明暗度。用力道 2 來填充，讓其明暗度與圖例中第五個正方形的相同。從中等明暗度開始漸漸塗暗，在每一個向右延伸的正方形中增加圖層以使其明暗度漸漸變深。對於亮度大的正方形來說，從中間的正方形開始向左邊畫，漸漸使力道輕下來，使每一個正方形的明暗度漸漸變亮。

# 訓練你的眼睛來捕捉色彩和明暗度

蘋果是甚麼顏色？人們很可能會說是紅色的。但是如果你仔細地觀察一個蘋果，你會發現它的顏色不僅只是紅色。一個物體的顏色取決於與它相近的物體是甚麼，它是否被藏在陰影之中或者是否在光線的直接照射下，甚至取決於這個物體離我們有多近。

當你繞著自己的房子散步或在屋外的時候，花時間研究一下每一個物體的顏色。能不能看出在陰影中物體的一些其他顏色和差異？這個物體在桌上或牆上的投影是如何的？陰影中的顏色又是如何？陰影如何影響你看見的色彩的明暗度？學會辨識色彩和明暗度是一種能力，練習得越多，你就越能在自己的作品中真實地展示物品。

深綠色　黃綠色　淺黃色

帶橙色的深紅色和深綠色

帶深紅色的黃赭石色和橙色

帶桃紅色的黃赭石色

帶黃色的白色和桃紅色

黃赭石色

帶深綠色的深紅色

*評價你所見的色彩*
不要只注意很明顯的色彩，要尋找物體上顏色細小的差別。

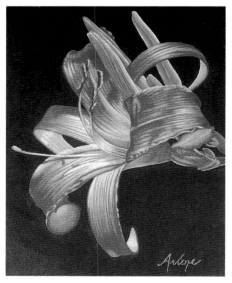

*《曇花一現》*（Beauty For A Day）
stonehenge 畫紙上的彩色鉛筆畫　8"×6"（20cm×15cm）
作者本人作品

*各種程度的明暗度*
在繪畫一個物體的時候，我都會嘗試著使用各種程度的明暗度。在這幅畫中，因為我在萱草上已經使用了所有程度的明暗度，所以花朵既有深度又有立體感。由於明暗區域之間的對比，整幅作品充滿了戲劇感。

## 強烈的明暗對比可以增強戲劇感

不要害怕使用強烈的明暗對比，即使這比你以前所使用的要明顯得多。這樣做的時候，你就在創作一幅更加具有戲劇性的作品。

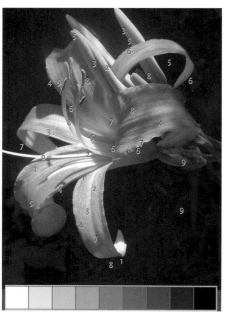

*注意明暗對比*
只注重色彩是遠遠不夠的，你還得注意明暗對比。留意這張照片中所出現的各種明暗對比。照片中的數字和明暗等級表中的明暗程度相符合。

當我們看見一個物體時，我們不只看見它自己的色彩。各種色彩之間的關係會影響我們對其的認知。

在繪畫時先畫背景。背景不應在你畫完實體之後再考慮，它應該是任何作品的一個有機組成部分。對於很多藝術家，特別是初學者來說，只有在他們確定了畫作的實體之後才會問：「我應該畫甚麼背景呢？」我的學生講我有一項世界紀錄，那就是不斷地對他們重複：「先畫背景！」

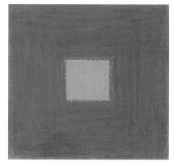

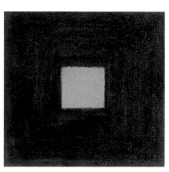

**相鄰的色彩會彼此相互影響**

在這個例子中，內部的四個小正方形的色彩都是相同的。每個小正方形周圍的色彩都會影響我們如何認知這個正方形，似乎每個小正方形的顏色都不相同。

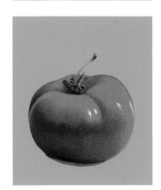

## 先畫背景

在你開始為所畫的物體上色之前，確定好在背景中所要使用的色彩。你不需要先完成背景的繪畫，但是若你在畫畫時就確定了背景，在調整物體的色彩上會省去很多事情。想想劇院裡的舞台背景設置，背景和服裝的色彩的選擇可以提高你對於表演的欣賞程度。想像一下，如果演員站在光禿禿的舞台上，穿得和路人甲一樣，表演的效果肯定會打折扣。同樣地，繪畫也是如此。

**背景會影響色彩**

在上面的例子中，番茄雖然相同，但是背景的色彩在不斷變化。注意番茄的色彩如何在不同背景的影響下產生視覺變化。

# 繪畫大師使用的明暗對照法（Chiaroscuro）

在文藝復興時期，藝術家開始使用一種繪畫技巧——明暗對照法，或者用義大利語說"明一暗"，來創造一種立體立體的效果。這種技巧在巴洛克時期成為主流。通常，藝術家會在物體或人物上投射單一光源來營造一種戲劇性的光影效果。明暗對比的逐漸變化是明暗對照畫法的重中之重。比如說在一個杯子上，其立體感的呈現就是明暗度的逐漸變化。用明暗對照法所畫作品的焦點是在強光照射之下的。作品中其他區域在細節、明暗度和色彩方面都會遜於焦點。

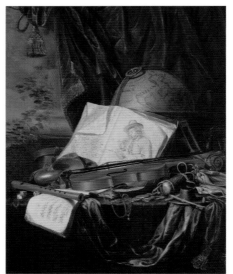

**光影的藝術使用方法**

這裡是明暗對照法的一個很好的例子。藝術家對於光影的使用非常正確，很明顯地讓人們首先看見畫中的那本素描冊。然後他讓我們的視線移向樂器和地球儀，最後看到其他的東西。注意地球儀上光影的逐漸變化。

《樂器靜物圖》
（Still Life With Musical Instruments）
彼得·德錄（Pieter de Ring）(1615~1660)
普魯士文化遺產國家博物館，柏林
圖片來源：普魯士文化遺產圖片庫／藝術資料，紐約

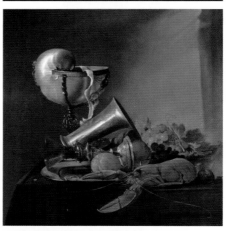

*明暗對照法能夠引導視線*

在這幅作品中，單一的光源位於畫面的前方偏左位置。首先我們看見的是掛著檸檬皮的鸚鵡螺，然後我們的視線移動看見下方的酒罐、高腳杯、橘子，最後看到了龍蝦。雖然顏色在我們認知這些物體上也有作用，但是明暗對照法的運用更為重要。

《鸚鵡螺杯、龍蝦和酒罐》
（Nautilus Cup, Lobster and Wine Pitcher）
揚·戴維茨·得·赫姆（Jan Davidsz de Heem）
(1606~1683)
斯圖加特國家美術館（Staatsgalerie Stuttgart），德國

圖片來源：埃裡希·萊辛／藝術資料，紐約
*具有戲劇性的明暗對比確定作品中心*

明暗對照法能營造戲劇性並且有助於確定對於觀者第一眼看見的是甚麼。在這幅作品中，先映入眼簾的是亮色檸檬和梨，然後是在陰影中的香水瓶和藍色杯子。彩色鉛筆在對於明暗對照繪畫的處理上非常合適。由於畫面色彩豐富，所以很容易就可以創出陰影和亮點。

《水芋和水果》（Calla Lilies and Fruit）（細節圖）
stonehenge 畫紙上的彩色鉛筆畫
12"×103/4"（30cm×27cm）
作者本人作品

畫底色（Underpainting）是早期繪畫大師最廣泛使用的繪畫技巧之一。這個先期的過程是藝術家確定構圖、光源和明暗度的一個先決步驟。單色的不透明底色在細節上和已經完成的彩色繪畫是一樣豐富的。

### 底色層

像林布蘭‧梵‧萊茵（Rembrandt van Rijn）、楊‧維梅爾（Jan Vermeer）和李奧納多‧達‧文西這樣的繪畫大師，都會先畫一個中等明暗度的背景，一般都是用大地色系，比如說生赭石色，來為色彩和明暗度打基礎，這要比直接在白紙上作畫容易得多。這種打底叫做「底色層」（Imprimatura）（義大利語的意思是「在開始之前」），它讓作品在一開始就被建立起來了。然後在使用其他的中性色，建立起整幅作品的色調基礎。然後再添加上透明或者半透明的圖層罩層。畫底色的顏色在視覺上和其他圖層的色彩相互融合，而不會出現顏色渾濁的情況。

### 純灰色畫

其他的繪畫大師會使用相同的畫底色繪畫方法，比如說純灰色畫（Grisaille）（在法語中是灰色之意，發音是「Greez-eye」）。一幅純灰色畫是單色畫，由不同程度的灰色完成，通常也會帶上些許的色彩。這種技巧在素描中常常被使用，用於在添加色彩前決定明暗度，或者進行最後一層的畫面底色製作。如果你沒有受過訓練是看不出純灰色畫的，但是你可以看見其建立起來的明暗度。這些明暗度有助於你進一步確定最終的畫作。

**純灰色畫會讓畫面變得呆板**

用黑色或者灰色來製作一幅純灰色畫是非常容易的，就像我在這幅畫中所做的。但是使用黑色鉛筆製作的畫底色會使顏色變得呆板，甚至改變顏色。我所畫上去的黃色不再明亮，有一些黃色略帶綠色，就是因為其下層有黑色的原因。

因為畫底色中的灰色和黑色會讓上面圖層的顏色變得暗淡，我需要找到另外一種方法，既讓陰影得以飽滿，也能保持其他顏色的鮮明和純淨。

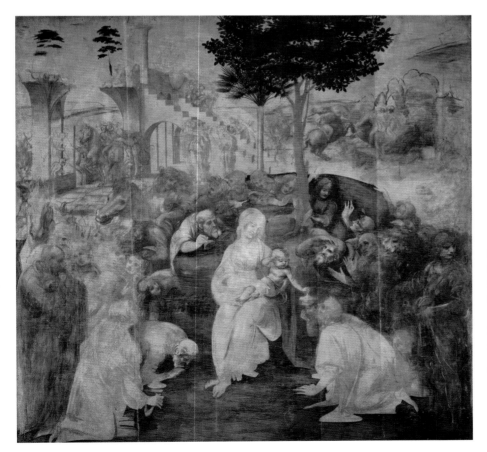

**達‧文西與底色層**

李奧納多‧達‧文西未完成的作品《博士朝拜》（Adoration of the Magi）能夠很好地向我們展示他是如何使用底色層的。他首先透過底色層建立起了明暗度，然後創作了一個明暗度很分明的畫底層，最後在畫上面塗上了透明的罩層。一些畫底色從圖層中顯露出來，幫助畫者塑造畫作中人物的形象。

**《博士朝拜》（Adoration of the Magi）（未完成）**

列奧納多‧達‧文西
烏菲奇，佛羅倫薩，義大利
圖片來源：埃裡希‧萊辛/藝術資料，紐約

## 彩鉛的底色

我的第一幅彩鉛作品的畫法與油畫相仿。我使用不同程度的灰色和黑色來形成明暗度，但是在底色上添加其他色彩的時候，我發現要讓這些顏色變得看上去明亮很困難。畫面上的灰色讓其他顏色變得非常呆板。然後我想試試使用棕色的畫底色，但決定還是先想想別的辦法再說。然後我讀到了一篇由梅利莎·米勒·內斯所寫的文章。文章中，她展示了如何透過使用互補色而不是黑色、灰色或者棕色來使深色變得艷麗起來的過程。這個時候，我靈光一現，對其補色的運用進行了一些調整，形成了我沿用至今的畫底色繪畫方法。

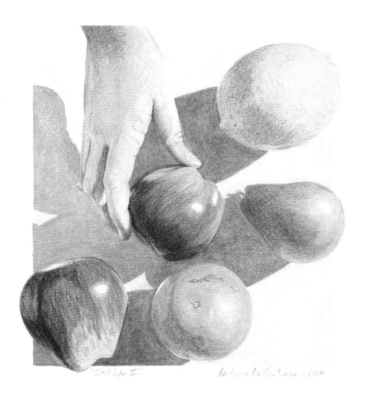

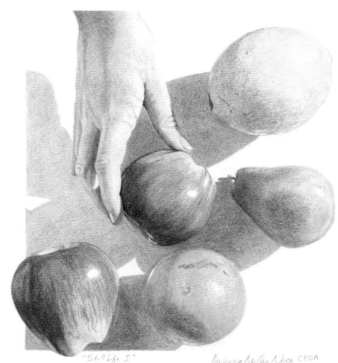

### 用灰色製作的底色缺少活力

在梅利莎·米勒·內斯的這個例子中，水果是用棕色鉛筆塗色加工過的。蘋果看上去很呆板，沒有生氣，也沒有立體感。桌子上的陰影是用灰色筆做底色的，所以看上去很平面和暗淡。沒有互補色，畫面就沒有由於色彩的細微差別而帶來的活力。

《靜物 II》（Still Life II）
布里斯托爾板（Bristol board）上的彩色鉛筆畫，9″×8″（23cm×20cm）
圖片由梅利莎·米勒·內斯提供

### 互補色為畫面添加深度和戲劇性

在這幅作品中，背景是由互補色混合而成的，最淺的灰色是由淺桃色和雲藍色調配而成的。畫面左邊手所形成的灰色陰影是由淡青色和桃色混合而成的，並且添加了淡紫色以保持色彩的平衡。為了調製出更深的灰色，梅利莎使用了巴馬紫羅蘭色和春綠色並添加了深紫紅色以使陰影中略帶紅色。為了使陰影顏色更深，她將群青藍和桃色兩個圖層相疊加。紅橙色呈現了紅蘋果的反光，而黃橙色表現了橙子和檸檬所反射出來的顏色。細微的色彩變化使這幅作品看起來更加生動。水果下方互補色的使用讓水果看起來栩栩如生。

《靜物 I》（Still Life I）
布里斯托爾板上的彩色鉛筆畫，9″×8″（23cm×20cm）
圖片由梅利莎·米勒·內斯提供

在畫底色時使用明亮的色相不能讓作品達到早期繪畫大師的作品的效果。所以我做了各種嘗試，發現在畫底色時使用添加了黑色的互補色可以達到想要的效果。

畫底色的基本原則就是使用呈灰色的互補色來建立你的陰影。但是就像任何事物一樣，這也有些例外。如果在紫色圖層之下添加黃色不會產生出陰影，所以要尋找替換它的顏色。這個色彩表展示了在每一種專屬色下面的圖層添加哪一種呈灰色的互補色來填充畫底色是最合適的。

### 你的色彩

左邊一欄表示的是色相。右邊一欄表示的是這種色相在不同的明暗程度下與之對應的畫底色的顏色。比如說，如果你想畫出橙色，先在左邊的一欄找到橙色，然後向右看，就知道紫藍色（Indigo blue）、瓦灰色（Slate Gray）以及淡青綠色（Muted Turquoise）可以用於填充畫底色的顏色，並創作出不同的明暗度。不是每畫一種專屬色的時候都要使用所有的畫底色。有時你只需要使用一種，而有時則可能要用到所有的。就橙色來說，我更傾向於每一種畫底色都使用到，這樣，紫藍色能在陰影深的地方使用，而淡青綠色能在陰影淺的地方使用。練習能讓你知道在繪畫時選用哪一種色彩是最合適的。

紅色褐紅色

深綠色

灰綠色

玉綠色

粉紅色

灰綠色

玉綠色

粉橙色

淡青綠色

橙色

紫藍色

瓦灰色

淡青綠色

桃色

瓦灰色

淡青綠色

黃色（暖色）

紅紫

灰淡紫

黃色（冷色）

深紫色

灰淡紫

黃綠色

紅紫

深紫色

灰淡紫

綠色

黑葡萄色

黑櫻桃色

鐵紅色

肉玫瑰色

玫瑰米黃色

淺綠色

黑葡萄色

黑山莓色

肉玫瑰色

玫瑰米黃色

淺藍色

南瓜橙

礦橙

海貝粉紅色

深藍色

黑葡萄色

黑櫻桃色

黑山莓色

紫色（泛藍）

黑葡萄色

黑櫻桃色

黑山莓色

紫色（泛紅）

紫藍色

瓦灰色

陰丹士林藍

淡紫色（泛紅）

紫藍色

瓦灰色

淡紫色（泛藍）

紫藍色

瓦灰色

棕色（泛橙）

紫藍色

瓦灰色

陰丹士林藍

棕色（泛紅）

深綠色

灰綠色

棕色（泛冷色）

黑葡萄色

黑櫻桃色

棕色（泛黃）

深紫色

灰淡紫

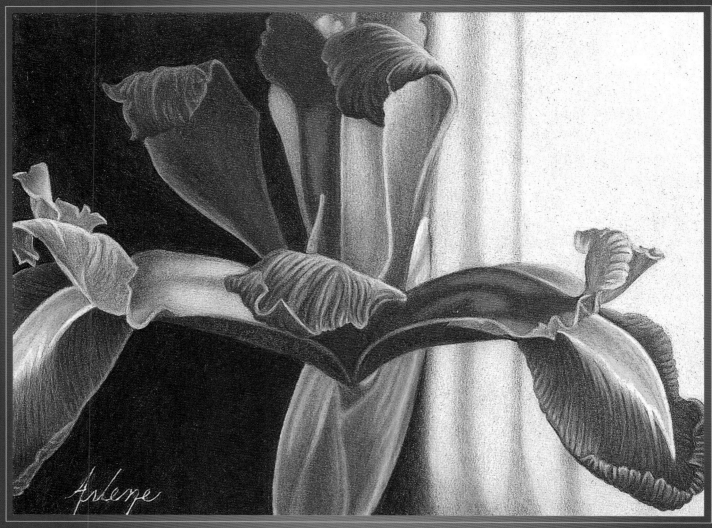

《紫色魅力 》( Purple Passion )
stonehenge 畫紙上的彩色鉛筆畫，9"×11" (23cm×28cm)
作者本人作品

# 打底色

　　先將番茄塗成綠色，最後它會變成紅色？或者先用紫色和紫羅蘭色來畫梨，到最後它會變成黃色？雖然這聽起來挺違反常理的，但是這正呈現了在彩鉛繪畫中關於色彩和明暗關係的一些基本原則。用互補色來製作畫底色能解決使用彩鉛時的一個最困難的問題：正確使用明暗對比！

　　一旦你製作好了底色，所有的明暗度都已經一目瞭然了。這種技巧有時對於成熟的藝術家來說都是很難駕馭的，這就是為甚麼我現在會一點一點地教你如何打底色。

**Prismacolor 彩鉛**

PC 901 紫藍色（Indigo Blue）

PC 908 深綠色（Dark Green）

PC 911 橄欖綠（Olive Green）

PC 916 淡黃色（Canary Yellow）

PC 923 深猩紅色（Scarlet Lake）

PC 924 深紅色（Crimson Red）

PC 925 緋紅色（Crimson Lake）

PC 929 粉紅色（Pink）

PC 936 瓦灰色（Slate Gray）

PC 937 鐵紅色（Tuscan red）

PC 938 白色（White）

PC 942 黃赭石色（Yellow Ochre）

PC 996 黑葡萄色（Black Grape）

PC 1005 酸橙皮色（Limepeel）

PC 1012 茉莉黃（Jasmine）

PC 1020 灰綠色（Celadon Green）

PC 1021 玉綠色（Jade Green）

PC 1023 雲藍色（Cloud Blue）

PC 1026 灰淡紫（Grayed Lavender）

PC1030 紫紅色（Raspberry）

PC 1032 南瓜橙（Pumpkin Orange）

PC 1078 黑櫻桃色（Black Cherry）

PC 1077 無色調和鉛筆（Colorless Blender Pencil）

LF 132 深紫色（Dioxazine Purple Hue）

**其他材料**

stonehenge 畫紙 6"×5"（15cm×13cm）

純棉化妝棉（Makeup Pad）

固定劑（Fixative）

## 保持下筆力道一致

除非有另外說明，填充打底色的時候一般使用力道 2 和圓形筆畫（見 18~19 頁）。保持筆尖的銳利。如果要加深一個區域的顏色，可以添加圖層，而不是用很大的力道下筆。

# 為紅色打底色

下面我就舉紅色的番茄為例，來示範其打底色的製作方法。想畫一個紅色的番茄得先使用綠色，這一點乍聽之下挺匪夷所思的，但是透過這兩種顏色的相互配合，你能很輕鬆地認識到何謂使用互補色來打底色。感謝凱倫‧科維爾（Caryn Coville）幫助我畫了這個番茄。

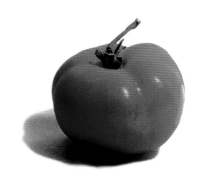

**參考照片**
照片中明顯的光影對比有助於增強其素描作品的效果。

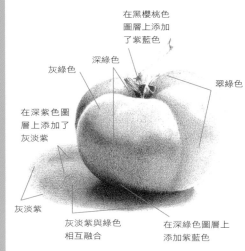

在黑櫻桃色圖層上添加了紫藍色

深綠色

灰綠色

翠綠色

在深紫色圖層上添加了灰淡紫

灰淡紫

灰淡紫與綠色相互融合

在深綠色圖層上添加紫藍色

## 1 從互補色開始

首先，複習一下 18~21 頁上使用彩鉛的要領。在暗色區域上使用力道 2，在淺色區域上使用力道 1。將深綠色塗在番茄最紅的區域和桌面上的紅色陰影上。繼續添加圖層，靠近淺色區域時使用羽化（Feathering）的筆法。用灰綠色來填充中等明暗度區域，用玉綠色來填充最淺色的區域，保證顏色兩兩之間都相互融合。由於這個番茄大部分都在暗面當中，綠色會遮蓋住其大部分的區域。

用黑櫻桃色來填充莖上的暗面。在番茄底部最暗的區域、桌面最暗色的區域和莖上最暗色的區域上使用紫藍色。

在桌面暗色而且泛黃的區域上使用深紫色和力道 1。在深紫色圖層和陰影的淺色區域上以力道 1~2 添加灰淡紫色。

### 羽化

羽化是指下筆力道慢慢變輕直到變為力道 1，使顏色逐漸變淡，直到畫紙上不再留下任何顏料的過程。

## 2 添加第一層色彩

在暗色區域上使用力道 2，在淺色區域使用力道 1，將黑櫻桃色添加在塗有綠色的番茄區域上。在綠色的邊緣使用羽化的筆法填充黑櫻桃色。將黑櫻桃色添加在桌子陰影中暗色的區域。將深綠色填充在莖的暗面上。

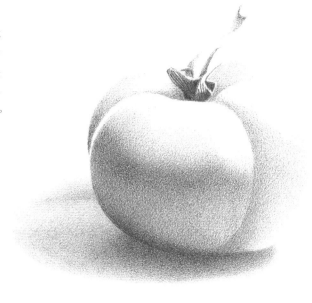

### 番茄消失的邊緣

不要在番茄和桌面陰影之間畫一道鮮明的邊界。這道邊界應該是看不見的。畫完以後，你的大腦會自然地將番茄和桌子分開。

## 3 慢慢地添加色彩

在這一步驟中，你的番茄就開始慢慢變紅了。用介於 1 和 2 之間的力道，將鐵紅色添加在塗有黑櫻桃色的圖層上。用力道 1 在第二步已經完成了的區域上用羽化的筆法填充顏色。在桌面的暗色區域上添加黑櫻桃色圖層。在淺色區域上添加瓦灰色圖層。將瓦灰色用羽化的筆法畫在紅色區域上。用力道 2 將橄欖綠填充在莖上的暗色區域，而用力道 1 填充在其淺色區域。

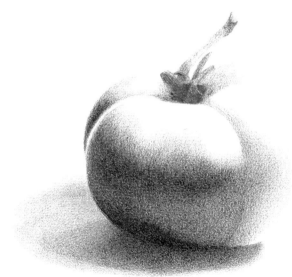

## 4 添加亮色和更多其他的色彩

在番茄右邊最淺色的區域、莖下方番茄的邊緣以及莖本身最淺色的區域上添加茉莉黃。將黃赭石色塗在桌面陰影的黃色區域上。使用力道 2，在邊緣上慢慢減弱到力道 1。

將紫藍色塗在桌面最暗色的陰影、番茄的底部和莖上最暗色的區域。在第三步番茄和桌面上所添加的鐵紅色圖層上填充紫紅色，並用羽化的筆法讓些許的紫紅色慢慢地滲入進白色區域。

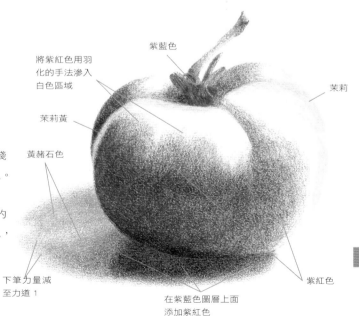

紫藍色

將紫紅色用羽化的手法滲入白色區域

茉莉

茉莉黃

黃赭石色

下筆力量減至力道 1

在紫藍色圖層上面添加紫紅色

紫紅色

示範

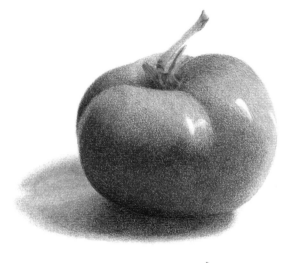

### 5 為番茄填色

使用力道 2，將南瓜橙塗在茉莉黃圖層和番茄上剩下的所有淺色區域上。用羽化的手法將南瓜橙塗在茉莉黃之上，注意要保留白色的強光區域。將南瓜橙塗在莖上的淺色區域。在桌面的陰影區裡添加另一層紫紅色。

將黑葡萄色塗在莖上最暗色的區域。將緋紅色填充在整個番茄上。將緋紅色用羽化的手法塗在南瓜橙圖層之上。然後將深紅色塗在桌面紅色的陰影上。將灰淡紫塗在桌面的陰影上（除了桌面上最深的紅色區域），在邊緣處慢慢減小下筆的力道。

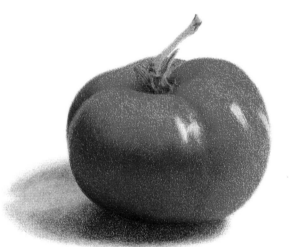

### 6 將番茄變紅

將灰淡紫塗在白色強光區的邊緣上。使用力道 2 將深紅色塗在番茄和桌面上的紅色陰影處。將雲藍色塗在桌面上的其他陰影處。在莖上淺色區域塗上酸橙皮色。

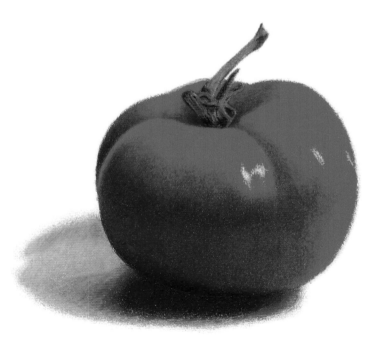

### 7 讓番茄的色彩飽滿起來

在番茄最暗色區域和桌面上的紅色陰影處用力道 3~4 塗上黑櫻桃色。在番茄的淺色區域上先塗上茉莉黃然後再添加粉色。在整個番茄和桌面最暗陰影處塗上深猩紅色。在較淺的紅色區域，用力道 3 塗上淡黃色，然後再塗上南瓜橙。在暗色區域塗上緋紅色，在南瓜橙上塗上深猩紅色。不斷地添加圖層直到整張畫紙上的顏色完全飽和。將淡黃色塗在番茄的淺色區域上。在強光區添加上白色，然後再塗上灰淡紫。

使用力道 3~4 在莖上的淺色區域塗上南瓜橙，再塗上酸橙皮色。在莖上的暗面塗上黑櫻桃色，再塗上深綠色。重複這個過程直到畫面上的顏色完全飽和。

在桌面色彩較淺的區域，包括淺色的紅色區域，用力道 3 塗上雲藍色。在桌面的淺紅色陰影中塗上南瓜橙，在更深的陰影處塗上緋紅色。在淺色陰影中，先添加黃赭石色然後添加雲藍色。用力道 3~4，不斷地添加圖層，直到畫紙完全飽滿充滿顏色。用力道 4 將瓦灰色塗在桌面的陰影上，然後添加一層灰淡紫。不斷添加圖層直到畫面上的顏色完全飽和。

## 8 拋光結尾

用粗頭的無色調和鉛筆以力道 4 在畫紙上拋光。從最小的部分開始： 番茄的莖。每個部位都從淺色區域拋光到暗色區域。然後拋光白色的強光區、番茄，最後是桌子。

用純棉無香化妝棉，以力道 1 在番茄和桌面上用圓形筆法擦去繪畫時留在畫面上的蠟。從淺色區域開始向暗色區域移動，一個一個區域地進行。每拋光一種不同的顏色，都要使用一塊乾淨的棉球。

按照固定劑上的使用說明，在畫面上噴上兩層薄薄的固定劑，等待固定劑乾燥。在番茄和莖上使用白色鉛筆來提亮強光區。在番茄的白色邊緣上塗上淡黃色。再薄薄地噴上二到四層的固定劑，最後將畫作裝裱起來。

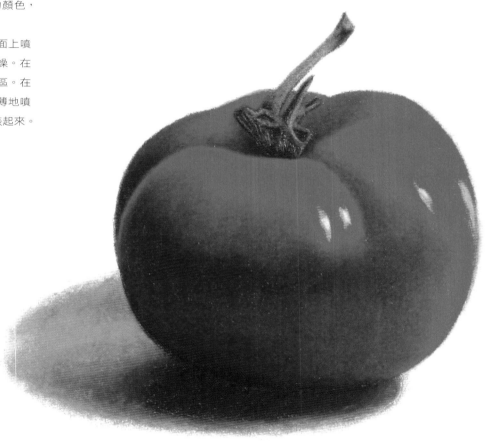

《番茄》（Tomato）
凱倫 · 科維爾作品
stonehenge 畫紙上的彩色鉛筆畫，4”×4 1/4（10cm×11cm）
凱倫 · 科維爾作品

### 保持無色調和筆的清潔

每次你開始拋光一種新顏色的時候都要先削一削你的調和筆，以保持其表面清潔。

示範

53

# 使用紫色來畫黃色物體的暗面

為黃色物體畫出暗面是一件難事,因為就算是很深的黃色也不太會留下顏色很深的暗面。為黃色物體畫暗面的最好方法就是使用其互補色——紫色。這個迷你示範是 122 頁上最終繪畫技巧示範的開頭部分。

參考照片

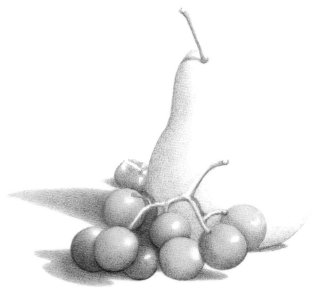

## 1 打底色

用 Verithin 白鉛或者球型頭部的拋光器在葡萄和藍莓上壓印出強光區 ( 見 19 頁關於壓印的畫法 )。

使用深紫色在葡萄的莖上畫出暗面。

在梨的暗色區域使用紅紫色,在其淡色區域使用灰淡紫。使用深綠色、灰綠色和玉綠色在葡萄上畫出暗面。用這三種顏色在桌面上畫出陰影。在梨的底部添加上一層薄薄的深綠色。用黑葡萄色為藍莓畫上暗面。

## 保持下筆力道一致

除非有另外說明,打底色的時候一般使用力道 2 和圓形筆畫 ( 見 18~19 頁 )。保持筆尖的銳利。如果要加深一個區域的顏色,可以添加圖層,而不是用很大的力道下筆。

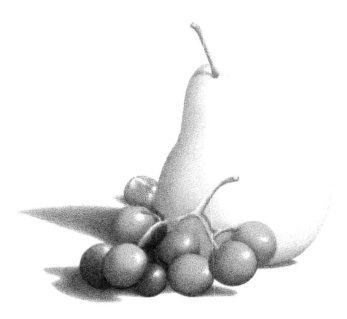

## 2 加深陰影

在葡萄的暗面和桌面上的陰影處添加紫藍色。在藍色的圖層上面添加黑櫻桃色。在淺色的葡萄、深色葡萄的淺色區域，梨莖和塗有紅色的梨子的左側添加黑櫻桃色。在梨的暗面和葡萄的莖上添加黃赭石色。

---

**前三步**

在任何繪畫過程中，前三個步驟都是最繁瑣的。你的筆法應該十分緊密而且讓畫筆完整覆蓋整個繪畫的區域。這些步驟所花的時間占了完成整幅作品所花時間的一半。開始進入下一步的時候，你的筆畫就不需要這麼緊實了。

---

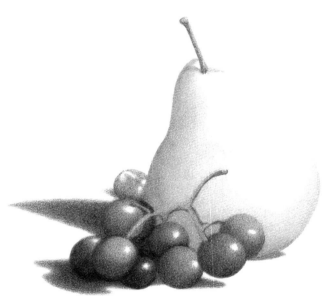

## 3 添加色彩

在葡萄上再添加一層黑櫻桃色。在桌面上的陰影、葡萄、梨和葡萄莖上添加鐵紅色。在梨的暗面上添加藤黃色。

---

**渲（Wash）**

渲指的是將一種顏色沒有任何明暗對比度區別地塗在一整塊畫面區域上。

---

## 4 添加更多的色彩

將紫紅色塗在黑櫻桃色的圖層上，並用力道 1 將其塗在梨的紅色區域上。將紫紅色塗在葡萄莖的暗面上。將茉莉黃塗滿整個梨身，留下白色的強光區。

在梨和葡萄的莖的右邊添加一道茉莉黃。在藍莓上以渲的手法塗上藍紫色。

示範

55

## 5 加深色彩

在帶紅色的葡萄上塗上緋紅色，但帶紫色的葡萄上不用填塗。在梨子的紅色暗面上塗上一層緋紅色。在整個梨和其莖上添加一層淡黃色。

## 6 突出水果、陰影和強光

用綠赭石色以渲的手法（見小提示）畫水果的莖。在帶紫色的葡萄的淺色區域塗上深茜紅。在帶紅色的葡萄的淺色區域塗上橙色。在梨的陰影處塗上橙色。用紫藍色塗滿整個藍莓。在梨上添加一層淡黃色。在深色的葡萄和帶紫色的葡萄的淺色區域上添加一層硫代紫。

用力道 3 將水紅色塗在梨的暗面。然後用力道 3~4 將茉莉黃和淡黃色塗在整個梨上。在黃色的梨的淺色區域上添加白色。使用紫藍色來突出葡萄的暗面。在顏色較淺的帶紅色的葡萄上使用深紅色。在帶紫色的葡萄上使用紫紅色。在藍莓的暗面和陰影處添加黑葡萄色。用力道 3，在莖上添加紫藍色、深紅色和淡黃色圖層。

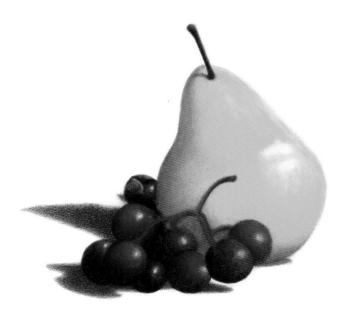

## 7 讓畫紙上的顏色飽和起來

使用力道 3~4。在淺色的葡萄上添加橙赭石色以產生強光區，在其上添加水紅色。在深色葡萄的淺色區域添加水紅色。在淺色葡萄上覆蓋深猩紅色。在淺色葡萄上使用水紅色、藤黃色和紫紅色來完成對其的創作。使用力道 2 在藍莓上添加深綠色。使用力道 3，在藍莓的深色區域添加藍紫色和紫藍色，在其淺色區域添加淺灰藍色。在畫面上使用白色突出葡萄、梨和藍莓的強光區。持續添加圖層直到白色在畫面上完全消失。

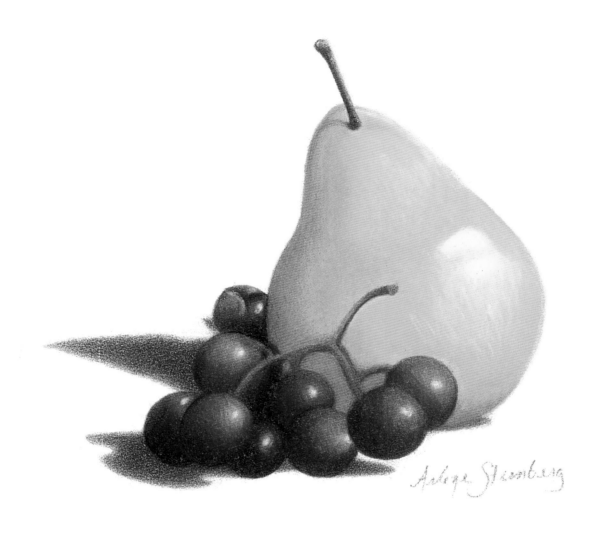

### 8 拋光作品

以力道 4 用鈍頭的無色調和鉛筆來對作品進行拋光,從最小的區域開始(在這幅作品中是水果的莖)。在每個區域中從淺色往深色區域拋光。然後拋光白色的強光區,最後是梨、葡萄和藍莓。在作品上噴兩層薄薄的固定劑,然後讓畫紙晾乾。在梨的暗面添加黃赭石色,然後在顏色較淺的暗面塗上灰淡紫,在顏色較深的暗面塗上深紫色。在這些紫色上再添加深茜紅。在梨上添加藤黃色和淡黃色。以力道 4,用鈍頭的白色鉛筆來提亮白色的強光區和水果的邊緣。以力道 3,將白色塗在葡萄的淡色區域。在作品上再噴上二到四層的固定劑。

**Prismacolor 彩鉛**

PC 901 紫藍色（Indigo Blue）

PC907 孔雀綠（Peacock Green）

PC 908 深綠色（Dark Green）

PC 916 淡黃色（Canary Yellow）

PC 933 藍紫色（Violet Blue）

PC 938 白色（White）

PC 942 黃赭石色（Yellow Ochre）

PC 996 黑葡萄色（Black Grape）

PC 1020 灰綠色（Celadon Green）

PC 1026 灰淡紫（Grayed Lavender）

PC 1077 無色調和鉛筆（Colorless Blender Pencil）

PC 1078 黑櫻桃色（Black Cherry）

PC1086 亮天藍色（Sky Blue Light）

PC1087 淺灰藍色（Powder Blue）

PC 1090 海藻綠（Kelp Green）

PC1095 黑山莓色（Black Raspberry）

PC1101 牛仔藍（Denim Blue）

PC1102 深藍色（Blue Lake）

PC1103 加勒比海藍（Caribbean Sea）

LF 118 鎘橙色（Cadmium Orange Hue）

LF 132 深紫色（Dioxazine Purple Hue）

LF133 鈷藍色（Cobalt Blue Hue）

LF224 灰藍（Pale Blue）

**其他材料**

stonehenge 畫紙 8"×5"（20cm×13cm）

純棉化妝棉

固定劑

## 保持下筆力道一致

除非有另外說明，打底色的時候一般使用力道 2 和圓形筆畫（見 18~19 頁）。保持筆尖的銳利。如果要加深一個區域的顏色，可以添加圖層，而不是用很大的力道下筆。

# 為深藍色和綠色打底色

藍色和紫色在打底色的製作上有自己的問題。如果你使用它們的互補色來填充底色（藍色的補色是橙色，而紫色的補色是黃色），你就不可能創作出反映深度的深色明暗度。如果我要畫一個藍色的物體，我的首選是使用黑葡萄色或者黑櫻桃色，具體使用哪一種顏色取決於我所使用的藍色帶紫色或者帶綠色。對於一個紫色的物體來說，我的選擇是使用紫藍色或者黑葡萄色，具體取決於使用的紫色是帶紅還是帶藍的。

**鳶尾花的一部分**

旗瓣

花柱冠

芒

下垂萼片

**參考照片**

春天的時候，我喜歡到公園裡去拍攝花朵作為以後創作的參考照片。一天，我在一個附近的公園裡待了一整天也沒有發現甚麼值得拍攝的，直到回了家才發現自己種的鳶尾花正在盛開，而當天的光線對於捕捉陰影和強光區也非常適合。

## 改變你的筆畫來達到不同的效果

使用直線筆畫來表示花的紋理（比如說花瓣和芒）。在花的其他部位使用圓形筆畫。不斷地添加圖層直到作品的明暗度達到你所需要的效果。如果你希望一個區域的色彩變深，不要用力過猛，可以添加更多的圖層。

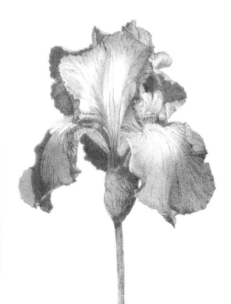

## 1 為暗面畫畫底色

因為鳶尾花的底色是紅色與紫色，所以用黑葡萄色來畫底色。在所有的暗面上使用黑葡萄色，以力道 1 用羽化的方式塗畫暗面淺色的區域。用直線筆畫將灰淡紫塗畫在芒的暗面和黃色暗面上，在莖上塗畫黑櫻桃色。

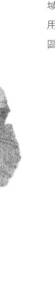

## 2 開始填充顏色

將深紫色塗在第一步中的黑葡萄色區域上。使用尖銳的鉛筆和力道 3 來突出紋理。將黃赭石色渲在黃色區域上。黃紫色相交的區域，讓黃色漸漸減弱。在芒的暗面上使用直線筆畫以突出芒的暗面。用黃赭石色在莖的左邊畫出一個細微的強光區。在莖上不是黃色的區域使用深綠色塗畫。

## 3 將鳶尾花變成紫色

在深色區域上填充紫藍色，在淺色區域上使力道從 2 減弱至 1。在下垂萼片的上部和旗瓣中心的淺色區留白。使用直線筆畫在芒上產生出植物細微毛髮的效果，添加淡黃色。在莖上的深色區域使用紫藍色。在淺色區域以及黃色區域使用灰綠色。

### 明暗度能呈現出立體感

注意光線是如何投射在鳶尾花上的。注意花不同的明暗度和它們是怎樣為鳶尾花增加立體感的。

示範

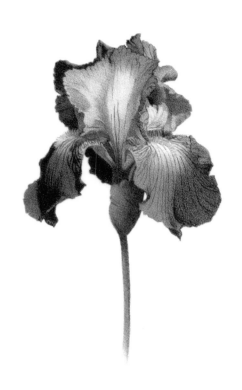

### 4 添加更多的色彩

在下垂萼片和左邊的花柱上最深色的區域添加藍紫色。在淺色區域上添加鈷藍色，在接近白色區域的時候用羽化的手法進行填充。使用力道 1 來達到羽化的效果。用力道 1~2 將深藍色渲在最淺的藍色區域上。將深藍色和鈷藍色調和在一起。在花柱的中心，將混合色塗在深色的藍色區域上面。將深藍色塗在莖上的淺色區域上。在更深色的區域塗上孔雀綠。將孔雀綠塗在靠近莖的花柱下方的黃色區域。

在芒的暗面塗上鎘橙色。使用鎘橙色以非常銳利的筆觸在花瓣上畫出深黃色的線條。

### 5 讓色彩鮮艷起來

用力道 2~3 在最深色的區域塗上牛仔藍。在中等明暗度的暗面上用力道 2 塗上一層加勒比海藍，並在淺色的藍色區域塗上一層灰藍。在花柱上的加勒比海藍圖層上塗上一層灰藍以使其暗面柔和下來。在下垂萼片的深紅色紋理上以及下垂萼片下端的紅色區域上，塗上黑山莓色。使用銳利的筆尖來畫出細微的線條。在剛剛所畫的線條上添加淡黃色。在莖上添加海藻綠。

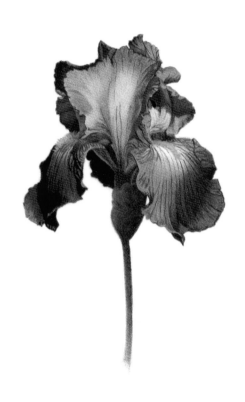

### 6 使畫紙上的色彩飽滿起來

以力道 3~4 在藍色最深的區域添加黑葡萄色，在其上添加藍紫色。用藍紫色勾畫深色的藍色紋理，用鈷藍色勾畫淺色的藍色紋理。用力道 2，在下垂萼片底部的紅色區域上添加黑葡萄色，在黃色區域用黑葡萄色來描畫紋理。使用力道 3~4 在淺色的暗面上添加鈷藍色，與加勒比海藍圖層相融合。在最深色的區域用加勒比海藍來增加亮度。在高光區域上添加淺灰藍色和亮天藍色。在最淺色的區域添加白色。在莖上最深色的區域添加深綠色，在其淺色區域添加灰綠色。在莖上添加孔雀綠，用亮天藍色來提亮。不斷地為作品添加圖層直到畫紙完全飽和，看不見原來的顏色。

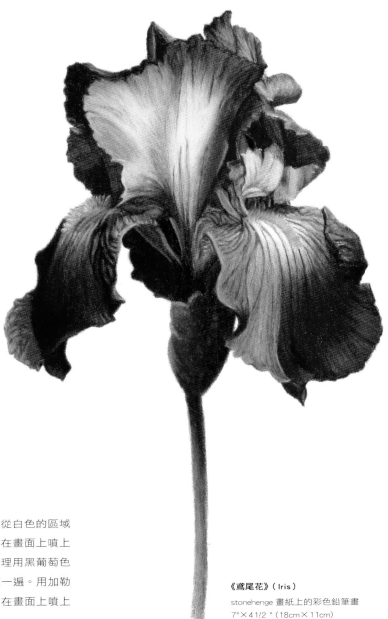

**7 為作品拋光並提亮**

用力道 4 以鈍頭無色調和鉛筆為鳶尾花拋光。先從白色的區域開始，由淺色往深色區域移動，最後拋光花的紋理。在畫面上噴上兩層薄薄的固定劑然後讓畫紙變乾。將黃色區域的紋理用黑葡萄色再描畫一遍，而將深藍色區域的紋理用藍紫色再描畫一遍。用加勒比海藍將淺色的藍色紋理描畫一遍，用白色來提亮。在畫面上噴上二到四層的固定劑，然後裝框。

《鳶尾花》（Iris）
stonehenge 畫紙上的彩色鉛筆畫
7"×4 1/2 "（18cm×11cm）
哈維・考夫曼夫婦收藏

示範

61

# 為粉紅色和桃色打底色

為粉紅色填充打底是很困難的。帶黃色的粉紅色可能會容易一些,因為很多粉紅色的鉛筆都帶有一點桃色。要畫出略帶藍色的粉紅色就更加困難了。本課是 122 頁上最後的繪畫練習的一部分,會教你如何畫出更加亮麗的粉紅色。

## 畫具

### Prismacolor 彩鉛

PC 901 紫藍色（Indigo Blue）

PC 908 深綠色（Dark Green）

PC 911 橄欖綠（Olive Green）

PC 916 淡黃色（Canary Yellow）

PC 918 橙色（Orange）

PC 937 鐵紅色（Tuscan Red）

PC 938 白色（White）

PC 942 黃赭石色（Yellow Ochre）

PC993 水紅色（Hot Pink）

PC 1005 酸橙皮色（Limepeel）

PC 1009 紅紫（Dahlia Purple）

PC1012 茉莉黃（Jasmine）

PC 1020 灰綠色（Celadon Green）

PC1026 灰淡紫（Grayed Lavender）

PC1030 紫紅色（Raspberry）

PC1034 秋麒麟草色（Goldenrod）

PC 1077 无色调和铅笔（Colorless Blender Pencil）

PC 1078 黑樱桃色（Black Cherry）

PC1096 黃綠色（Kelly Green）

LF 129 深茜紅（Madder Lake）

LF142 橙赭石色（Orange Ochre）

LF 195 硫代紫（Thio Violet）

### 其他材料

stonehenge 画纸

纯棉化妆棉

固定剂

**參考照片**

我之所以選擇水芋,是因為它們有趣的色彩搭配和不尋常的形狀。

## 保持下筆力道一致

除非有另外說明,填充打底的時候一般使用力道 2 和圓形筆畫（見 18~19 頁）。保持筆尖的銳利。如果要加深一個區域的顏色,可以添加圖層,而不是用很大的力道下筆。

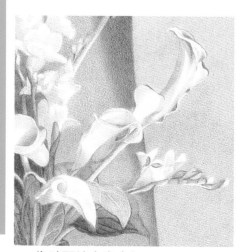

### 1 為暗面填充畫底色

用深綠色和灰綠色來填充水芋的花瓣,確保淺色區域都要保證是白色的。在最深色的區域填充紫藍色。

用紅紫和灰淡紫來填充水芋的黃色區域,用黑櫻桃色和鐵紅色來填充水芋的莖。

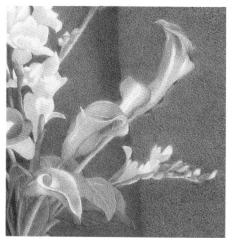

### 2 添加色彩

在紅紫和灰淡紫上添加黃赭石色。在黃赭石色上添加秋麒麟草色。在水芋的粉紅色區域上添加硫代紫。在葉片上添加橄欖綠。

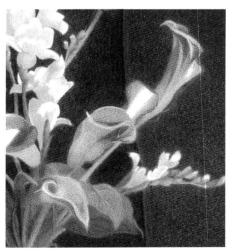

### 3 增加色彩和分辨度

在莖上和水芋的底部添加橄欖綠。在花和莖各自的黃色區域添加橙赭石色。在粉紅色花朵的深色區域添加硫代紫。在花朵的黃色部分和莖上添加茉莉黃以增加亮度。

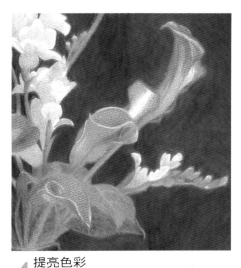

### 4 提亮色彩

在水芋上用渲的方法添加深茜紅。以力道1用渲的方式將橙色塗在帶有黃色或者桃色的水芋的粉紅色區域。將淡黃色塗在莖和水芋的黃色區域。在水芋上再塗上一層深茜紅。在莖上中等明暗度的地方使用黃綠色以提亮色彩。

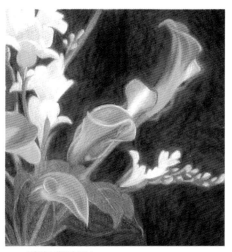

### 5 讓色彩突出

以力道3~4來增強水芋的分辨度。在淺粉紅上塗上水紅色,並在最深色的區域塗上紫紅色。用深茜紅來提亮粉紅色。在帶黃色和綠色的粉紅區域塗上茉莉黃。在花朵的綠色區域和莖的淺色區域塗上酸橙皮色。用白色來強調你的強光區以及莖和花朵上的淺色區域。如果需要的話,可以在白色上再添加一層水紅色。

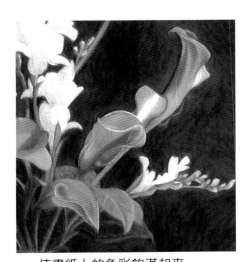

### 6 使畫紙上的色彩飽滿起來

用力道3~4來操作這個步驟。在莖上添加酸橙皮色、白色、橄欖綠和黃綠色以達到飽滿圓潤的效果。注意光線是從哪個角度照射向莖和陰影位置的。在最深色的粉紅色區域上塗上硫代紫,在其上添加紫紅色和深茜紅。在最淺色的區域上添加水紅色。在花朵上添加酸橙皮色。在酸橙皮色上添加茉莉黃。

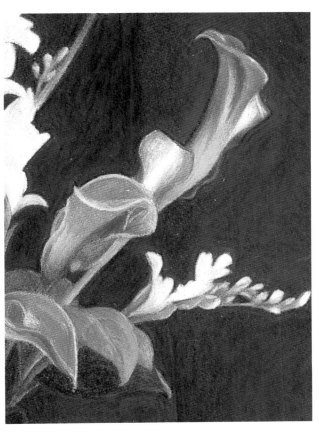

### 7 拋光和提亮

用無色調和鉛筆從最淺色的區域開始將所有畫面拋光。在其上噴塗二層固定劑。固定劑乾了之後,根據需要在畫面上用白色提亮。用淡黃色提亮莖和百合上的黃色部分。再噴塗二到四層固定劑。

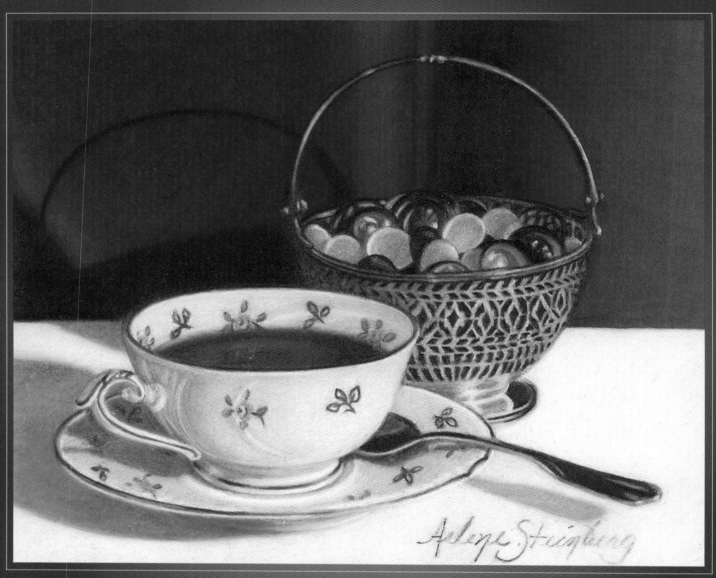

《四點鐘》（Four-O-Clock）
stonehenge 畫紙上的彩色鉛筆畫，47/8"×6"（12cm×15cm）
辛西亞・哈絲（Cynthia Haase）收藏

# 更為飽滿的白色、灰色和黑色

　　欣賞一幅畫作的時候，你是否總是覺得其中用來表現白色材質或者白色花瓶的顏色不夠真實？我也曾經碰到過這個問題，但是我找到了兩個解決方法。第一個就是總是將白色區域中的陰影畫得更加深一些。透過將明暗對比變得更加強烈，我可以在白色的物體上表現出更多的層次。第二個方法就是在創作灰色陰影時不要使用灰色鉛筆。我發現我可以透過在畫紙上調和互補色創作出更加鮮活的灰色。畫黑色時也是如此。本章將帶領你一步一步學習如何創作出鮮活的白色、灰色和黑色。

第 **5** 章

## 畫具

### Prismacolor 彩鉛

PC 901 紫藍色（Indigo Blue）

PC 908 深綠色（Dark Green）

PC 914 奶黃色（Cream）

PC 923 深猩紅色（Scarlet Lake）

PC 925 緋紅色（Crimson Lake）

PC928 裸粉色（Blush Pink）

PC 933 藍紫色（Violet Blue）

PC 935 黑色（Black）

PC 936 瓦灰色（Slate Gray）

PC 937 鐵紅色（Tuscan Red）

PC 938 白色（White）

PC 942 黃赭石色（Yellow Ochre）

PC 996 黑葡萄色（Black Grape）

PC 997 米黃色（Beige）

PC 1005 酸橙皮色（Limepeel）

PC 1026 灰淡紫（Grayed Lavender）

PC1030 紫紅色（Raspberry）

PC 1032 南瓜橙（Pumpkin Orange）

PC 1033 礦橙色（Mineral Orange）

PC1034 秋麒麟草色（Goldenrod）

PC 1077 無色調和筆（Colorless Blender）

PC 1085 血牙色（Peach Beige）

PC1086 亮天藍色（Sky Blue Light）

LF 132 深紫色（Dioxazine Purple Hue）

VT734 Verithin 白鉛（Verithin White）

### 其他材料

stonehenge 畫紙 6"×8"（15cm×20cm）

純棉化妝棉

固定劑

球型頭部的拋光器（可選）

---

### 保持下筆力道一致

除非有另外說明，填充打底的時候一般使用力道 2 和圓形筆畫（見 18~19 頁）。保持筆尖的銳利。如果要加深一個區域的顏色，可以添加圖層，而不是用很大的力道下筆。

---

# 鮮活的白色和黑色

我認為重現白色物體上所有的反射色彩既富有挑戰又充滿回報。畫雞蛋尤其有趣，這是因為雞蛋不僅能夠反射色彩，而且還會反映出其內部透出的色彩。畫黑色的挑戰與這截然不同。使用黑色更難表現出形狀和層次，但是我們可以使用除了黑色和灰色之外的色彩來調配出更加鮮艷、更加有層次感的黑色。

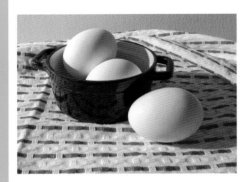

**參考照片**

這張照片就很好地印證了我說的"照片會撒謊"這句話。注意畫面前端的雞蛋比碗裡的雞蛋看上去要大了兩倍。你可以在繪畫時調整變形物體的大小，但是要記得在畫面上添加桌布上的紅色紋理（修改過的草圖可參見 135 頁）。

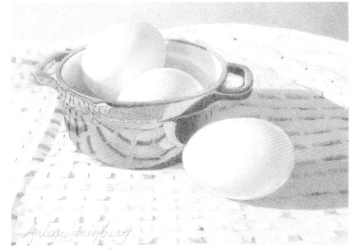

## 1 創作你的底色

使用 Verithin 白鉛或者是球型頭部的拋光器在畫紙上壓印出你的簽名。首先在桌布紅色區域的陰影處塗上深綠色。然後將深綠色塗在碗最深的陰影處。

在加深一個區域的顏色的時候，不需要用很大的力道下筆，只要添加更多的圖層就行。

在背景牆壁上塗上瓦灰色，越往左側筆觸越輕。在碗最淺色的區域以及桌布上的陰影處也塗上瓦灰色。在瓦灰色上添加紫藍色圖層以創造出更深的反射。如果要得到更加淡的瓦灰色，可以用力道 1 以羽化的手法畫出。

為了表現桌布上雞蛋所投射出的影子，可以在瓦灰色之上添加深紫色圖層，然後將深紫色塗在碗內壁的深色區域，筆觸漸漸變輕。在深紫色和碗上其他的陰影區域之上添加灰淡紫圖層。

記住，雞蛋是透明的，所以會呈現出一些黃色。針對這種情況，使用黃色、深紫色和灰淡紫的混合色來為雞蛋添加陰影，保證反光的區域在雞蛋的陰影面上。

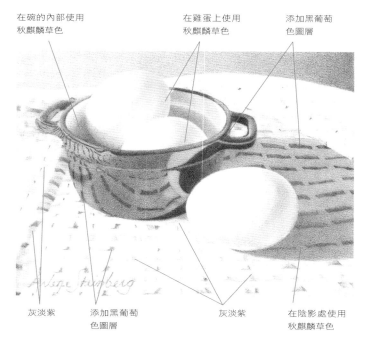

在碗的內部使用
秋麒麟草色

在雞蛋上使用
秋麒麟草色

添加黑葡萄
色圖層

灰淡紫

添加黑葡萄
色圖層

灰淡紫

在陰影處使用
秋麒麟草色

## 2 突出暗色

在碗的外壁再用紫藍色渲染一遍。在背景中的瓦灰色上添加黑葡萄色圖層，將筆觸慢慢變輕，就像步驟 1 中添加瓦灰色一樣。不要擔心這是否看上去會太暗。在桌布、碗和碗外壁上的深綠色區域添加黑葡萄色的圖層。

在碗內壁的暗色區域上添加秋麒麟草色圖層，筆觸漸漸變輕。在碗最靠近雞蛋的右邊、碗內底部和碗右側的上半部分使用秋麒麟草色，離雞蛋越遠筆觸越輕。在碗中靠後的雞蛋上，在其底部的陰影和右側添加秋麒麟草色細小的線條。但在其右側留出一條線粗細的空白不要添加秋麒麟草色。在碗中靠前的雞蛋的右側和底部用秋麒麟草色添加一個月亮形圖層。在桌布的深紫色區域上添加秋麒麟草色圖層，越接近紙的邊緣顏色越淡。在桌布上的瓦灰色區域渲染灰淡紫。

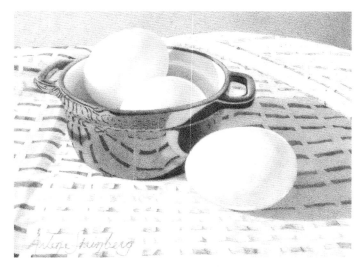

## 3 添加色彩

在背景上均勻地添加南瓜橙。輕輕地在碗內右邊底部上添加南瓜橙圖層，並在靠近畫面前端的雞蛋的右側渲染次顏色。用力道 1 在桌布深色陰影區域渲染南瓜橙。用力道 1 在桌布的淺灰色區域渲染礦橙色。

在碗外部和桌布各自的深紅色區域上添加鐵紅色圖層。在桌布上的淺紅色區域也添加鐵紅色，突顯出那些之前沒有任何色彩的區域，並指示出淺色的區域。力道在 1 和 2 之間變化。

在碗內壁其他的陰影部分上添加黃赭石色圖層，與已經塗上秋麒麟草色的區域相互調和。使用力道 1 將黃赭石色塗在雞蛋的陰影上。

在桌布所有紅色的區域上添加紫紅色，也要覆蓋塗有鐵紅色的區域。

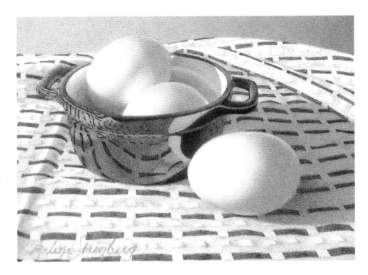

### 4 加深色彩

在背景上均勻地添加一層黃赭石色圖層。在桌布的陰影上添加瓦灰色圖層。使用直線筆法粗略地勾勒出桌布的紋理。用深紫色覆蓋在桌布上黃赭石色的陰影上。

如果雞蛋和碗內部的明暗對比不是很強烈，輕輕地用深紫色和灰淡紫，與黃赭石色進行交替渲染。這樣不斷地重複直到雞蛋的顏色足夠深。

用黑色填充碗的外壁，在暗色區域添加的圖層要比在淺色區域添加的圖層更多。

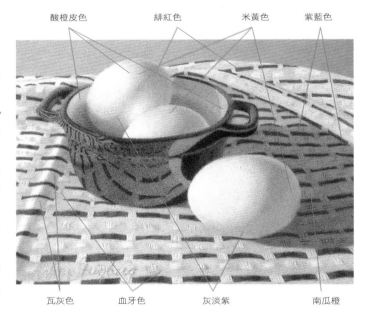

酸橙皮色　　緋紅色　　米黃色　　紫藍色

瓦灰色　　血牙色　　灰淡紫　　南瓜橙

### 5 強化明暗對比

使用紫藍色加深桌布的紋理效果。在桌布上最深色的陰影處添加此顏色的圖層，然後用南瓜橙渲染以抵消一部分的藍色。在碗上添加另一圖層的紫藍色。在桌布上最深的紅色區域添加紫藍色圖層。然後，在桌布上添加瓦灰色圖層以突顯桌布紋理。在桌布和背景的藍色和紫色陰影上添加血牙色。

在碗的外部和桌布的陰影上最淺色的區域渲染灰淡紫。在雞蛋上和碗內部的空白區域上添加灰淡紫圖層，越靠近空白區域筆觸越輕，並且不要完全覆蓋掉空白區域。

在桌布上和碗外部各自的紅色區域上添加緋紅色圖層。在碗內部的陰影處和雞蛋最暗色的區域用力道 1 塗上緋紅色。

在雞蛋上，連同其最深色的區域上添加米黃色，保留白色的強光區。在碗的內部塗上米黃色。為了增加一些亮點，在雞蛋的淺色陰影處和碗的內外部的淺色區域添加酸橙皮色。

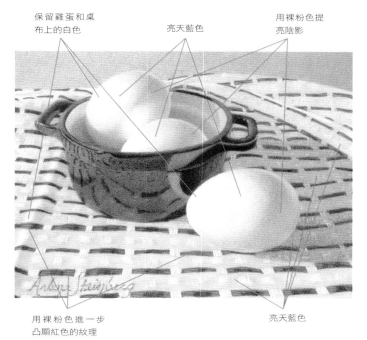

保留雞蛋和桌
布上的白色

亮天藍色

用裸粉色提
亮陰影

用裸粉色進一步
凸顯紅色的紋理

亮天藍色

## 6 添加強光區和加深碗的顏色

在雞蛋上覆蓋亮天藍色，但最淺色區域不塗。在深色區域上使用瓦灰色。在其圖層之上，在雞蛋的反光區和表現出淡淡的粉紅色的淺色區域上渲染裸粉色。在雞蛋上添加白色，但是在最深色區域不塗。

除了最白的區域、紅色區域和碗內部的白色區域，在桌布上添加亮天藍色。

在桌布上添加血牙色圖層。然後添加灰淡紫，但是凸起的桌布紋路和紫色陰影除外。接下來，在深色區域添加裸粉色圖層。使用力道 3，在紅色區域的強光區添加裸粉色，在深紅色區域添加深猩紅色。

在碗的外部添加更多的黑色，越接近淺色區域筆觸越輕。在淺色區域上添加瓦灰色的圖層，在深色區域添加紫藍色圖層。然後添加黑色圖層、黑葡萄色圖層，最後再塗一層黑色。

用力道 3~4 在碗上用白色添加強光區，這時鉛筆頭可以稍微粗一點。然後用稀鬆的線條在桌布紋理之中突顯出其紋理。之後在桌布上的最淺色區域添加白色。用力道 2 在桌布上所有的區域（除了紅色區域之外）上添加白色圖層。

在碗的內外部的淺色區域添加白色圖層。

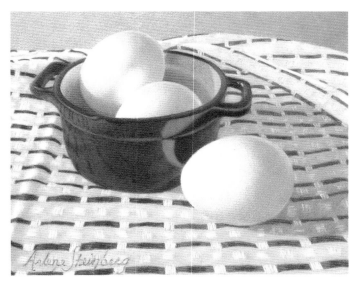

## 7 使顏色飽滿並拋光

為了加深碗外壁中間的色彩，可以在其上添加藍紫色的圖層然後再添加鐵紅色圖層。

用無色調和筆輕輕地為背景、雞蛋和桌布拋光。用力道 4 為碗的內壁、外壁拋光。

用純棉化妝棉以畫圓圈的形式輕輕地拋光背景、雞蛋和桌布。然後用白色為碗的淺色區域添加一道圖層，再用無色調和筆輕輕地進行拋光。在畫面上噴塗兩層薄薄的固定劑。繼續這樣添加圖層直到畫紙上的色彩充分飽和。

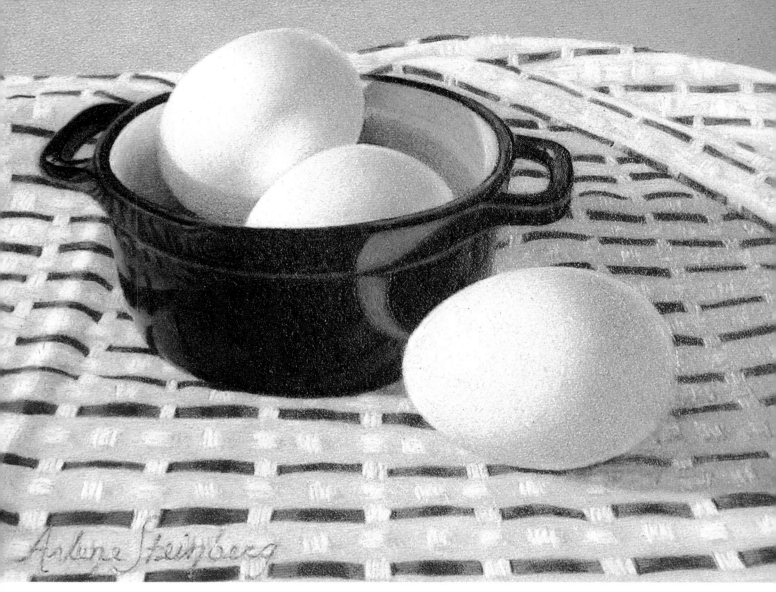

《完美的雞蛋》（Eggcellence ）

stonehenge 畫紙上的彩色鉛筆畫，
4"×6"（10cm×15cm）
作者本人作品

## 8 收尾工作

在碗上的紅色線條上添加緋紅色。輕輕地將奶黃色渲染在碗內部的淺色區域以及陰影處的淺色區域。用力道 3 在碗的陰影處添加黃赭石色圖層。在碗的外部添加黑色圖層。用無色調和筆再將碗拋光一次。用力道 3~4 在碗上補回白色強光區。根據需要透過無色調和筆將白色混合進黑色之中。在碗內部的陰影上用黑葡萄色加重色彩。使用紫藍色為碗外部加重色彩。

在桌布上添加奶黃色圖層以使其顯得更加柔和。用力道 3 在桌布的深紅色區域添加緋紅色圖層。用力道 3~4 添塗白色，突出桌布上的強光區並再次突出桌布紋路。在雞蛋底部、碗和顏色最深的地方使用黑葡萄色，並稍稍加深顏色以提高對比度。

用白色突出雞蛋上顏色最淡的區域。輕輕地用化妝棉將畫面上碗的部分擦亮。在畫面上另外噴二到四層的固定劑，每噴一次之前都要確保前一次的固定劑完全乾了。最後將畫裱起來。

---

### 還不夠完美？

如果你的作品還有些瑕疵或者和你所設想的有差距，不要太灰心。我知道的每一位藝術家都能夠指出自己作品中的缺點，但是欣賞你作品的人會發現它的優點而不會看見那些瑕疵。

# 不使用灰色鉛筆畫出的灰色

不使用灰鉛就調出灰色？是的，不僅可行，而且使用各種互補色而非灰色可以產生更有趣的中性色和更加飽滿的色彩。另一個使用互補色而不是灰鉛色的好處就是這可以訓練你對於創造出來的中性色的駕馭能力。從這個示範中學習到的內容在畫頭髮或者動物的皮毛時同樣適用。

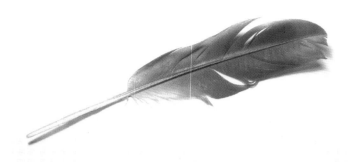

**參考照片**
這是一根灰雁的羽毛。這是一種夏季在長島四處可見的鳥。參考照片中的羽毛略帶暖色，所以調用灰色的做法就和上節課所學的稍有不同。

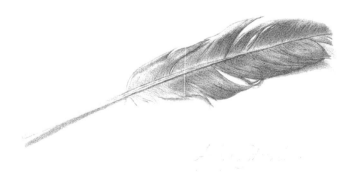

## 1 建立明暗對比關係
用筆尖非常銳利的黑葡萄色鉛筆來建立圖畫的明暗對比關係。使用直線筆畫，順著羽毛的方向進行繪畫。對於每一個部分來說，都是先畫最深色的部分，再用鉛筆在深色和淺色區域上建立明暗對比。在最淺色的區域使用力道 1，在最深色的區域將力道加至 3。

### 保持下筆力道一致
除非有另外說明，打底的時候一般使用力道 2 和圓形筆畫（見 18~19 頁）。保持筆尖的銳利。如果要加深一個區域的顏色，可以添加圖層，而不是用很大的力道下筆。

### 保證畫面背景乾淨
有時很難讓一塊白色的背景一塵不染。我常用的方法就是在繪畫的區域外圍墊襯一張很便宜的紙。針對這幅畫來說，用描圖紙將羽毛的外圍在墊襯紙上勾勒出來，用美工刀在墊襯紙上裁剪出一個比原圖大的羽毛形狀 1/8"（32mm）。然後用膠帶將墊襯紙貼在畫紙上面。

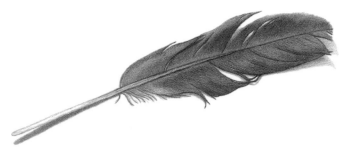
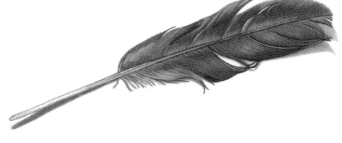

## 2 加深畫面明暗對比度

為了加深明暗對比度，用直線筆畫在黑葡萄色上添加紫藍色和瓦灰色圖層。使用力道 1~2。羽毛在這個步驟之後看上去就是藍色的了。

為了讓羽毛的顏色顯得更加暖色調，添加紫色和藍色，就得到了黃橘色。在羽毛與陰影處使用秋麒麟草色，保持筆頭的銳利，並根據你希望達到的明暗對比度的情況改變下筆的力道。但是力道不要超過力道 3，並且只在最細的線條上使用秋麒麟草色。注意，羽毛現在已經有顏色了，所以即使使用灰色鉛筆也沒有任何用處了。

## 3 突出羽毛的邊緣

用銳利的筆頭以力道 3 在圖畫邊緣以及最深色的陰影處添加深紫色。然後用力道 2 填塗畫作的其他部分。

在羽毛最淺的區域以及其背景陰影中用力道 3 添加灰淡紫圖層。

在最淺色的區域用白色加強。

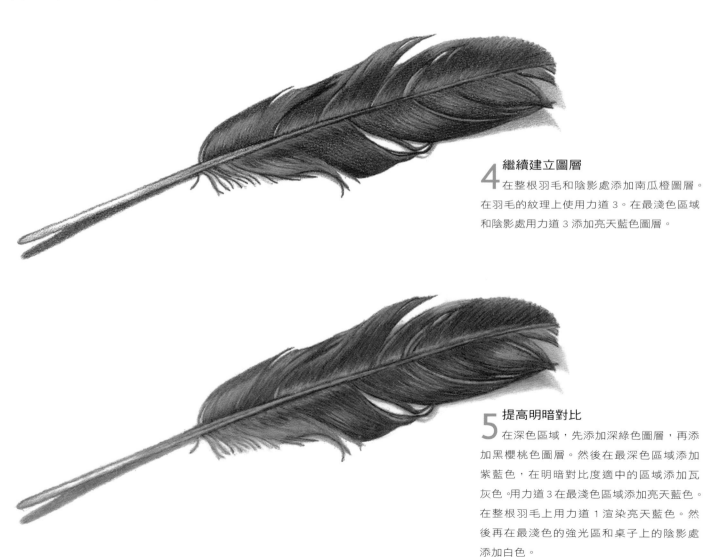

## 4 繼續建立圖層

在整根羽毛和陰影處添加南瓜橙圖層。在羽毛的紋理上使用力道 3。在最淺色區域和陰影處用力道 3 添加亮天藍色圖層。

## 5 提高明暗對比

在深色區域，先添加深綠色圖層，再添加黑櫻桃色圖層。然後在最深色區域添加紫藍色，在明暗對比度適中的區域添加瓦灰色。用力道 3 在最淺色區域添加亮天藍色。在整根羽毛上用力道 1 渲染亮天藍色。然後再在最淺色的強光區和桌子上的陰影處添加白色。

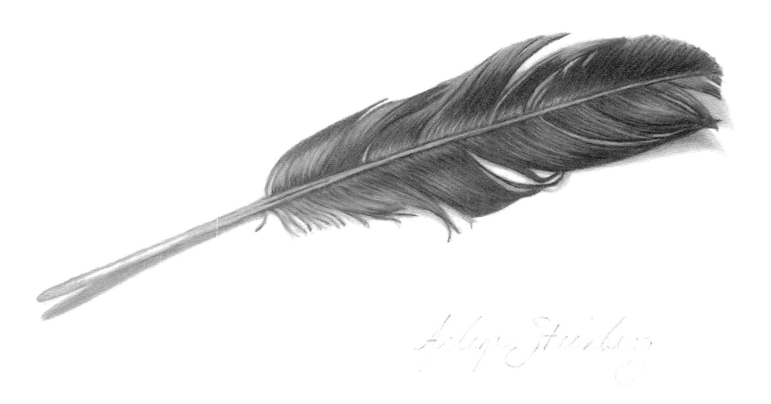

### 6 拋光

在整根羽毛和背景上的陰影處用黃灰色渲染。用一支筆頭稍微鈍一點的無色調和筆沿著羽毛紋理的方向從淺色開始向深色拋光。輕輕地用化妝棉擦拭羽毛，然後再噴上二層固定劑。使用白色提亮強光區，然後用無色調和筆讓畫面的邊緣變柔和。再噴二層固定劑然後將畫裱起來。

《灰色羽毛 I》
stonehenge 畫紙上的彩色鉛筆畫，4 1/2"×7"（12cm×18cm）
作者本人作品

示範

# 反光的白色和金屬

瓷器會略顯透明並且會反射周圍所有的顏色,帶有一種獨特的亮光。金銀反射的能力就更強了。在決定為這些金屬塗上某種顏色之前,仔細地查看它們所反射的周圍的色彩有哪些。

## 畫具

**Prismacolor 彩鉛**

PC 901 紫藍色(Indigo Blue)
PC 908 深綠色(Dark Green)
PC 910 純綠(True Green)
PC 916 淡黃色(Canary Yellow)
PC 924 深紅色(Crimson Red)
PC 925 緋紅色(Crimson Lake)
PC927 淺桃色(Light peach)
PC 933 藍紫色(Violet Blue)
PC 936 瓦灰色(Slate Gray)
PC 937 鐵紅色(Tuscan red)
PC 938 白色(White)
PC 942 黃赭石色(Yellow Ochre)
PC993 水紅色(Hot Pink)
PC 996 黑葡萄色(Black Grape)
PC 1012 茉莉黃(Jasmine)
PC 1020 灰綠色(Celadon Green)
PC 1021 玉綠色(Jade Green)
PC 1026 灰淡紫(Grayed Lavender)
PC1030 紫紅色(Raspberry)
PC 1032 南瓜橙(Pumpkin Orange)
PC 1077 無色調和筆(Colorless Blender)
PC 1078 黑櫻桃色(Black Cherry)
PC 1085 血牙色(Peach Beige)
PC1086 亮天藍色(Sky Blue Light)
PC1087 淺灰藍色(Powder Blue)
PC1088 淡青綠色(Muted Turquoise)
PC1091 綠赭石色(Green Ochre)
PC1093 海貝粉紅色(Seashell Pink)
PC1098 洋薊色(Artichoke)
LF 118 鎘橙色(Cadmium Orange Hue)
LF 129 深茜紅(Madder Lake)
LF133 鈷藍色(Cobalt Blue Hue)
VT734 Verithin 白鉛(Verithin White)

**其他材料**

stonehenge 畫紙 6" × 8"(15cm × 20cm)
純棉化妝棉
固定劑
球型頭部的拋光器(可選)

## 保持下筆力道一致

除非有另外說明,打底的時候一般使用力道 2 和圓形筆畫(見 18~19 頁)。保持筆尖的銳利。如果要加深一個區域的顏色,可以添加圖層,而不是用很大的力道下筆。

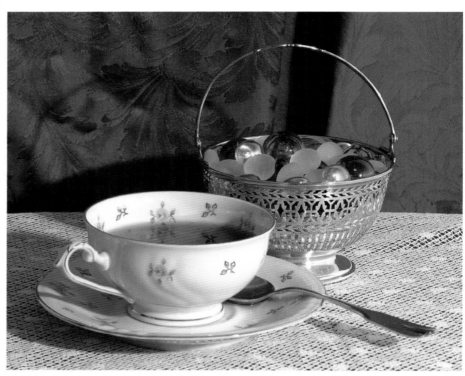

**參考照片**

我認為要將注意力集中在創作白色和金銀的顏色上的話,就要除去錦緞背景和鉤針桌布上的圖樣的影響。仔細辨明布料的色彩是如何在金屬和瓷器上面反射的。畫出你看見被反射的色彩。

### 創作金色

經常有人問我畫出金色要用甚麼顏色。我的答案就是:"這可說不準♂"金銀會反射其周圍的任何色彩,而這些色彩又會因為光線與被反射物離金銀的距離遠近而有所不同。開始畫金色的步驟和畫任何其他顏色的步驟一樣:那就是在陰影區域使用互補色。

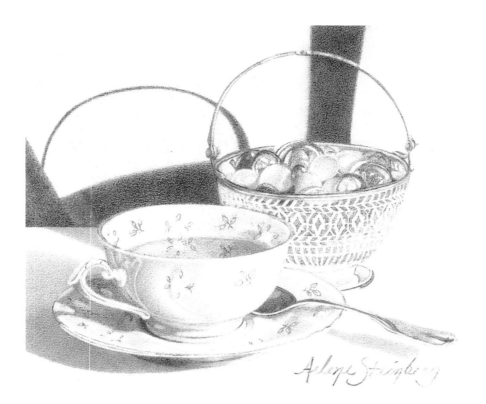

## 1 用互補色來打底色

用 Verithin 白鉛或者球型頭部的拋光器將自己的簽名以及玻璃珠上、杯子上和茶碟上的白點壓印在畫面上（這些地方不要上任何色彩）。在背景布、茶匙、茶碟的左側以及銀筐最深的陰影處用深綠色添加圖層。在畫細微的線條時保持筆尖銳利。使用力道 1~2。

然後在背景簾子的兩處皺褶、簾子中間的大塊陰影和茶杯以及茶碟的陰影處渲染灰綠色。之後在簾子最淺的陰影處和茶杯以及茶碟最淺的陰影處使用玉綠色。

因為金色反射了很多紅色，所以不要使用純紫色（紫色是黃色的互補色）而應使用黑葡萄色來確定金色的範圍。

在茶杯、茶碟、銀藍、玻璃珠和茶匙所投射的陰影上添加瓦灰色圖層。在茶杯和茶碟的陰影處輕輕地添加瓦灰色圖層，但是不要塗在玫瑰花圖案上。

在整塊桌布上，包括物體所形成的倒影上添加淡青綠色。然後用淡青綠色作為茶水的第一層圖層，並塗在銀筐格子的淺色區域。

在銀筐格子的內部添加黑葡萄色圖層以確定其形狀。確定這些格子圖案比畫出整個銀筐要簡單得多，因為它大部分的顏色都消失在反射的色彩當中了。在銀筐上添加瓦灰色和灰淡紫圖層，注意其反射的顏色。

在深綠色的背景簾子的皺褶處、銀筐造成的陰影以及銀筐和茶匙上的最深色的陰影處添加紫藍色圖層。在茶碟旁由背景簾子造成的最深色的陰影上和茶水中最深色的陰影上添加紫藍色。在茶杯底部添加一條細細的紫藍色。

對於筐裡的玻璃珠，最後成畫時在紅色或者深紅色的區域添加深綠色，在白色的區域添加瓦灰色，在深藍色的區域添加黑葡萄色。

紫藍色

表現層次感
的線條

黑櫻桃色　　　　南瓜橙　　　　灰淡紫

## 2 添加最深色

因為背景中的綠色陰影顏色不夠深，所以我選擇使用灰綠色來加深。

在簾子的最深色區域、銀筐的外圍線條和茶匙上添加黑櫻桃色圖層。用力道 1 在茶杯最深的綠色上、茶碟的陰影上以及白色桌布的暗色陰影上渲染黑櫻桃色。

用銳利的筆尖在筐中藍色的玻璃珠上添加紫藍色圖層。在銀筐格子的空隙中用力道 3 添加紫藍色的細線以增加畫面的層次感，在各個不同的空隙間下手力道要有所變化。

然後在藍色玻璃珠和磨砂白玻璃珠上渲染淡青綠色。在所有這些玻璃珠上添加一點點灰淡紫。在右側的兩個透明玻璃珠上的淺色區域添加灰淡紫。在茶杯和茶碟上輕輕地渲染上灰淡紫。

然後在桌布包括其陰影處渲染血牙色。在茶杯中的茶、銀筐的邊緣、茶匙底下、茶碟上和帶有橘色的玻璃珠上面添加南瓜橙。用南瓜橙描畫出茶杯和茶碟上最深色的金色區域。

在銀筐的格子和茶杯底部渲染一層淺淺的黃赭石色，並使用此顏色來描畫出茶杯和茶碟上的淺金色線條。注意在有些地方這些線條的明暗對比度是不同的。

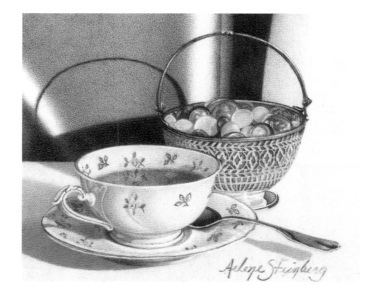

## 3 建立專屬色

在簾子上的陰影區域，包括塗有黑櫻桃色的區域，添加鐵紅色圖層，保持筆尖銳利。在最深色的區域上使用力道 2~3。如果畫面上的蠟過多了，用化妝棉輕輕地擦拭。在簾子的綠色邊緣上輕輕地用羽化的方式以力道 1 添加鐵紅色，保持筆尖銳利。然後，在金色線條的紅色區域以及筐子的邊緣上添加鐵紅色。在筐子的陰影部分以及玻璃珠和茶匙的紅色區域添加鐵紅色。輕輕地在玫瑰上勾勒出紅色線條。

然後輕輕地在桌布的陰影處渲染淺桃色，並在茶碟底部的左側上渲染南瓜橙。用力道 3 在茶杯和茶碟的綠葉花紋上添加純綠，在藍色葉子上添加淡青綠色。

以力道 3 用水紅色為玫瑰添加顏色。在反射光線的玻璃珠上添加一點點水紅色。用力道 1 輕輕地在茶杯上的最深色的綠色區域渲染水紅色。

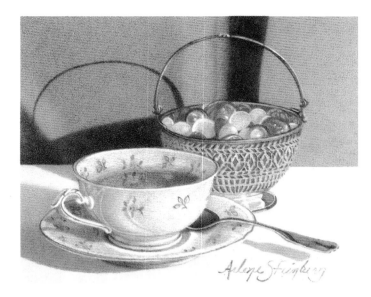

### 4 添加圖層

在簾子的陰影處包括塗有鐵紅色的區域添加紫紅色。在右側用羽化的方式添加紫紅色直到右側邊緣。然後在茶杯中的茶水上輕輕地渲染紫紅色，在玫瑰花的中心也輕點一些這種顏色。在茶碟的左側陰影處渲染紫紅色，並在茶杯和茶碟金色邊緣的紅色部分添加此顏色。在茶匙的深色區域、筐子的右側邊緣、筐子的把手和頂部邊緣添加紫紅色圖層。在筐子的網格空隙露出背景簾子的部分添加色彩。

在桌布和筐子的深色陰影上渲染南瓜橙。

在藍色玻璃珠上面用鈷藍色來表示其亮點。在茶匙的凹陷處、茶匙最深色的線條、與桌布相接的茶碟的底部和與茶碟相接的茶杯底部添加一些鈷藍色。在筐子的網格內部添加鈷藍色。在畫面的各個部分淡淡地重複同一種顏色能夠將整個畫面聯繫在一起。

在茶杯、茶碟、淺色玻璃珠和籃子上添加洋薊色，但不要在強光區添加色彩。在茶杯中的茶水上渲染洋薊色。

在簾子的淺色和白色區域添加深茜紅圖層。然後在茶杯上的玫瑰花上也輕輕地渲染這種顏色。

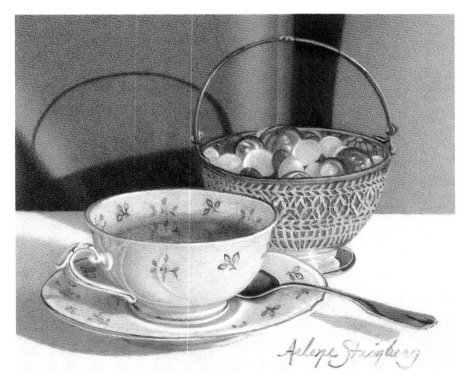

### 5 添加黃色和藍色使畫面活躍起來

除了深色陰影外，在桌子所有的區域上輕輕地渲染海貝粉紅色。

在茶杯、茶碟和最淺色的玻璃珠上添加淺灰藍色。在網格筐子的底部、把手、茶匙的凹陷處和邊緣以及一些網格的內部也添加一些淺灰藍色。

然後在簾子的最淺色部分添加茉莉黃。之後在筐子、玻璃珠、茶匙下面的茶碟部分和茶匙上添加一些茉莉黃。使用力道 3 以茉莉黃來表現茶杯上金色的淺色區域，保持筆尖銳利。

在藍色的玻璃珠上添加藍紫色圖層以加深其色彩。在網格的邊緣和筐子邊緣、茶匙的凹陷處、茶杯和茶碟的最深色區域添加一些藍紫色的線條。不要擔心這樣會使藍色在金色區域太顯眼，後面要畫的圖層能夠緩和這種情況。

在簾子的深色區域添加緋紅色圖層。

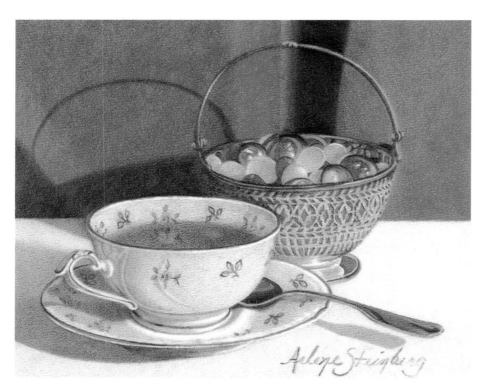

## 6 使畫面更加精細並表現強光區

在淺色的簾子區域、筐子的紅色區域以及茶匙柄的淺紅色區域添加鍋橙色。

在簾子上以力道 3 添加深紅色圖層，然後在玫瑰花的深色線條上也添加這種顏色。再使用這種顏色以力道 1 渲染茶碟左側的暗色陰影，以及桌布上、茶碟底下和茶杯內外壁的右側的陰影。用力道 2 在茶匙、茶匙的邊緣以及銀筐的底部添加深紅色圖層。在茶杯的金色邊緣、銀筐的邊緣和把手處以及玻璃珠內部添加一點點此種顏色。

在金色邊緣上添加一點點紫藍色，然後在茶水上輕輕地用這種顏色渲染一下。

在籃子上添加血牙色圖層，但是在強光區不要塗任何顏色。在茶匙的邊緣以及玻璃珠的灰色和米黃色區域添加血牙色圖層。用力道 1 將血牙色渲染在桌布上，但是不要渲染在陰影處。

用白色在茶杯的淺色邊緣上畫出一條很細的線，並在茶杯的把手和筐上添加強光區。

## 7 讓整體畫面更加精緻

在茶水和金色邊緣上比較綠的區域添加綠赭石色圖層。確保筆尖的銳利，並使用力道 3 讓線條變得明顯。在茶匙上、茶匙底部、茶碟上以及筐和玻璃珠裡面添加綠赭石色。

在白色玻璃珠的陰影上輕輕地塗上紫藍色，然後用力道 3 在深藍色玻璃珠上面再添加一道此顏色的圖層。在筐的網格空隙上塗上紫藍色，然後使用紫藍色渲染簾子的深色區域並突出其皺褶。

在簾子最淺色的區域渲染水紅色。在玫瑰花、茶碟和玻璃珠的淺粉色區域添加水紅色圖層。在茶匙的柄上渲染水紅色，並在筐、茶杯和茶碟上略添加一些此顏色。

用力道 4 以深紅色拋光簾子 結束之後輕輕地用化妝棉擦拭簾子。在茶匙的柄上添加更多的深紅色。

然後輕輕地在茶杯、茶碟和淺色的玻璃珠上輕輕地渲染血牙色，在茶杯和茶碟的深色區域渲染淺灰藍色，並在茶杯和茶碟的淺色區域渲染亮天藍色。然後在筐的網格上添加亮天藍色圖層。在淺色的玻璃珠和桌上暗色的陰影處添加淺灰藍色圖層。在剩下的桌布上添加淺灰藍色。

在茶杯、茶碟、茶水和茶匙的柄和筐上用淡黃色添加一些強光區。

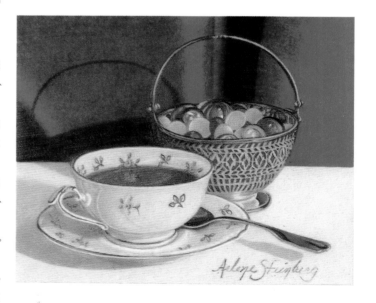

在茶水上添加南瓜橙圖層。

在茶杯、茶碟和桌布上，包括陰影區域以力道 3 渲染白色。使用力道 1~2，在網格和筐的其餘部分添加白色圖層。不斷地添加圖層直到畫紙充分飽和。

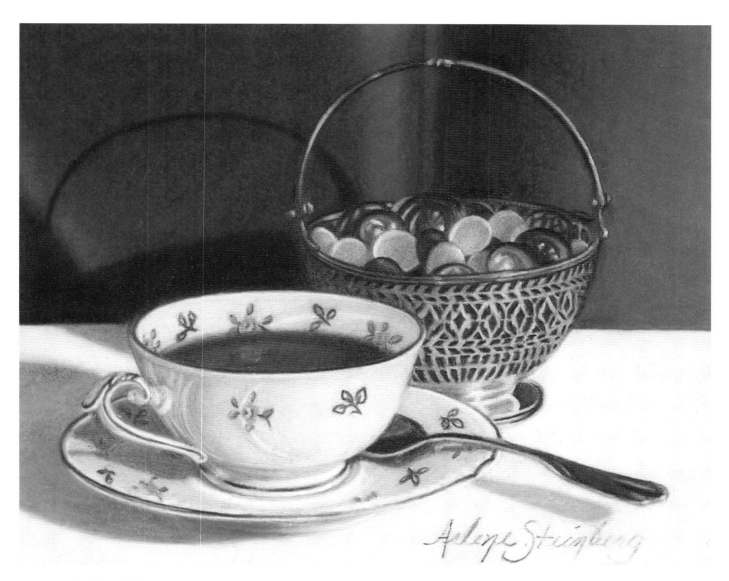

## 8 拋光與使畫面精緻

以力道 4 和圓形筆畫用無色調和筆拋光整幅作品,從最淺色的區域開始。然後在其上噴塗二層薄薄的固定劑。

固定劑乾了之後,用 Verithin 白鉛重新勾畫出強光區。用藍紫色和紫藍色使深色的玻璃珠變得鮮艷。使用黑櫻桃色和紫藍色來強調網格空隙中、把手和玻璃珠上的暗色。

在茶杯和茶碟上添加更多的瓦灰色、淺灰藍色和白色。在左側最深色的陰影上渲染黑櫻桃色。在桌上的陰影處添加南瓜橙、瓦灰色和黑櫻桃色,然後用無色調和筆進行拋光。用綠赭石色來強調茶杯和茶碟上的金色葉子。之後在金色上、玻璃珠和茶水上以淡黃色來添加強光區。再噴塗二到四層的固定劑。

《四點鐘》
stonehenge 畫紙上的彩色鉛筆畫,47/8"×6"(12cm×15cm)
辛西亞・哈瑟收藏

示範

**79**

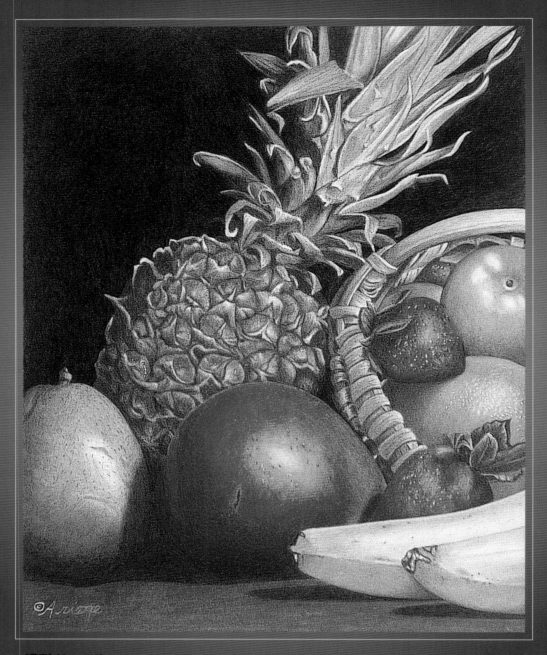

《豐富》（Bountiful）
stonehenge 畫紙上的彩色鉛筆畫，10"×8"（25cm×20cm）
卡倫‧加納德（Karen Gardner）收藏

# 材質和圖案

　　要畫出物體的材質並不困難，但是你得在畫之前好好思考一下。我們在畫材質的時候常常會想把物體每一個凹凸的地方不平和線條都畫下來。這是沒有必要的，除非是在畫近景時才有用。最簡單也是最好的方式就是簡單地表達出材質，因為這讓欣賞者可以把注意力集中在你所畫的主要物體之上。

# 戲劇性的光影效果

我一位朋友的母親送給他這些可愛的娃娃。我一看見它們，就知道我會把它們作為繪畫的素材。我很喜歡挑戰，而娃娃身上的圖案以及燭台的馬賽克玻璃磚塊可以為我提供這個挑戰。其他的挑戰就是怎樣重現一支蠟燭發出的、在娃娃身上投射出暖色的光線，以及如何描畫出燭台內部的火焰所產生的陰影圖案。

**Prismacolor 彩鉛**

PC 901 紫藍色（Indigo Blue）
PC907 孔雀藍（Peacock Blue）
PC 908 深綠色（Dark Green）
PC 914 奶黃色（Cream）
PC 916 淡黃色（Canary Yellow）
PC 925 緋紅色（Crimson Lake）
PC 936 瓦灰色（Slate Gray）
PC 937 鐵紅色（Tuscan Red）
PC 938 白色（White）
PC 942 黃赭石色（Yellow Ochre）
PC943 燒赭石色（Burnt Ochre）
PC944 土黃（Terra Cotta）
PC945 赭石色（Sienna Brown）
PC 996 黑葡萄色（Black Grape）
PC1009 大麗花紫（Dahlia Purple）
PC 1020 灰綠色（Celadon Green）
PC 1023 雲藍色（Cloud Blue）
PC 1026 灰淡紫（Grayed Lavender）
PC 1032 南瓜橙（Pumpkin Orange）
PC1033 礦橙（Mineral Orange）
PC1034 秋麒麟草色（Goldenrod）
PC 1077 無色調和筆（Colorless Blender）
PC 1078 黑櫻桃色（Black Cherry）
PC1084 深薑黃（Ginger Root）
PC 1085 血牙色（Peach Beige）
PC 1090 海藻綠（Kelp Green）
PC1091 綠赭石色（Green Ochre）
PC1092 蜜黃色（Nectar）
PC1093 海貝粉紅色（Seashell Pink）
LF109 普魯士綠（Prussian Green）
LF 118 鎘橙色（Cadmium Orange Hue）
LF 122 永固紅（Permanent Red）
LF 129 深茜紅（Madder Lake）
LF 132 深紫紅（Dioxazine Purple Hue）
LF 195 硫代紫（Thio Violet）
LF 203 藤黃色（Gamboge）
LF209 錳紫（Manganese Violet）
VT734 Verithin 白鉛（Verithin White）

**其他材料**

stonehenge 畫紙 6" × 8"（15cm × 20cm）
純棉化妝棉
固定劑
球型頭部的拋光器（可選）

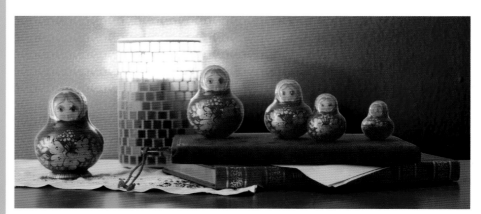

**參考照片**
照片中唯一的光線來源就是馬賽克燭台裡的蠟燭光。我透過影像處理軟體對其做了一些色彩的調整。

## 保持下筆力道一致

除非有另外說明，打底色的時候一般使用力道 2 和圓形筆畫（見 18~19 頁）。保持筆尖的銳利。如果要加深一個區域的顏色，可以添加圖層，而不是用很大的力道下筆。

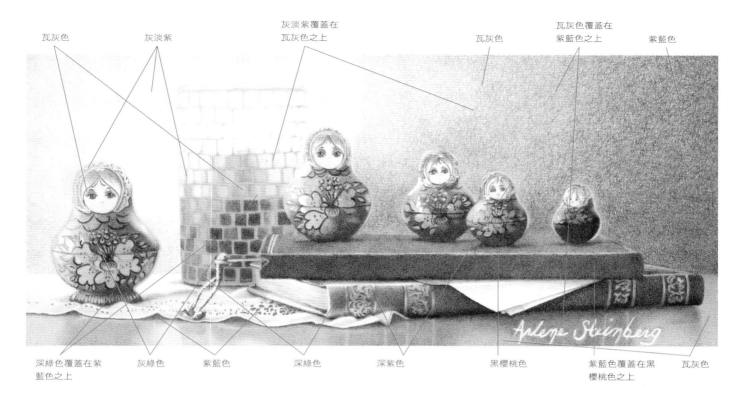

瓦灰色　　　　　　灰淡紫　　　　　　　　　　灰淡紫覆蓋在　　　　　　　　　　　　　　瓦灰色　　　瓦灰色覆蓋在　　　紫藍色
　　　　　　　　　　　　　　　　　　　　瓦灰色之上　　　　　　　　　　　　　　　　　　　　　　紫藍色之上

深綠色覆蓋在紫　　灰綠色　　紫藍色　　　深綠色　　　深紫色　　　　黑櫻桃色　　紫藍色覆蓋在黑　瓦灰色
藍色之上　　　　　　　　　　　　　　　　　　　　　　　　　　　　　　　　　　櫻桃色之上

## 1 打底色以建立明暗度

用 Verithin 白鉛或者球型頭部的拋光器在畫紙上壓印出你的簽名和娃娃身上最小的白點。在背景中深色的區域上添加紫藍色圖層，用鬆散的圓圈筆畫來創造出材質的效果。將瓦灰色調和進紫藍色裡，繼續在背景的左側用鬆散的筆畫添加這樣的圖層。針對偏黃的區域，添加大麗花紫圖層。在最淺色的區域添加灰淡紫圖層。在桌上較深色的區域添加紫藍色圖層。在較淺色的區域將瓦灰色和紫藍色調和在一起。在泛黃色的區域上添加灰淡紫圖層。在流蘇下面的陰影處添加深綠色圖層。在桌布的蕾絲空隙上使用紫藍色來表現其花紋。使用紫藍色和瓦灰色的混合色來表現桌布的陰影和書下方紙張的陰影。

用紫藍色畫出娃娃身上深色的線條以及勾勒出其最深色的紅色區域。在藍色和其他紅色區域上添加灰綠色和深綠色圖層，用來表現娃娃眼睛和眉毛的輪廓。在金色的花朵和圍巾上使用深紫色和灰淡紫的混合色。使用深紫色來勾勒娃娃的頭髮。使用力道 1 在娃娃的臉上添加瓦灰色圖層。在眼瞼上使用力道 2 添加瓦灰色。

使用瓦灰色和灰淡紫的混合色來勾勒馬賽克玻璃磚塊的線條。在最深色的磚塊兒上先添加紫藍色圖層，再添加深綠色圖層。在淺色的磚塊上使用瓦灰色、灰綠色、灰淡紫和／或深綠色的混合色。

在紅色的書上添加深綠色圖層。在紫藍色的桌上，離書最近的深色陰影處添加深綠色圖層。用灰淡紫和直線筆畫勾勒出書的頁數。不要每一頁都勾勒出來，只要稍稍畫上幾筆讓人知道這代表書頁就行了。用灰淡紫來勾勒金色圖案，在圖案最深色的區域上添加深紫色圖層。

在綠色的書上添加黑櫻桃色的圖層。在書脊的邊緣和其他淺色區域用力道 1 來添加黑櫻桃色。在娃娃底部和書脊各自的最深色陰影處添加紫藍色圖層。

**表示材質**

背景的材質不需要按原樣描摹下來。只要稍稍表示一下就能給人凹凸不平的牆壁的感覺。

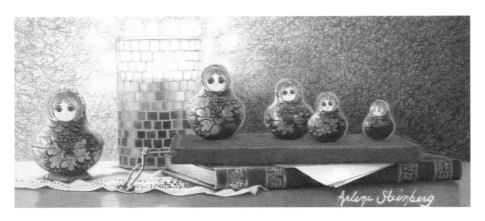

### 2 塗上第一層色彩

在背景的深色區域以鬆散的圓圈筆畫添加黑櫻桃色的圖層。在深色的區域調和進鐵紅色並將顏色漸漸散開。在鐵紅色上添加南瓜橙圖層，並在黃色區域添加黃赭石色圖層。在桌布陰影處和紙上渲染黑櫻桃色。

在娃娃身體的深色區域添加黑櫻桃色圖層。在娃娃以及花朵各自的深色陰影處添加南瓜橙圖層。在頭部和花朵的淺色陰影處添加黃赭石色圖層。

在燭台的深紅色馬賽克玻璃磚塊上添加黑櫻桃色的圖層，在橘色磚塊上添加南瓜橙圖層，並在黃色磚塊兒上添加黃赭石色圖層。

在紅色的書上添加黑櫻桃色的圖層。在淺色區域添加黃赭石色圖層。在娃娃身上的金色圖案上添加南瓜橙和黃赭石色圖層。在書頁上用直線筆畫添加黃赭石色圖層。在綠色的書上添加深綠色圖層。

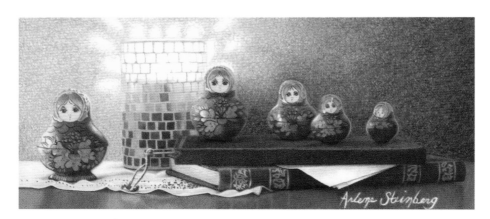

### 3 透過顏色創作層次感

在背景上添加南瓜橙圖層，在背景的黃色區域畫大圈，在橘色區域畫小圈。

在整個桌子上添加鐵紅色圖層。在淺色區域添加燒赭石色圖層。在桌布上的淺色陰影處添加秋麒麟草色圖層。

在娃娃嘴部輕點一些鐵紅色，身上添加鐵紅色，身體邊緣的黃色區域以及眼睛上添加鐵紅色圖層，在身體上的深黃色花朵處添加秋麒麟草色圖層，在臉部添加海貝粉紅色圖層。

在淺紅色馬賽克玻璃磚塊上以力道 1 添加鐵紅色圖層。在其他紅色的磚塊上用力道 2 添加鐵紅色圖層。在最靠近綠書的玻璃磚塊縫隙處分別添加海藻綠和黃赭石色。在最靠近站立在書上的娃娃的磚塊縫隙處添加鐵紅色。

在紅色的書上添加鐵紅色圖層，但不要覆蓋掉書脊上的金線。在綠色的書上添加海藻綠圖層。在其陰影和書脊上添加紫藍色圖層。

## 4 添加更多色彩

在背景的紅色區域用小圓圈的方式添加緋紅色，越靠近淺色區域筆觸越輕。在背景中調和鎘橙色。在淺色區域添加藤黃色和礦橙色圖層。

在深色的桌子陰影處添加鐵紅色圖層。在其上添加赭石色，但不要塗在最淺色的區域上。在最淺色區域上添加燒赭石色圖層。

在娃娃身上最深色的陰影處添加紫藍色圖層。在紅色區域添加硫代紫圖層。以力道1在娃娃的兩頰上以圓圈的形式添加硫代紫，並勾勒出嘴巴。在臉上和兩頰添加蜜黃色。在娃娃的圍巾、頭髮花朵和身體上的淺黃反射色上添加藤黃色。在圍巾、頭髮和花朵的深色區域添加南瓜橙圖層。

在深紅色馬賽克玻璃磚塊上添加硫代紫圖層，在淺紅色磚塊上添加緋紅色圖層。在黃色和橘色區域添加藤黃色圖層。在橘色玻璃磚塊兒和磚塊縫隙處添加鎘橙色。在藍色磚塊兒和縫隙處添加灰淡

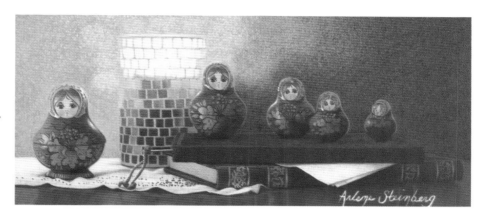

紫。

在紅色的書上添加緋紅色圖層。在其深色陰影處添加黑葡萄色。在書頁上添加藤黃色圖層。用灰淡紫來勾勒書頁。在綠色書的深色區域添加普魯士綠圖層。在其深色區域上添加紫藍色，在其淺色區域添加綠赭石色。

## 5 添加圖層並拋光

除非特別說明，在這個步驟中都使用力道3。

在較明亮的背景區域上添加一層深姜黃色，在頂部添加一層秋麒麟草色。可以根據需要使用鎘橙色、緋紅色和秋麒麟草色來提亮背景。

在桌子陰影和蕾絲孔裡添加赭石色。在桌子最淺色區域上添加黃赭石色圖層。用力道2在紙張和桌布上添加錳紫。使用力道2在其上的白色區域添加血牙色。在所有白色區域添加白色圖層，包括白色陰影處。在流蘇上添加永固紅。

在娃娃身上的淺色區域添加深茜紅，在其深色區域添加緋紅色。用力道1將深茜紅塗在深色花朵上。在深色頭髮上添加灰淡紫。在娃娃身上的花朵、娃娃的臉和頭髮上的淺色區域添加奶黃色。用黑葡萄色勾勒出花朵的邊緣。

用力道2在娃娃的臉上渲染蜜黃色，在其陰影處添加土黃。在臉部添加海貝粉紅色，並用力道1又1/2在其上渲染礦橙色。在其陰影處用力道1添加鐵紅色。

用力道1在燭台的白色區域渲染奶黃色。在藍色玻璃磚塊和縫隙處添加瓦灰色。在藍色磚塊縫隙處添加雲藍色，在其上添加血牙色。在白色區域添加白色圖層。在淺色磚塊上添加永固紅圖層。

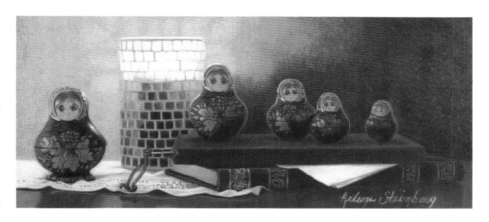

在紅色書的深色區域和金色區域添加緋紅色圖層。在淺色紅色磚塊上添加永固紅圖層。

在綠色書的強光區上渲染奶黃色並添加孔雀綠圖層。在其陰影處添加黑櫻桃色，並在其上添加紫藍色圖層。

不斷地添加圖層直到畫紙上的顏料充分飽和。用無色調和鉛筆為畫面所有區域拋光，從淺色區域向深色區域推進。在畫面上噴塗二層固定劑。

示範

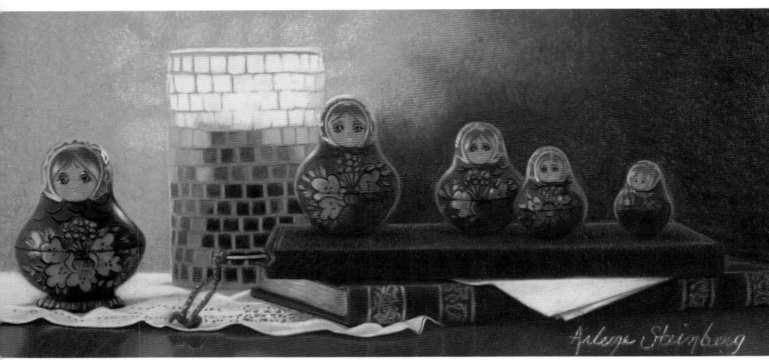

《栩栩如生》
stonehenge 畫紙上的彩色鉛筆畫 4 1/2"×10 1/2"（11cm×27cm）
作者本人作品

# 6 突出強光區和強調陰影

用淡黃色提亮娃娃身上的黃色區域和紅書上的金色區域。用紫藍色勾勒出娃娃底部的最深色區域、兩本書的封底和桌布的底部邊緣。用白色添加所需的強光區。再噴塗二到四層的固定劑，最後將畫裱起來。

## 修改明暗度

我畫的玻璃磚塊間的縫隙太淡了。如果你的也是如此，可以先在其上添加南瓜橙，再添加瓦灰色。

# 材質和布料

桃子是我最喜歡的水果，所以我總是熱切地等待入季的第一批桃子。當它們被擺放在櫃子上的籃子裡，我忍不住要將這些預示著夏季到來的美味桃子畫下來。

桃子絨毛、凹凸不平的堅果殼以及籃子的天然纖維讓創作充滿了挑戰。但是如果你將它們分解成底色中的明暗對比，這就變得容易多了。謝謝卡琳‧科維爾（Caryn Coville）幫助我完成這張圖畫。

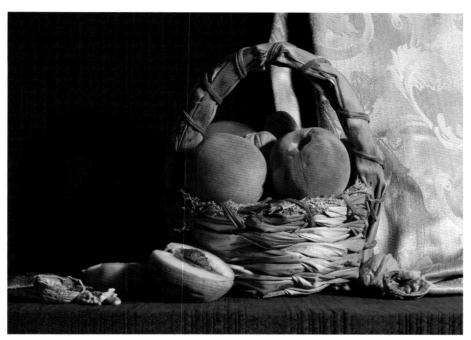

*參考照片*
我將一個桃子一切為二並在水鴨色桌布上將各個物品擺放好。添加綢緞是為了打破黑色背景的延伸。

**Prismacolor 彩鉛**

PC 901 紫藍色（Indigo Blue）
PC 908 深綠色（Dark Green）
PC 914 奶黃色（Cream）
PC 916 淡黃色（Canary Yellow）
PC935 黑色（Black）
PC 936 瓦灰色（Slate Gray）
PC 937 鐵紅色（Tuscan Red）
PC 938 白色（White）
PC 942 黃赭石色（Yellow Ochre）
PC943 燒赭石色（Burnt Ochre）
PC945 赭石色（Sienna Brown）
PC 996 黑葡萄色（Black Grape）
PC997 米黃色（Beige）
PC1017 肉玫瑰色（Clay Rose）
PC 1020 灰綠色（Celadon Green）
PC 1026 灰淡紫（Grayed Lavender）
PC1027 孔雀藍（Peacock Blue）
PC1030 紫紅色（Raspberry）
PC 1032 南瓜橙（Pumpkin Orange）
PC 1077 無色調和筆（Colorless Blender）
PC 1078 黑櫻桃色（Black Cherry）
PC1080 米黃赭色（Beige Sienna）
PC1081 栗色（Chestnut）
PC 1083 黃灰色（Putty Beige）
PC1084 深薑黃（Ginger Root）
PC 1085 血牙色（Peach Beige）
PC1088 淡青綠色（Muted Turquoise）
PC1093 海貝粉紅色（Seashell Pink）
PC1095 黑山莓色（Black Raspberry）
PC1101 牛仔藍（Denim Blue）
LF109 普魯士綠（Prussian Green）
LF 118 鎘橙色（Cadmium Orange Hue）
LF 132 深紫色（Dioxazine Purple Hue）
LF 195 硫代紫（Thio Violet）
VT737 1/2 Verithin 海藍色（Verithin Aquamarine）

**其他材料**

stonehenge 畫紙 7"×9"（18cm×23cm）
純棉化妝棉
固定劑
球型頭部的拋光器（可選）

## 分辨明暗度和色彩

在一張白紙上打一個洞並將白紙放在照片上你需要明確色彩或者明暗度的部分。安‧卡爾伯格用這個方法來更加清晰地分辨明暗度和色彩。這是個非常有用的好工具。

## 保持下筆力道一致

除非有另外說明，打底的時候一般使用力道 2 和圓形筆畫（見 18~19 頁）。保持筆尖的銳利。如果要加深一個區域的顏色，可以添加圖層，而不是用很大的力道下筆。

# 1 用打底來確立陰影區域

用鈍的 Verithin 海藍色鉛筆在畫面上壓印出你的簽名。

雖然我很少使用黑色，但是這裡需要用黑色來創造一個非常暗的基調。以鬆散的直線筆畫將黑色添加在暗色背景中的陰影之上，然後在這些陰影和其他的背景上添加紫藍色圖層。

在簾子的陰影處添加深紫色圖層。在簾子包括其陰影處上渲染灰淡紫。在最深色的陰影上添加紫藍色圖層。在紫藍色上及左邊的背景布上添加深紫色圖層，在最深色區域添加紫藍色圖層。簾子上綢緞的圖案現在不是很明顯是因為這個區域的陰影很深。

在桌上的陰影處添加黑櫻桃色圖層。用力道 3 來勾勒出桌布上的線條。將鐵紅色調和進黑櫻桃色裡，再將肉玫瑰色調和進鐵紅色中。將紫藍色渲染在由桌上的物體所形成的陰影上。

對於籃子來說，使用紫藍色和瓦灰色的混合色。用瓦灰色以力道 1 來勾勒籃子的紋理，這能夠幫助你認識到在哪裡要進行明暗關係的處理。現在在整個籃子上畫出最深色的陰影，不要從左畫到右。對於籃子上的草來說，不要每一根都畫出來，用潦草的筆畫創造出明暗對比就行了。

用紫藍色來表現堅果殼最深色的陰影，用瓦灰色來表現淺色的陰影。用深紫色和灰淡紫來表現堅果肉，在其最深色的陰影上添加紫藍色圖層。

在桃胡上添加深綠色和灰綠色，在其最深色的陰影處添加紫藍色。在桃子的紅色區域添加深綠色，並在桃子的淺色區域添加灰綠色。在桃子的最深色區域添加紫藍色圖層。在籃子裡右邊桃子的橘色區域添加紫藍色圖層，在左邊桃子的橘色區域添加瓦灰色圖層。

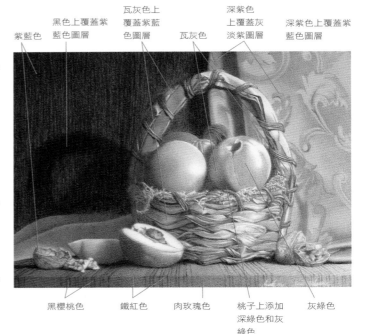

紫藍色　黑色上覆蓋紫藍色圖層　瓦灰色上覆蓋紫藍色圖層　瓦灰色　深紫色上覆蓋灰淡紫圖層　深紫色上覆蓋紫藍色圖層

黑櫻桃色　鐵紅色　肉玫瑰色　桃子上添加深綠色和灰綠色　灰綠色

# 2 添加第一層色彩

用鬆散的直線筆畫，在背景上添加黑櫻桃色圖層。用深綠色以力道 3 在桌布上勾勒出線條，保持筆尖的銳利。在桌上的深色區域上添加深綠色圖層。在桌上添加更多的深綠色圖層，與淺色區域的灰綠色相互調和。在簾子上的陰影處添加黃赭石色。

在籃子的橘色區域添加南瓜橙。在頂部的橘色上渲染黑櫻桃色。在最淺色區域以力道 1 添加黑山莓色。

在堅果殼的陰影處添加黑山莓色。

除了放在桌上的半個桃子以外，在所有桃子的陰影最深處添加黑櫻桃色圖層。在橘色區域的陰影上渲染南瓜橙。在剩下的半個桃子上面添加黃赭石色，但頂部邊緣不要上色。

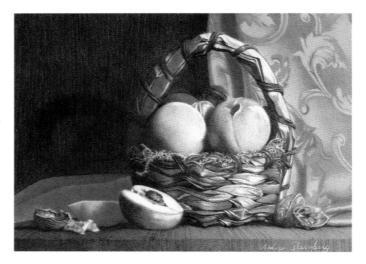

### 3 添加圖層

用鬆散的直線筆畫，在背景上添加深綠色圖層。在背景上用直線筆畫斷斷續續地用孔雀藍畫出一些線條。在桌面上添加孔雀藍圖層。

在籃子的淺色區域添加深薑黃圖層。在籃子邊緣用深薑黃勾畫出乾草。在籃子把手上的淺色區域添加米黃赭色。

在堅果殼上添加米黃赭色圖層。

在簾子的淺色區域渲染深薑黃，將深薑黃和陰影相調和。在簾子的左邊添加黑葡萄色圖層。在左邊半個桃子上的深色陰影處添加黑葡萄色圖層。

在桃子的深色區域上添加紫紅色。用力道 1 在桃子的淺紅和粉紅區域添加紫紅色圖層。在其橘色區域再添加一層南瓜橙，與紫紅色相互調和。

### 4 使色彩飽滿

在牆上最深色的區域以鬆散的直線筆畫添加黑色。在除了牆上最深色陰影處的地方添加牛仔藍。在簾子的最深色陰影處，包括簾子的左側添加燒赭石色。除了最深色的陰影之外，在整個簾子上渲染米黃色。用牛仔藍以力道 3 在桌面上勾勒出線條。在桌布上用力道 2 添加牛仔藍圖層。

在堅果殼上添加南瓜橙。在堅果肉上添加淡黃色。

在籃子的橘色區域添加南瓜橙圖層。在這個橘色區域以及籃子的陰影處添加栗色圖層。除了最淺色區域，在整個籃子上渲染海貝粉紅色。

在桃子的橘色區域以及左邊半個桃子的黃色區域上添加淡黃色。

在桃子比較白的區域，包括陰影在內，添加白色以表現桃子絨毛。在桃子上包括橘色區域在內渲染硫代紫。在陰影處添加黑葡萄色。

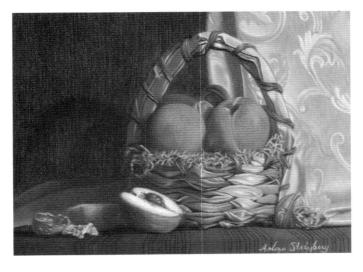

### 5 使顏色飽滿並且添加強光區

除非另作說明，此步驟中都使用力道 3。

在桌布的淺色區域上添加淡青綠色，並在其深色部分添加孔雀藍。在桌上的陰影處添加黑葡萄色。

在籃子的淺色區域和堅果肉上添加奶黃色。

在簾子左側以及左側的半個桃子上添加黑櫻桃色。

在桃子的橘色區域和堅果肉上添加鎘橙色。在半個桃子的邊緣和其黃色區域添加鎘橙色。

在堅果殼的陰影上添加栗色，並在其淺色區域添加深薑黃。在籃子的淺色區域添加黃灰色，並在其陰影處添加栗色。

用力道 2 在桃子的陰影上添加黑櫻桃色，在其淺色區域添加紫紅色和南瓜橙。

以力道 3 用黑櫻桃色加深堅果殼和籃子上的陰影。

在堅果殼、堅果肉、籃子、胡桃、簾子和乾草上用白色添加強光區。用力道 1 在桃子上添加桃子絨毛。

示範

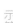

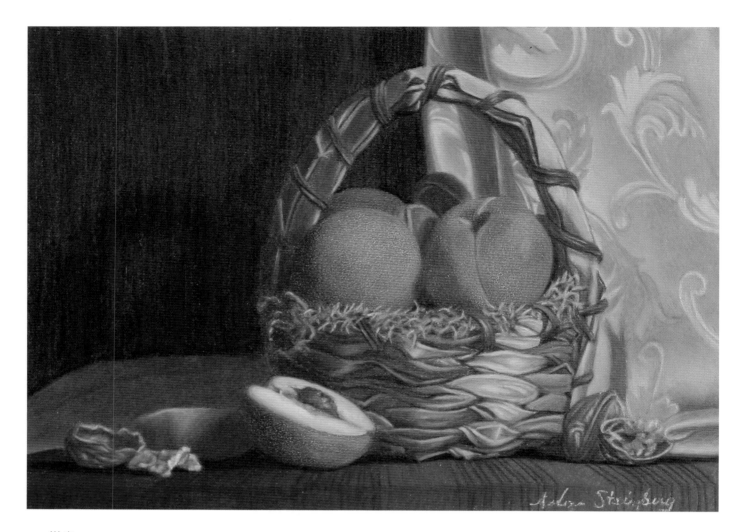

### 6 拋光

除了桃子和乾草之外，用無色調和鉛筆拋光整個畫面。在藍色的背景上和籃子上用直線筆畫遵循畫作線條的走向進行拋光，對於其他的部分用圓圈筆畫。繼續拋光，直到畫面充分飽和。在左側的簾子上和左側半個桃子上面添加黃赭石色。在籃子和堅果殼的最深色區域上先添加黑葡萄色再添加赭石色。在淺色陰影上添加赭石色。在簾子上可能過紫的部分添加血牙色。如果需要的話還可以在簾子上渲染燒赭石色，在桌子的陰影處再次添加紫藍色。

用化妝棉擦拭畫面並噴塗二層固定劑。在堅果、半個桃子、桃核和籃子的最淺色區域添加一些白色強光區。在籃子中右側的桃子上以及兩個桃子中間空隙的底部添加紫藍色。在畫面上噴塗二到四層的固定劑，將畫裝裱起來。

《盛夏的果實》

stonehenge 畫紙上的彩色鉛筆畫，5"×7"（13cm×18cm）
部分是由卡琳·科維爾完成
作者本人作品

90

# 使用互補色來創作更多的色彩

這幅作品大部分是由綠色和一些黃色區域組成的，所以在畫互補的底色中你要使用到深紅色和紫色。此外，不同材質的物品會讓畫作更加有趣並充滿變化。

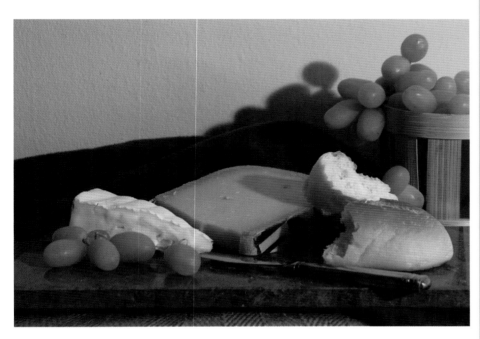

**參考照片**
我最喜歡的簡單的一頓飯就是好的奶酪、好吃的麵包和水果，唯一缺的就是沙拉和用來搭配奶酪的一杯好葡萄酒了。這張照片在本書 14~15 頁有更詳細的解釋。

## 保持下筆力道一致

除非有另外說明，打底的時候一般使用力道 2 和圓形筆畫（見 18-19 頁）。保持筆尖的銳利。如果要加深一個區域的顏色，可以添加圖層，而不是用很大的力道下筆。

## 畫具

**Prismacolor 彩鉛**

PC 901 紫藍色（Indigo Blue）
PC907 孔雀綠（Peacock Green）
PC 908 深綠色（Dark Green）
PC 910 純綠（True Green）
PC 914 奶黃色（Cream）
PC935 黑色（Black）
PC 936 瓦灰色（Slate Gray）
PC 937 鐵紅色（Tuscan Red）
PC 938 白色（White）
PC 942 黃赭石色（Yellow Ochre）
PC943 燒赭石色（Burnt Ochre）
PC945 赭石色（Sienna Brown）
PC 996 黑葡萄色（Black Grape）
PC 1005 酸橙皮色（Limepeel）
PC1017 肉玫瑰色（Clay Rose）
PC 1020 灰綠色（Celadon Green）
PC 1021 玉綠色（Jade Green）
PC 1026 灰淡紫（Grayed Lavender）
PC1030 紫紅色（Raspberry）
PC 1032 南瓜橙（Pumpkin Orange）
PC1034 秋麒麟草色（Goldenrod）
PC 1077 無色調和筆（Colorless Blender）
PC 1078 黑櫻桃色（Black Cherry）
PC1080 米黃赭色（Beige Sienna）
PC1081 栗色（Chestnut）
PC 1085 血牙色（Peach Beige）
PC1087 淺灰藍色（Powder Blue）
PC1089 淺灰綠色（Pale Sage）
PC1091 綠赭石色（Green Ochre）
PC1093 海貝粉紅色（Seashell Pink）
PC1094 沙褐色（Sandbar Brown）
PC1095 黑山莓色（Black Raspberry）
PC1096 黃綠色（Kelly Green）
PC1103 加勒比海藍（Caribbean Sea）
LF 118 鎘橙色（Cadmium Orange Hue）
LF 132 深紫色（Dioxazine Purple Hue）
LF 195 硫代紫（Thio Violet）
LF 203 藤黃色（Gamboge）
VT734 Verithin 白鉛（Verithin White）

**其他材料**

stonehenge 畫紙 4$\frac{1}{2}$" × 6$\frac{1}{2}$"（11cm × 17cm）
純棉化妝棉
固定劑
球型頭部的拋光器（可選）

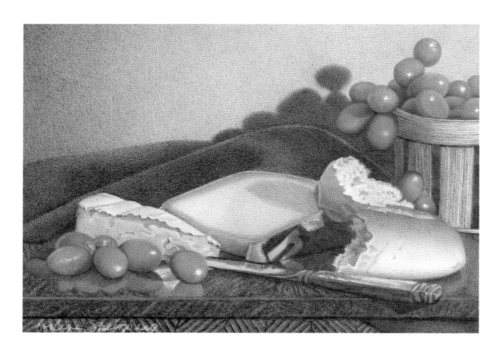

## 1 打底色

用 Verithin 白鉛或者是球型頭部的拋光器在畫紙上壓印出你的簽名和葡萄上最小的白點。

用黑山莓色表現葡萄在牆壁上產生的倒影以及從籃子的竹板縫隙處能夠看見的葡萄。在牆壁的深色部分先添加栗色再添加黑山莓色。將肉玫瑰色調和進黑山莓色中，並將其塗在背景的中間區域上。然後將血牙色調和進肉玫瑰色中，並向畫面的右側以羽化的形式描畫。用紫藍色在桌布上勾勒出圖案，然後將其塗在整個桌布上。

在籃子竹板縫隙處能看見的葡萄上添加黑葡萄色，並在這些葡萄中間添加黑櫻桃色。用直線筆畫在籃子上添加紫藍色、瓦灰色。

在奶酪後面的餐巾上添加黑葡萄色。在奶酪砧板上添加黑櫻桃色，稍微創造出一種大理石的質感。用鐵紅色來表現奶酪砧板上的葡萄反射色。用深紫色來填充黃色在砧板的反射色區域。

用瓦灰色勾勒出布里乾酪的頂部。在奶酪上添加深紫色來勾勒出陰影。在奶酪的頂部添加灰淡紫。

對於那一大塊奶酪來說，在其上先添加深紫色，再添加灰淡紫。在奶酪外皮上添加紫藍色，然後再添加黑葡萄色。在奶酪外皮上泛紅色的地方添加深綠色。在字母 n 上添加深紫色和灰淡紫。

在刀鋒上添加深紫色和灰淡紫來作反射色。在刀的暗色陰影處添加黑櫻桃色和黑葡萄色。在刀上的其他陰影處添加黑葡萄色，但在其最淺色的區域添加瓦灰色。

用瓦灰色來畫深色的麵包皮陰影。在瓦灰色以及剩下的麵包皮上添加深紫色和灰淡紫。在麵包上的深色區域以小圓圈筆畫添加深紫色圖層，並在其上添加灰淡紫。

除了葡萄上的強光區，在葡萄上先添加一層米黃赭色。在陰影處最深色的邊緣上使用黑櫻桃色。在葡萄的陰影上使用鐵紅色。除了葡萄上的最淺色區域，在葡萄上使用肉玫瑰色。在這個圖層之上添加米黃赭色。

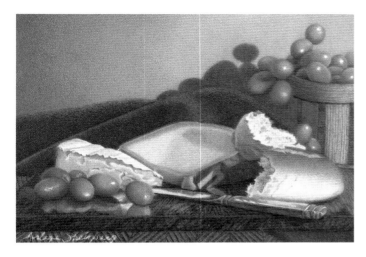

## 添加第一層專屬色

2 在牆壁的左側添加深綠色。在其上以及牆壁的中部區域添加灰綠色。在其上以及剩下的牆壁上再添加玉綠色。

在餐巾和大塊奶酪的皮上添加深綠色。在餐巾和奶酪皮的強光區上添加灰綠色。在籃子竹板內透出來的葡萄之間的空隙上添加深綠色。

在奶酪板上添加紫藍色。在刀的暗灰色區域上添加紫藍色。

在桌布、奶酪的黃色外皮和奶酪的正面、奶酪在刀上的顏色反射區域、麵包皮的頂部以及葡萄莖上添加南瓜橙。

在深色的籃子陰影處添加赭石色。在奶酪的黃色部分，包括塗有南瓜橙的部分上，添加黃赭。在字母 n 上添加黃赭石色，在布裡乾酪上添加深色陰影。在麵包皮的橘色部分添加黃赭石色，並用力道 1 在麵包皮上其餘的地方渲染黃赭石色。用鬆散的圓圈筆畫在麵包上渲染黃赭石色。在塗有紫色的區域上添加黃赭石色。

在大塊奶酪的外皮上的紅色區域添加黑櫻桃色，並在其上添加深綠色。在葡萄的深色陰影處添加深綠色。

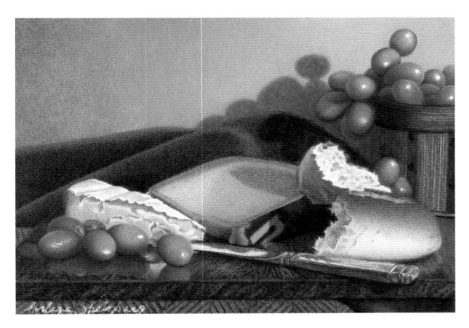

## 添加更多的色彩

3 在背景的深色區域以及牆上葡萄的陰影處添加加勒比海藍。在其上以及整個背景上添加淺灰藍色。在餐巾上的陰影處以及大塊奶酪外皮的深色部分添加黑色。在從籃子竹板裡面透出來的葡萄的縫隙處添加黑色。在奶酪砧板的深色區域上添加孔雀綠。在籃子的陰影上添加鐵紅色，並以銳利的筆尖勾勒出籃子上面的線條。在籃子的淺色區域以及籃子在奶酪砧板上的反射區域添加南瓜橙。

在奶酪的紅色區域添加紫紅色。在麵包皮、大塊奶酪的皮、刀和莖上以力道 1 渲染紫紅色。在大塊奶酪的陰影上添加紫紅色。

在大塊奶酪、字母 n 的黃色區域以及麵包皮上添加秋麒麟草色。在麵包內部的薰衣草色區域添加秋麒麟草色。在布里乾酪最靠近奶酪皮的邊緣添加秋麒麟草色。在大塊奶酪的頂部添加紫紅色。

在布里乾酪的皮的陰影處用力道 1 渲染血牙色。在麵包上添加紫紅色。在麵包皮的陰影處添加灰淡紫。在葡萄的紅褐色陰影處以及葡萄在奶酪砧板上的反射區域上添加綠赭石色。

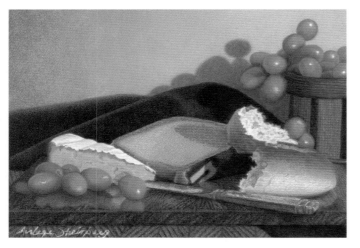

### 4 創作出比較真實的色彩

在餐巾和籃子竹板間的葡萄上添加紫藍色。除了強光區不要上顏色以外，在葡萄所有的區域上添加酸橙皮色。在葡萄在奶酪板上的反射區域添加酸橙皮色。

在麵包皮以及大塊奶酪的外皮上渲染硫代紫。在大塊奶酪的陰影處、奶酪皮上的紅色區域以及字母 n 的深色陰影處添加硫代紫。

在麵包皮上的硫代紫區域添加鎘橙色。在大塊奶酪和它的外皮上、麵包內部的陰影上和桌布上添加鎘橙色。用力道 1 在刀的淺色區域上添加鎘橙色。

在麵包外皮的淺色區域、麵包內部的陰影上、字母 n 和布里乾酪上添加藤黃色。在籃子和籃子在奶酪砧板上的反射區域添加燒赭石色。

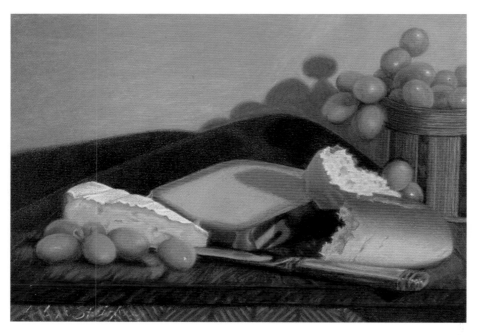

### 5 使畫面上的色彩飽滿

除非特別作出說明，在這個步驟中都使用力道 3。在背景的深色部分添加灰綠色。在其淺色區域添加淺灰綠色，然後再添加玉綠色。在灰綠色區域也添加上玉綠色。在整個背景上再渲染雲藍色。在葡萄在牆上造成的陰影上添加黃綠色。在餐巾上的強光區添加深綠色。

在奶酪板的淺色區域，包括葡萄和籃子的反射區域上添加瓦灰色。在其深色區域添加孔雀藍。在奶酪板上添加瓦灰色、紫藍色和南瓜橙。在籃子的反射和麵包的反射區域添加南瓜橙。在籃子的淺色區域上順著線條紋理添加血牙色。在麵包的反射區域添加秋麒麟草色。在奶酪板上添加一些黑葡萄色。

用力道 3 在桌布上的垂直直線上添加南瓜橙。在桌布上添加南瓜橙圖層。在淺色區域添加血牙色。然後在其上先添加瓦灰色，再添加南瓜橙。使用沙褐色來勾勒桌布的斜線，然後在淺色區域上添加錳紫。

在淺色的麵包陰影處以及大塊奶酪上添加錳紫。在其上先渲染血牙色，再添加雲藍色。在麵包的深色區域添加秋麒麟草色，然後再添加鎘橙色。在麵包外皮太亮的區域上添加雲藍色。

在刀的淺色區域添加錳紫，在其上添加勒比海藍。在刀的黃色的反射區域添加秋麒麟草色。在刀的深色區域添加黑葡萄色，在其上添加紫藍色。

在布里乾酪外皮的頂端添加錳紫色。在布里乾酪的深色區域添加海貝粉紅色，並在除了外皮以外的所有奶酪上添加奶黃色。

在大塊奶酪上添加海貝粉紅色。在靠近奶酪外皮的邊緣以及深色的陰影處添加秋麒麟草色，在其上添加鎘橙色。在深色的奶酪外皮上添加黑葡萄色。在字母 n 上添加秋麒麟草色。

在葡萄上不是太黃的區域添加純綠色。在葡萄最淺色的區域上添加淺灰綠色，並在需要的時候在這些區域渲染純綠色。用綠赭石色來加深你的陰影。如果需要的話，可以在頂部添加酸橙皮色。在葡萄的邊緣以及其最深色的區域添加孔雀藍。

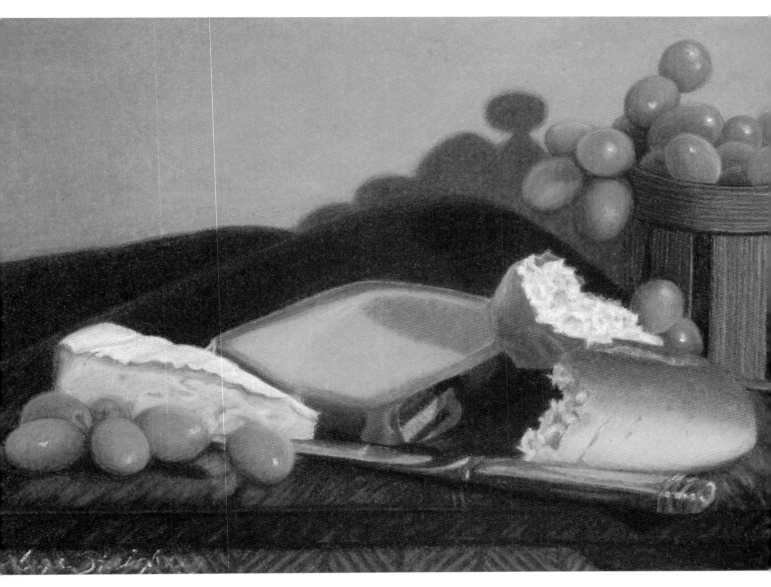

# 6 添加強光區並進行拋光

在布里乾酪的外皮上和麵包的內部添加奶黃色然後再添加白色。在奶酪上添加一些白色。在刀和葡萄上添加白色的強光區。不斷地添加圖層直到畫紙上的顏色充分飽和。

除了麵包內部以及籃子之外，用無色的調和筆為畫面上所有的區域拋光。輕輕噴上二層固定劑。用白色重新提亮強光區。在奶酪板上添加少許的南瓜橙。在其上噴塗二至四層的固定劑，將畫裝裱起來。

《掰麵包》（Breaking Bread）
stonehenge 畫紙上的彩色鉛筆畫，4 1/2" × 6 1/2"(11cm × 17cm)
作者本人作品

**《罐裝反射》**
stonehenge 畫紙上的彩色鉛筆畫，6"×15"（15cm×38cm）
約翰・比薩瑞裡夫婦（Mr. and Mrs. John Pizzarelli）收藏

# 反射

對於反射和玻璃來說，我們傾向於畫出自己認為看得到的東西。我們知道畫的是玻璃，所以會先畫出它的輪廓，有時甚至會為其畫上陰影，來達到我們預想的樣子。但是更加有效的方法是先跳過輪廓不畫，而先畫出我們真正看見的東西。透過玻璃，我們會看見變形的物體、陰影還有可能看見反射的光線。畫出我們所看見的，而不是拼命畫出我們認為應該看見的，這時大腦會自動填補失去的細節並告訴我們自己看見的就是玻璃。

**Prismacolor 彩鉛**

PC 901 紫藍色（Indigo Blue）
PC 908 深綠色（Dark Green）
PC 910 純綠（True Green）
PC 911 橄欖綠（Olive Green）
PC 916 淡黃色（Canary Yellow）
PC 923 深猩紅色（Scarlet Lake）
PC 924 深紅色（Crimson Red）
PC 925 緋紅色（Crimson Lake）
PC 933 藍紫色（Violet Blue）
PC 936 瓦灰色（Slate Gray）
PC 937 鐵紅色（Tuscan Red）
PC 938 白色（White）
PC 942 黃赭石色（Yellow Ochre）
PC993 水紅色（Hot Pink）
PC 996 黑葡萄色（Black Grape）
PC 1005 酸橙皮色（Limepeel）
PC 1012 茉莉黃（Jasmine）
PC1017 肉玫瑰色（Clay Rose）
PC 1020 灰綠色（Celadon Green）
PC 1026 灰淡紫（Grayed Lavender）
PC1030 紫紅色（Raspberry）
PC 1077 無色調和筆（Colorless Blender）
PC 1078 黑櫻桃色（Black Cherry）
PC1087 淺灰藍色（Powder Blue）
PC1089 淺灰綠色（Pale Sage）
PC 1090 海藻綠（Kelp Green）
PC1091 綠赭石色（Green Ochre）
PC1095 黑山莓色（Black Raspberry）
PC1096 黃綠色（Kelly Green）
PC1101 牛仔藍（Denim Blue）
LF 132 深紫色（Dioxazine Purple Hue）
LF133 鈷藍色（Cobalt Blue Hue）
LF 203 藤黃色（Gamboge）
VT734 Verithin 白鉛（Verithin White）

**其他材料**

stonehenge 畫紙
純棉化妝棉
固定劑
球型頭部的拋光器（可選）

### 保持下筆力道一致

除非有另外說明，打底色的時候一般使用力道 2 和圓形筆畫（見 18~19 頁）。保持筆尖的銳利。如果要加深一個區域的顏色，可以添加圖層，而不是用很大的力道下筆。

# 透過玻璃看見的物體

人們常常認為玻璃是很難畫出來的，但是當我們不再拼命想畫出我們印象中的玻璃時，這一切就不會太困難了。透過玻璃看見的物體看上去會有些變形。很多時候這些物體的形狀變得有些抽象。這個示範是從 122 頁開始的最終繪畫示範的一部分。

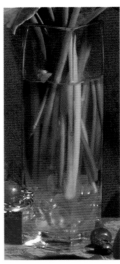

*參考照片*

這個花瓶裡物體的變形程度不是太厲害，是學習如何表現玻璃效果的一個很好的例子。注意我並沒有在畫畫的時候將照片中玻璃花瓶中的植物根莖直接照搬下來。

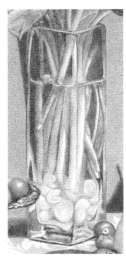

## 1 打底

在這個步驟中除非特別說明，否則都使用力道 2 來作畫。

使用 Verithin 白鉛或者球型頭部的拋光器在玻璃花瓶上面壓印出強光區。

在背景上添加肉玫瑰色圖層。在花瓶裡添加黑山莓色。在桌子和花瓶內部添加深綠色。用深綠色、灰綠色和深紫色來表現花瓶的陰影。在莖和葉子上用黑櫻桃色、黑葡萄色和鐵紅色來添加陰影。在花瓶底部的玻璃珠上用灰綠色、灰淡紫和深紫色來添加陰影。

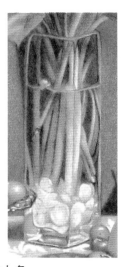

## 2 開始上色

在背景和花瓶內部添加紫藍色。在桌上添加鐵紅色。在莖和葉子上添加深綠色和灰綠色。在玻璃珠上添加黃赭石色。

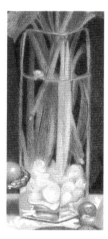

### 3 豐富色彩

在簾子上添加黑葡萄色。在葉子上添加橄欖綠。在背景和花瓶內部以力道 3 添加藍紫色。在花瓶淺色的區域使用瓦灰色來添加陰影。在葉子的最深色陰影上添加黑葡萄色。在泛藍色的陰影上添加藍紫色。在泛橄欖色的區域添加橄欖綠。在花瓶裡最前端的莖上渲染黃赭石色。

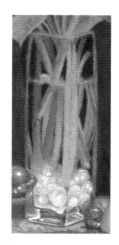

### 4 畫花瓶

在背景上添加鈷藍色。在花瓶內部添加牛仔藍。在這些藍色的區域以力道 3~4 添加紫藍色。在桌子上添加紫紅色。用茉莉黃為葉子添加黃色的紋理和強光區。用綠赭石色為花瓶內前端的根莖添加顏色。在莖和葉子的黃色區域添加淡黃色。在莖和葉子上添加黃綠色，讓其有一種更加鮮活的色彩。在花瓶的底部添加緋紅色，並用力道 1 在花瓶裡的玻璃珠上添加這種色彩。在玻璃珠上添加少許的淡黃色。

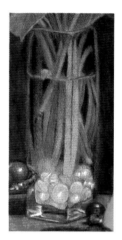

### 5 添加更多圖層

在背景和花瓶的內部添加藍紫色。在桌子上以力道 3~4 添加深紅色。在葉子的陰影處添加黑葡萄色。在泛藍綠色的葉子和莖上添加純綠色。用力道 1~2 在玻璃珠上添加黑葡萄色和藍紫色。在花瓶的底部添加深紅色、紫紅色和藍紫色。

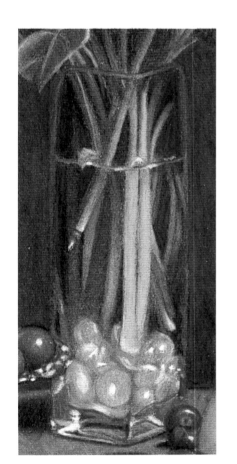

### 6 使畫面更加精細並表現強光區

用藤黃色、酸橙皮色、藍紫色、淺灰綠色、深綠色、海藻綠、純綠色和橄欖綠色來更加細緻地描繪植物的根莖。從力道 3 開始，慢慢轉換到力道 4。在玻璃珠和花瓶上的灰色區域添加藤黃色和灰淡紫。在玻璃珠上添加水紅色和紫紅色。在玻璃珠的上部添加淺灰綠色、酸橙皮色以及黑葡萄色，好讓藤黃色、水紅色和紫紅色得以在畫紙上顯現出來。在玻璃珠上添加淺灰藍色。在所有的強光區上添加白色。在桌上和葡萄上以力道 3~4 添加深猩紅色。不斷地添加圖層直到畫紙上的色彩完全飽和。用無色調和鉛筆拋光畫面，從最淺色的區域開始。輕輕地用化妝棉擦拭畫面，保證使用的化妝棉乾淨。在畫面上噴上二層薄薄的固定劑。待固定劑乾了之後，再噴二到四層的固定劑。

# 彩色反射

彈珠的色彩各異，而且當光線透過它們時會產生各樣的反射色，畫起來是十分有趣的。最困難的部分不是捕捉色彩或者是畫出反射色，而是保持你畫的彈珠的形狀。

**參考照片**
我很喜歡水彩畫家艾米麗·拉格爾的這幅照片。因為從彈珠上反射出來的顏色是一個很有趣的挑戰。

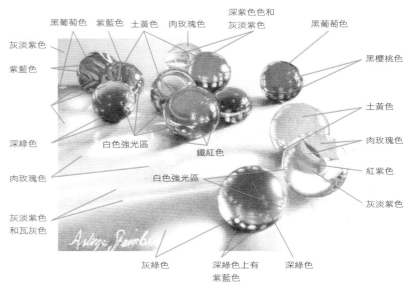

## 畫具

**Prismacolor 彩鉛**

PC 901 紫藍色（Indigo Blue）
PC 908 深綠色（Dark Green）
PC909 草綠色（Grass Green）
PC 916 淡黃色（Canary Yellow）
PC 923 深猩紅色（Scarlet Lake）
PC 925 緋紅色（Crimson Lake）
PC927 淺桃色（Light Peach）
PC 933 藍紫色（Violet Blue）
PC 936 瓦灰色（Slate Gray）
PC 937 鐵紅色（Tuscan Red）
PC 938 白色（White）
PC 942 黃赭石色（Yellow Ochre）
PC944 土黃（Terra Cotta）
PC 992 淺水綠（Light Aqua）
PC 996 黑葡萄色（Black Grape）
PC1009 紅紫（Dahlia Purple）
PC 1012 茉莉黃（Jasmine）
PC1017 肉玫瑰色（Clay Rose）
PC 1020 灰綠色（Celadon Green）
PC 1026 灰淡紫（Grayed Lavender）
PC1030 紫紅色（Raspberry）
PC 1032 南瓜橙（Pumpkin Orange）
PC 1077 無色調和筆（Colorless Blender）
PC 1078 黑櫻桃色（Black Cherry）
PC1086 亮天藍色（Sky Blue Light）
PC1088 淡青綠色（Muted Turquoise）
PC1096 黃綠色（Kelly Green）
PC1098 洋薊色（Artichoke）
PC1100 中國藍（China Blue）
PC1101 牛仔藍（Denim Blue）
LF103 鈷天藍色（Cerulean Blue）
LF110 鈦酸鹽綠色（Titanate Green Hue）
LF 122 永固紅（Permanent Red）
LF 132 深紫色（Dioxazine Purple Hue）
LF189 朱黃色（Cinnabar Yellow）
LF 203 藤黃色（Gamboge）
LF224 灰藍色（Pale Blue）
VT734 Verithin 白鉛（Verithin White）

**其他材料**

stonehenge 畫紙 7" × 9"（18cm × 23cm）
純棉化妝棉
固定劑

圖中標示：
黑葡萄色　紫藍色　土黃色　肉玫瑰色　深紫色色和灰淡紫色　黑葡萄色
灰淡紫色
紫藍色　　　　　　　　　　　　　　　黑櫻桃色
深綠色　　　白色強光區　　鐵紅色　　土黃色
肉玫瑰色　　　　　　　　　　　　　　肉玫瑰色
　　　　　　白色強光區　　　　　　　紅紫色
灰淡紫色和瓦灰色　　　　　　　　　　灰淡紫色
灰綠色　深綠色上有紫藍色　深綠色
Artage Steinberg

## 1 建立明暗對比

用 Verithin 白鉛或是球型頭部的拋光器在畫紙上壓印出自己的簽名和彈珠上最小的白點。

在兩個紅色的彈珠上使用深綠色和灰綠色來建立明暗對比。在桌上的最深紅色反光區域添加這兩種綠色。

在這兩個紅色彈珠的最深色區域，在深綠色上添加紫藍色。在黃色彈珠的橘色陰影處和橘色及藍色彈珠上添加紫藍色。

在畫面遠處的黃色彈珠上的黃色陰影處添加深紫色和灰淡紫。在畫面近處的黃色彈珠的陰影上添加紅紫色和灰淡紫色。

在紅色彈珠的淺綠色陰影處添加肉玫瑰色。

在藍色和綠色彈珠上的最深色陰影處添加黑葡萄色。在深藍色區域上添加黑櫻桃色。在青色彈珠的陰影處添加土黃色。在綠色彈珠上添加黑櫻桃色和鐵紅色的混合色。在綠色彈珠的反射區域添加黑櫻桃色、鐵紅色以及肉玫瑰色。

在桌上的深灰色反射區域添加瓦灰色，在其淺色區域添加灰淡紫色。

### 保持下筆力道一致

除非有另外說明，打底色的時候一般使用力道 2 和圓形筆畫（見 18~19 頁）。保持筆尖的銳利。如果要加深一個區域的顏色，可以添加圖層，而不是用很大的力道下筆。

## 2 添加色彩

在藍色的彈珠上渲染紫藍色。在桌上的藍色和深青色反射區域添加紫藍色。在兩個綠色彈珠上添加深綠色，並在這兩個綠色彈珠左邊的彈珠上的青色和綠色區域輕輕地添加深綠色。在桌子的反射區域添加深綠色。在顏色較淺的青色彈珠上輕輕渲染紫藍色，然後在其上添加灰綠色。

在黃色彈珠上的綠色區域添加灰綠色。在黃色彈珠的陰影處以及其他彈珠上的黃色強光區域添加黃赭石色。

在紅色彈珠的陰影上、彈珠最深色的橘色區域以及桌子的紅色反射區域添加黑櫻桃色。在橘色區域包括你添加了黑櫻桃色的區域上添加南瓜橙。

## 3 添加更多的色彩

在兩個紅色彈珠和它們在桌上的暗色陰影處渲染鐵紅色，但是不要在亮紅色的區域上渲染。在畫面近處的黃色彈珠上的深橘色區域渲染鐵紅色。

在兩個淡青色彈珠上和橘色及青色彈珠上的青色部分添加淡青綠色，並用這種顏色渲染在桌上的青色反射區。

在兩個綠色彈珠上、桌子上、大的綠色彈珠後面的青色和藍色彈珠的綠色區域上渲染黃綠色。以力道 1 在黃色彈珠的淺綠色區域上渲染黃綠色。

在深黃色區域添加洋薊色。在彈珠和桌面上的所有黃色區域，包括洋薊色的區域上添加茉莉黃色。

在彈珠的所有藍色區域以及桌上的藍色反射區上添加牛仔藍。

## 4 加強色彩

用白色來加強畫面上的強光區和最淺色的區域。用力道 1 以瓦灰色來渲染背景。

在兩個綠色彈珠的最深色區域上先添加鐵紅色然後再添加紫藍色。在綠色彈珠後面的兩個藍色彈珠的最深色區域上添加鐵紅色和深綠色。

在畫面遠處左側的藍色彈珠的紅色區域上、在桌上的紅色反射區域上、在兩個紅色彈珠上、在畫面遠處的紅色彈珠前方的紅色反射區域上渲染紫紅色。

在所有藍色彈珠和其桌上的反射區域上添加中國藍。在其他彈珠上面的藍色反射色可以用中國藍來表示。在青色的彈珠上渲染中國藍，並在其上添加淺水綠色。

在綠色彈珠上、其他彈珠上的綠色反射區域以及桌子上的綠色反射區域上添加鈦酸鹽綠色。

在彈珠的黃色區域上添加藤黃色，以及在黃色彈珠的黃綠色區域上輕輕地添加此顏色。

## 達到色彩的平衡

在兩個相鄰的不同色彩的區域上用輕輕的筆觸添加其中一種顏色，以使兩個區域更加自然地連接在一起。

## 5 提亮色彩

以力道 2 將緋紅色添加在所有紅色彈珠上，也包括其陰影處。再以力道 2 將其添加在彈珠上的所有紅色陰影處。在紅色彈珠的最淺色區域上渲染淺黃色，以增加一些鮮亮的效果。在其他的彈珠和桌面上添加一些淺黃色來提亮畫面。

在紅色、綠色和藍色彈珠上的最深色區域添加深紫色色以更加加深畫面的明暗對比度。在畫面近處的黃色彈珠底部的陰影上渲染深紫色色。

在畫面左側和畫面正中間上部的彈珠上添加鈷天藍色。在其深色陰影區的頂端，在鈷天藍色上面添加藍紫色圖層。在桌面深色的青色反射區域上添加鈷天藍色，在其他彈珠上也添加鈷天藍色。在右邊的藍色彈珠上的深色區域添加藍紫色，在其淺色區域上添加鈷天藍色。

在最深色的綠色陰影處再添加一層深綠色，然後除了其最深色的區域以外，在綠色彈珠上添加鈦酸鹽綠色。同時在兩個綠色彈珠的左側的彩色彈珠上以及桌面上的綠色反射區域上添加鈦酸鹽綠色。

在桌子和牆上的陰影處渲染灰淡紫色。在桌子左側的紅色和黃色反射區域之間添加灰淡紫色。

## 6 讓畫面色彩飽滿起來

在所有淺藍色和綠色區域上以力道 3 添加灰藍色。在淺青色區域以及畫面近處的紅色彈珠上的反射區域的邊緣上添加灰藍色。在黃色彈珠的綠色區域以及黃色的陰影區域上以力道 2 添加灰色。

在藍色彈珠的深色區域和桌子上的深藍色反射區域添加藍紫色。在三個藍色彈珠上的淺藍色區域添加鈷天藍色。

在淺色的青色彈珠上先添加鈦酸鹽綠色，再添加鈷天藍色，最後是灰藍色。在桌子上的青色區域添加淡青綠色，並在青色反射區域的中間部分添加朱黃色。在其外圍的綠色反射區域弧形上添加朱黃色。在桌子上的所有青色反射區域添加鈷天藍色。

在綠色反射區域中的黃綠色區域上添加黃赭石色。在桌子上的綠色反射區域添加草綠色。在所有的深綠色區域上以力道 3 添加草綠色。

在兩個紅色彈珠上以力道 3 添加深猩紅色，在其在桌面上的反射區域上以力道 2 添加這種顏色。在紅色彈珠的最深色區域上添加藍紫色，並在其上添加深猩紅色圖層。在紅色彈珠的最淺色區域以及桌子上添加永固紅。

在紅色反射區域的邊緣添加灰藍色，並將其與背景的色彩調和在一起。在青色反射區域上的淺色部分添加灰藍色。在其內部以及其外側邊緣上添加朱黃色。在其上添加鈷天藍色。

在照片中，青色彈珠的反射區域的外部邊緣本來是灰色的，但是我在繪圖的時候選擇了將其變為藍灰色的結合。這是因為我認為作品近處的彈珠和遠處的彈珠之間出現了脫節的危險，而且作品也需要具有在色彩上更多的衝擊力。

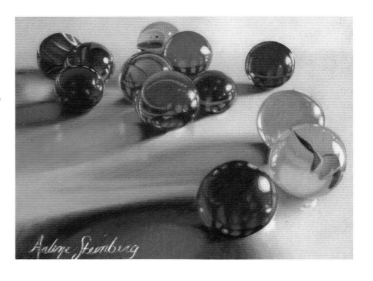

除了彈珠在背景上所投射出的陰影之外，在整個背景上添加淺桃色。在淺桃色之上添加亮天藍色。在添加顏色的時候，在背景的深色區域使用力道 2，慢慢地減少筆觸的力量，到淺色區域時將力量減小到力道 1。

在作品近處的紅色彈珠的反射區域上添加緋紅色和永固紅。在其邊緣上先添加鈷天藍色，再添加灰藍色。在其外緣上添加亮天藍色。在反射區域的中間添加淡黃色圖層並在其頂部添加永固紅。在其外部邊緣再添加一層朱黃色並在其上添加灰藍色和亮天藍色。

不斷地在畫紙上添加圖層直到畫紙上的色彩完全飽滿。

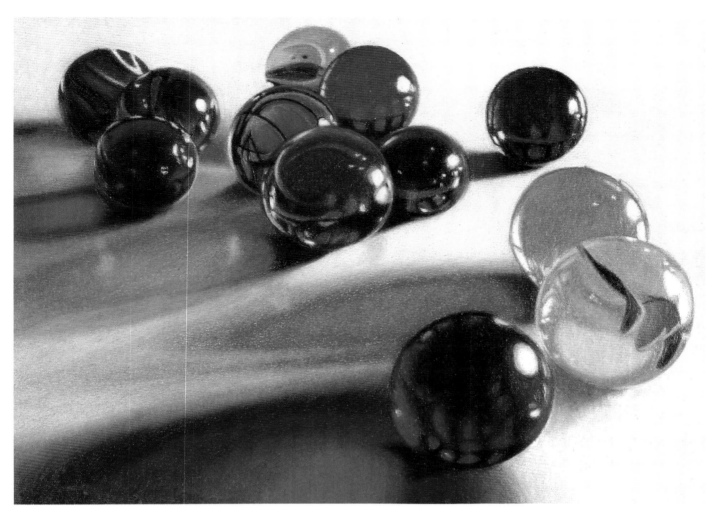

## 7 拋光並將畫紙變得更加精細

在所有的背景區域上以力道 3 添加白色圖層。重複這一個步驟。用無色調和鉛筆，以力道 3~4 拋光背景、反射區域以及彈珠。用化妝棉以圓圈的筆畫輕輕地擦拭背景、反射區域和彈珠。

在其上噴塗二層固定劑，讓它充分地風乾。

在需要的地方為陰影加深圖層。在彈珠上用淡黃色來強調其亮點。在畫面上噴塗二到四層的固定劑，等到前一層的固定劑乾了之後再噴塗第二層，最後將畫裝裱起來。

《我以為我把它們給丟了》
stonehenge 畫紙上的彩色鉛筆畫，5"×7"（13cm×18cm）
湯姆·麥克休夫婦（Mr. and Mrs. Tom McHugh）收藏

示範

# 帶有花紋的水晶杯

要畫出帶有花紋的水晶杯不是一件難事,只要你有耐心和專注力就行。注意香檳的色彩是如何在高腳杯的杯頸上得到反射的,並且杯子在靠近草莓的地方泛著紅色。知道杯子中的明暗對比的範圍是非常重要的。強烈的暗色和強光區會讓這個帶有花紋的水晶杯更有深度和空間。

## 畫具

**Prismacolor 彩鉛**

PC 901 紫藍色(Indigo Blue)

PC907 孔雀綠(Peacock Green)

PC 908 深綠色(Dark Green)

PC 916 淡黃色(Canary Yellow)

PC 924 深紅色(Crimson Red)

PC 936 瓦灰色(Slate Gray)

PC 937 鐵紅色(Tuscan Red)

PC 938 白色(White)

PC 942 黃赭石色(Yellow Ochre)

PC993 水紅色(Hot Pink)

PC 996 黑葡萄色(Black Grape)

PC1009 紅紫(Dahlia Purple)

PC 1026 灰淡紫(Grayed Lavender)

PC 1032 南瓜橙(Pumpkin Orange)

PC1034 秋麒麟草色(Goldenrod)

PC 1077 無色調和筆(Colorless Blender)

PC 1078 黑櫻桃色(Black Cherry)

PC1088 淡青綠色(Muted Turquoise)

PC1093 海貝粉紅色(Seashell Pink)

LF 122 永固紅(Permanent Red)

LF 132 深紫色(Dioxazine Purple Hue)

**其他材料**

stonehenge 畫紙 5" × 9"(13cm × 23cm)

純棉化妝棉

固定劑

## 保持下筆力道一致

除非有另外說明,打底色的時候一般使用力道 2 和圓形筆畫(見 18~19 頁)。保持筆尖的銳利。如果要加深一個區域的顏色,可以添加圖層,而不是用很大的力道下筆。

**參考照片**

我就是喜歡粘在水果邊上的這些氣泡,並且很喜歡這張照片中豐富的色彩。

## 1 勾勒出杯子

用深紫色色、紅紫色、灰淡紫和瓦灰色來勾勒出水晶杯和香檳。越靠近杯頸的時候,使用更多的瓦灰色,漸漸減少紫色和淡紫色的使用。在杯頸上可以使用紫藍色、深紫色色和瓦灰色。在瓦灰色上輕輕地渲染一層灰淡紫色,在杯子的頂部也是這樣做的。你只要畫出一顆水珠就好,別的都可以忽略不計。在水滴的深色區域內部用白色添加強光區。

為了畫出水杯在牆上投射的倒影,在深灰色區域使用瓦灰色,在淺色區域使用淡青綠色,在黃色區域使用灰淡紫色。在瓦灰色和淡青綠色上添加灰淡紫色圖層。

在草莓的綠色莖上添加黑櫻桃色。在草莓上的每一個氣泡的底部,用黃赭石色畫出一個半月形。在草莓上添加深綠色,在其上最深色的區域添加紫藍色。

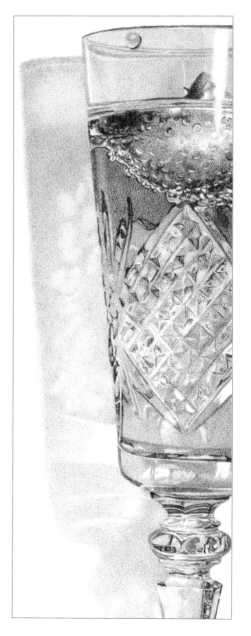

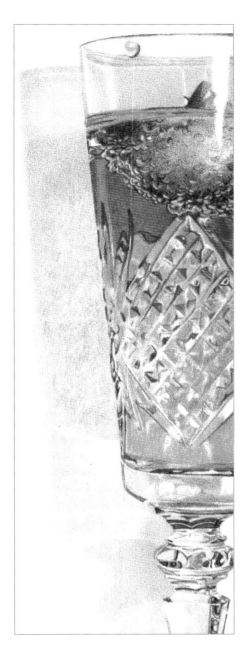

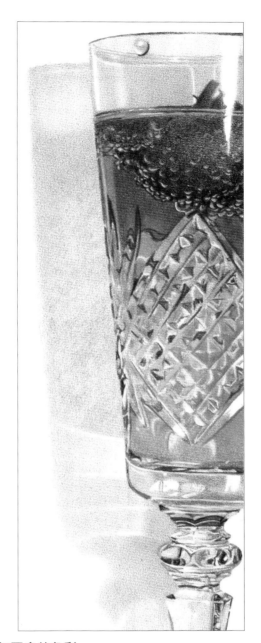

## 2 添加色彩

在牆壁上的倒影以及水晶杯上添加更多的瓦灰色。在草莓上添加黑櫻桃色。在靠近草莓的水晶杯的深色線條上添加黑櫻桃色。在水晶杯和內部的香檳上添加黃赭石色。在香檳的紅色區域、水晶杯的深色區域和草莓的最淺色區域上添加南瓜橙色。在草莓的葉子上添加深綠色。

## 3 添加更多的色彩

在水晶杯的灰色區域以及在牆上的倒影上渲染海貝粉紅色。在草莓和靠近草莓的香檳上添加鐵紅色。用鐵紅色來勾勒水晶杯上的紅色圖案。在香檳和粘在水果上的氣泡上渲染淡黃色。用黃赭石色來重新勾勒水晶杯上的圖案部分。用白色來提亮強光區。確保你在畫畫的時候鉛筆保持銳利。在牆上的倒影上渲染紫藍色。

---

### 注意細節

拿一張白紙或者是硬紙板，在其上切割出一個 1"×1" 的正方形的洞。將這個洞放在照片上面，在畫紙上只畫你在這個正方形裡所看見的東西。這是一個很棒的畫帶有花紋的水晶杯或者是氣泡的方法，因為你不會被整個畫面給影響。

示範

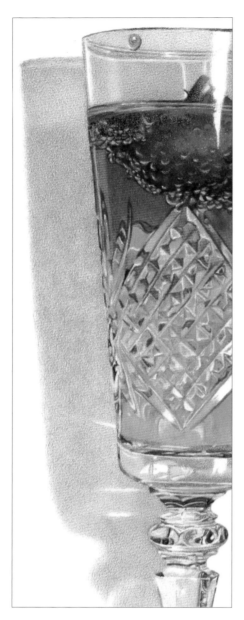

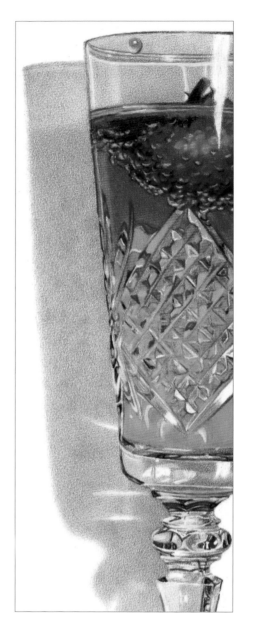

## 4 創作出豐富的顏色

首先，在香檳的明暗對比度的色彩中間值的區域上添加秋麒麟草色。在牆上的金色倒影上渲染秋麒麟草色。在可能暗淡的白色強光區上添加白色。在最淺色的黃色區域上用白色來為其提亮。在草莓上添加深紅色。在香檳的紅色區域上用力道 1 添加深紅色。在靠近杯子底部的香檳上以及泛桃色的區域添加海貝粉紅色。在牆壁上杯子投射的陰影上以力道 1 添加黑葡萄色。

## 5 讓顏色飽滿起來

除非另外說明，這個步驟都使用力道 3 來進行。在香檳上包括其偏紅色的區域再添加淡黃色。在草莓的最淺色區域上添加淡黃色。在草莓的淺色區域上以力道 3 添加水紅色。在整個草莓上添加永固紅。在氣泡和草莓的內部添加白色來提亮強光區。在葉子上添加孔雀綠色，在其最深色的陰影處添加紫藍色。用力道 3~4，用紫藍色的深色線條來勾勒氣泡、草莓的邊緣和香檳杯。在杯子的灰色部分用力道 2 添加南瓜橙來稍微使色調調暗一點。在杯子的頂部，在深色區域添加紫藍色，在淺色區域添加瓦灰色。對於牆上所投射的陰影也是一樣的處理。再用力道 3 繼續添加圖層直到杯子上再也看不出畫紙的痕跡。而在牆上投射的陰影處的圖層中可以看見紙的紋理。

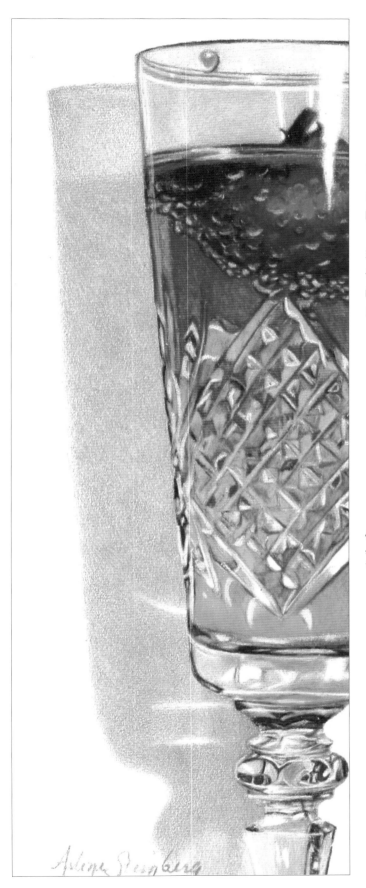

## 6 提亮和拋光

在杯子上的所有灰色區域輕輕地添加一些白色。在需要提亮的白色區域用力道 4 來提亮。用力道 3 將白色渲染在投射在背景上的陰影處。

除了杯子內部的白色區域，用無色調和鉛筆拋光杯子和所有的畫中物體。從最淺色的區域開始。輕輕地用化妝棉擦拭畫面，確保使用的化妝棉清潔。噴塗二層薄薄的固定劑。用力道 3~4，在最深色的陰影上添加紫藍色和黑葡萄色。用白色再次提亮需要提亮的強光區。在畫面上再噴塗二到色層的固定劑，將畫裝裱起來。

《香檳願望》
stonehenge 畫紙上的彩色鉛筆畫，7"×2 1/2" (18cm×6cm)
作者本人作品

# 背光的玻璃製品

在過去 25 年的時間裡，我收集了很多的香水瓶和香水噴瓶。我現在大概有六十多個瓶子，而且很想把它們作為自己繪畫的素材。我選擇這些香水瓶的標準是基於它們不同的形狀、顏色和玻璃或者金屬的材質。

**Prismacolor 彩鉛**

PC 901 紫藍色（Indigo Blue）

PC 903 純藍（True Blue）

PC 905 海藍色（Aquamarine）

PC907 孔雀綠（Peacock Green）

PC 908 深綠色（Dark Green）

PC 910 純綠（True Green）

PC 916 淡黃色（Canary Yellow）

PC 924 深紅色（Crimson Red）

PC 936 瓦灰色（Slate Gray）

PC 937 鐵紅色（Tuscan Red）

PC 938 白色（White）

PC 942 黃赭石色（Yellow Ochre）

PC 996 黑葡萄色（Black Grape）

PC1017 肉玫瑰色（Clay Rose）

PC 1026 灰淡紫（Grayed Lavender）

PC 1032 南瓜橙（Pumpkin Orange）

PC 1077 無色調和筆（Colorless Blender）

PC 1078 黑櫻桃色（Black Cherry）

PC1084 深薑黃（Ginger Root）

PC 1095 黑山莓色（Black Raspberry）

PC1101 牛仔藍（Denim Blue）

PC1102 深藍色（Blue Lake）

LF108 酞菁綠（Phthalo Green）

LF112 酞菁黃綠色（Phthalo Yellow Green Hue）

LF 132 深紫色（Dioxazine Purple Hue）

LF189 朱黃色（Cinnabar Yellow）

**其他材料**

stonehenge 畫紙 6" × 8"（15cm × 20cm）

純棉化妝棉

固定劑

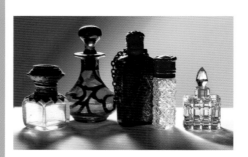

**參考照片**

我最注重的是如何為所佈置的香水瓶打光，以取得最戲劇化的效果。在不斷的試驗之後，我發現我喜歡從背後打光而產生的陰影。注意那個綠色瓶子的顏色會反射到靠近它的瓶子上，而黑色瓶子的一部分透過旁邊帶有花紋的水晶瓶產生了變形。

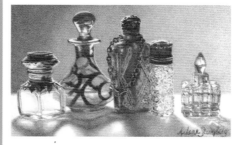

## 1 打底色

用紫藍色鉛筆將你的名字壓印在畫紙上。用漸進的渲染方式來處理背景，先用黑葡萄色渲染深色區域，色彩慢慢變淡，最後用肉玫瑰色渲染。

用深紫色來勾勒左邊的瓶蓋兒。在最深色的區域上以及紫色區域上添加紫藍色。對於左邊瓶子前面的倒影，在倒影偏黃的區域上使用深紫色和灰淡紫，在其綠色區域使用黑葡萄色，在其灰色區域使用瓦灰色，在其藍色區域上使用南瓜橙。

在綠瓶的銀色花紋上添加黑葡萄色，在其上最深色的區域添加紫藍色。在靠近瓶子底部的銀色花紋上先添加黑葡萄色再添加黑櫻桃色。在瓶子的綠色區域添加黑櫻桃色，在深綠色區域添加黑葡萄色。綠色瓶子在桌上形成了綠色和黑色的倒影，在其深色區域

添加黑櫻桃色，在淺色區域添加鐵紅色。在其灰色的倒影上添加瓦灰色，而在其藍色的倒影上添加南瓜橙。

用黃赭石色在黑色瓶子上勾勒出其黃色圖案，這能夠保證在後面的步驟中圖案不變。在瓶蓋和鏈子上添加深紫色色，在頂部紫色的最深色部分添加紫藍色。在瓶子的綠色區域添加鐵紅色，在瓶子的黑色區域包括塗有鐵紅色的區域上添加紫藍色。

在帶有花紋的水晶瓶的瓶蓋上面添加深紫色，在其深色區域的紫色部分添加紫藍色。用瓦灰色來勾勒瓶子上的花紋，然後再用瓦灰色來填充瓶子上圖案的色彩。在其淺色區域上添加肉玫瑰色，在其深色區域上添加紫藍色。在它在桌上的綠色倒影上添加黑葡萄色，在其藍色倒影上添加黑櫻桃色，然後在這兩個部分上都添加南瓜橙。

用南瓜橙來勾勒藍色瓶子的線條。將南瓜橙和黑山莓色添加在其陰影上。在陰影最深的區域上添加黑葡萄色。我發現用這三種顏色在一個一個單獨的小區域上添加顏色會讓作畫更加方便一點。在桌上的倒影上添加瓦灰色，在其上渲染南瓜橙。

## 保持下筆力道一致

除非有另外說明，打底色的時候一般使用力道 2 和圖形筆畫（見 18-19 頁）。保持筆尖的銳利。如果要加深一個區域的顏色，可以添加圖層，而不是用很大的力道下筆。

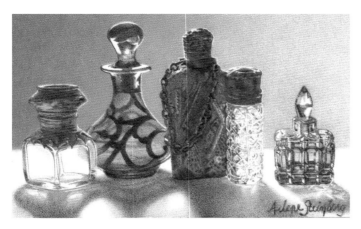

## 2 添加色彩

在畫作的背景上添加深姜黃。

在綠色瓶子上、瓶子的倒影上以及綠色瓶子在左邊瓶子上的綠色反光區域添加深綠色。在黑色瓶子和所有瓶塞的綠色反射光上添加深綠色。在帶有花紋的水晶瓶上添加少許深綠色。

在藍色瓶子的右側添加紫藍色。在所有瓶塞的最深色區域和黑色瓶子的鏈子上添加另一層紫藍色。在桌子上所有倒影的藍色區域上添加紫藍色。

在鏈子和三個金屬瓶蓋上添加黃赭石色。在左邊瓶子的黃色部分和其在桌上的倒影上添加黃赭石色。

在瓶塞、綠色瓶子的橘色區域、左邊的瓶子以及黑色瓶子的紅色區域上添加南瓜橙。

## 3 提亮作品

在背景和綠色瓶子的銀色圖案上添加紫藍色圖案。

在左邊兩個瓶子的青色倒影上、在藍色瓶子的深色和中等色度的陰影上以及它在桌子上的倒影上添加牛仔藍。

在左邊瓶子和瓶蓋上的綠色反射光以及綠色的玻璃瓶上添加酞菁綠。在黃綠色區域上使用力道 1。在綠色瓶子的後面而不是前面的銀色花紋上添加酞菁綠。在桌上的綠色倒影以及黑色瓶子前面的倒影上添加酞菁綠。在黑色瓶子的花紋上添加酞菁綠，但要確保在瓶子上還能看到一些黃色。在帶有花紋的水晶瓶瓶蓋的綠色區域上添加酞菁綠。

在金屬瓶蓋的深色區域以及黑色瓶子的鏈子上添加黑葡萄色。在黑色的瓶子上添加黑葡萄色。

在藍色瓶子上添加純藍色。不要太糾結於保留淺色的區域，之後你會有機會為其添加強光區。

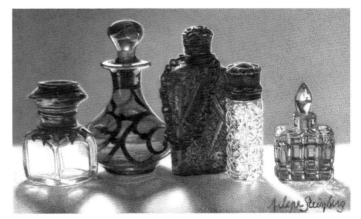

---

**為繪畫物體的色彩變化做準備**

當你遇到一個繪畫物體有很多的線條和色彩變化時，首先選出這些色彩中最淺色的一種，然後用它來勾勒出整個物體中會發生色彩變化的部分。

---

**創造一種效果而不是簡單的複製**

不要糾結於捕捉帶有花紋的水晶瓶上的每一束反射光。記住，你的參考照片是不會和你的作品並排掛在一起的。你只要注意如何表現帶有花紋的水晶瓶，讓它看上去栩栩如生就行。

示範

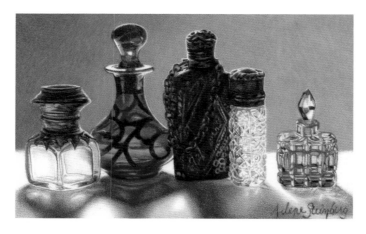

### 4 添加圖層

在背景的深色區域上添加牛仔藍。在整個背景上用力道 3 添加灰淡紫。不斷添加圖層直到畫紙上的色彩充分飽和。在桌上的灰色陰影上渲染灰淡紫。在桌上的藍色倒影以及綠色瓶子的藍色倒影上添加純藍色來提亮。

在藍色瓶子的白色強光區和淺色區域上添加白色來強調。在黑色瓶子的鏈子上添加白色的強光區。在金屬瓶蓋的最深色區域、鏈子上以及整個黑色瓶子上添加紫藍色。在藍色瓶子的最深色區域上添加紫藍色。

在綠色瓶子的淺色區域和它在桌上的淺色倒影上添加酞菁黃綠色。用力道 1 將酞菁黃綠色渲染在帶有花紋的水晶瓶的內部陰影上。在黃綠區域上，添加朱黃色。在藍色瓶子的頂部邊緣上添加一條細細的朱黃色線。在綠色瓶子的最深色陰影以及其底部的銀色花紋上添加孔雀綠。在左邊瓶子的玻璃上添加少許孔雀綠。

在藍色瓶子的中等色度的陰影處添加深藍色。如果需要的話，可以在深色的區域上添加一些深藍色。

在所有瓶蓋的黃色區域以及黑色瓶子的黃色區域添加淡黃色。在所有瓶蓋上、綠色瓶子的橘色區域以及黑色瓶子的紅色區域上添加深紅色。在下一個步驟中我們將把這些色彩的色調調暗一些。

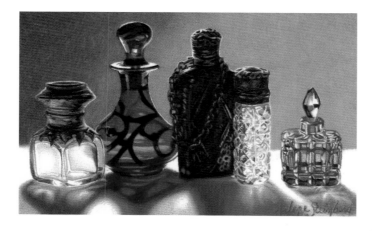

### 5 突出陰影並使畫紙色彩飽滿

用深姜黃來突出帶有花紋的水晶瓶和左邊瓶子上的陰影。在桌上倒影的最淺色區域上添加深姜黃，注意要和深色倒影的邊緣自然地融合在一起。在綠色瓶子上的藍色陰影處，特別是其在黑色瓶子上反射的陰影處，添加深藍色。在帶有花紋的水晶瓶上的深色陰影處添加孔雀綠。在綠色瓶子的深色區域以及黑色瓶子前面的藍綠倒影上添加孔雀綠。在帶有花紋的水晶瓶上的淺色區域添加瓦灰色和灰淡紫。在左邊瓶子的淺色陰影上添加灰淡紫。在桌子上的藍色倒影處先添加海藍色再添加深藍色。在綠色瓶子的淺色區域以及桌子上倒影的淺色區域上渲染酞菁黃綠色。除了綠色瓶子的黃綠區域之外，在其上所有區域以及桌上的綠色倒影上添加純綠色。在黑色瓶子的綠色區域添加純綠色。在橘色的倒影上輕輕添加一些淡黃色。在任何深綠色區域添加深綠色。

不斷地添加圖層直到畫紙上的色彩完全飽和。

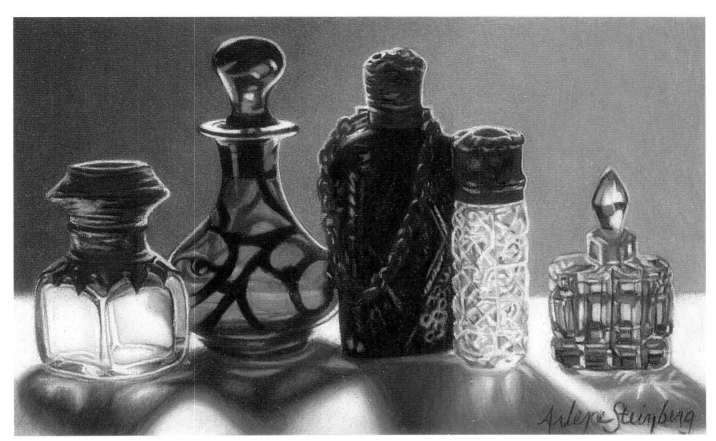

### 6 提亮和拋光

用力道 1 在帶有花紋的水晶瓶上輕輕地添加白色。用力道 3~4 在帶有花紋的水晶瓶上添加白色的細線條。在任何需要提亮的白色區域上用力道 4 為其提亮。在桌子上白色的區域添加白色。在左側瓶子的內部空白處用力道 3 添加白色。

用無色調和鉛筆為作品拋光。用化妝棉輕輕地擦拭畫作，從最淺色的區域開始擦拭，並且注意所用的化妝棉一定是清潔的。在作品上噴塗二層固定劑。在最深色的陰影上添加紫藍色。用白色在任何需要提亮的地方提亮強光區。在作品上再噴二至四層的固定劑，將畫裝裱起來。

**《過去的倒影》**（Reflections of the Past）
stonehenge 畫紙上的彩色鉛筆畫，4"×6¼"（10cm×16cm）
作者本人作品

《珍惜你的夢幻》
stonehenge 畫紙上的彩色鉛筆畫，14"×18"（36cm×46cm）
安德魯‧特休恩（Andrew Terhune）和詹尼斯‧麥克米倫（Janice McMillen）收藏作品

# 技巧的融合

　　任何優秀的藝術作品都應該是將其創作技巧幻化於無形之中。想像一下一個頂尖的溜冰者在表演複雜的跳躍和翻轉動作。溜冰者要扎扎實實重複練習上幾年才能達到一定的技藝水平，才能在完成這些簡單的動作時看上去特別輕鬆。當她在觀眾面前表演的時候，溜冰者這些年的付出都凝聚在這一刻。我們為溜冰者展現出來的優雅和美麗而傾倒，卻看不見其背後多年的辛苦。

　　對於藝術創作來說也是一樣的。欣賞者被形狀、色彩、明與暗的位置組合所吸引，而不會想到背後所花費的時間。

　　本章將帶領你瞭解我在創作一幅作品時經歷的全過程，從最初的創意到佈景到最後的創作。

# 從早期繪畫大師作品得來的靈感

　　我喜歡早期繪畫大師的靜物繪畫。早期的繪畫大師透過所選擇的物體、對光線的使用、構圖和技巧來表達一種意境，述說一個故事。

　　這些古老的靜物畫真正讓我激動的地方就是他們所營造的氣氛。深層豐富的色彩、三角形構圖和明暗對照法的使用以及有強光區的物體和暗色的陰影都在告訴欣賞者這位藝術家所關心的是甚麼。

　　從早期繪畫大師的作品中得到現代靜物畫的靈感，並使用其中的一些創作理念是多麼令人興奮的一件事啊。

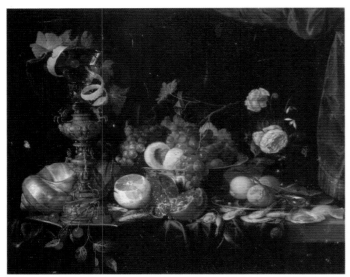

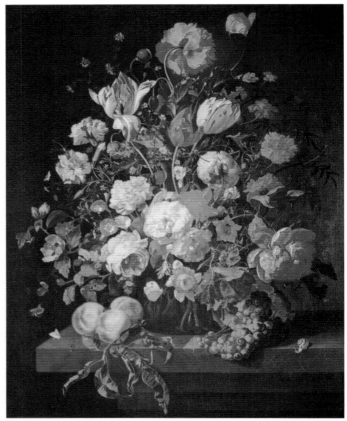

### 色彩的焦點

當我開始思考為本章創作繪畫時，我腦海中有一個截然不同的概念。我希望我的作品中有非常豐富的物體和色彩，就像這幅簡·戴維茲·德希姆的作品一樣。作品中間鮮艷的黃色水果成為了作品的焦點，因為它們的色彩實在太艷麗了。其他的物體的色彩都沒有這麼鮮活，所以不能與之構成競爭。認真觀察他是怎麼利用其他物體的顏色和位置來使你的視線在欣賞完整幅作品之後又回到焦點上的。

### 靜物畫（Still Life）

簡·戴維茲·德希姆（1606~1683）
帕拉蒂娜畫廊，皮蒂宮，佛羅倫薩，義大利
圖片來源：妮瑪達拉（Nimatallah）/ 藝術資料，紐約

### 多樣性中的趣味

蕾切爾·茹希（Rachel Ruysch）是我最喜歡的藝術家之一，她創作的作品色彩都非常豐富而且統一。這幅作品使用的是三角形構圖。大部分的花朵和水果的形狀都大同小異，但是她透過物體在色彩和形狀上的變化來吸引我們。

### 花束（A Bouquet of Flowers）

蕾切爾·茹希（1664~1750）
美術史博物館，維也納，奧地利
圖片來源：埃里希·萊辛 / 藝術資料，紐約

### 簡單而自然

我發現自己喜歡那些能夠透過簡單的物品位置和色彩來表達情緒的作品。一些藝術家會使用濃烈的色彩來表現情緒。另一些，比如說維萊姆・赫達・科拉茲（Willem Heda Claesz）會使用比較溫和的色彩。三角形的構圖、形狀和色彩也可以提供這種戲劇感。

**《高腳杯早餐靜物畫》**

（Breakfast Still Life With Chalice）

維萊姆・赫達・科拉茲（1594~1680）

美術史博物館，維也納，奧地利

圖片來源：埃里希・萊辛／藝術資料，紐約

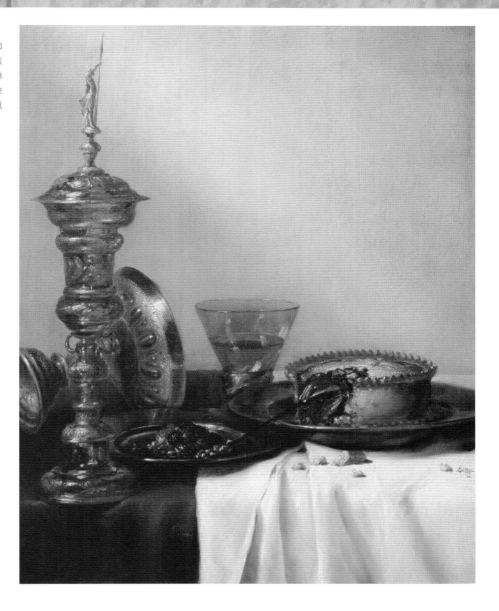

### 所有重要的元素

這是一幅維萊姆・凡・阿斯特（Willem van Aelst）的作品。我們從中可以體會到他透過暗色的背景和有效使用的明暗對比方法營造出來的氣氛。畫面上呈現了各種形狀的重複、物體大小的變換和三角形的構圖。

**《水果、鸚鵡和鸚鵡螺水罐的靜物畫》**

（Still Life With Fruit，Parrot and Nautilus Pitcher）

維萊姆・凡・阿斯特（1626-1683）

帕拉蒂娜畫廊，皮蒂宮，佛羅倫斯，義大利

圖片來源：斯卡拉（Scala）／藝術資料，紐約

# 佈景

佈景的時候要考慮的東西很多。你不僅要考慮物品的擺放位置，也要考慮光線的情況。你還需要確保任何有機的、會隨著時間過去而變質的物品是否新鮮。

## 選址

創作靜物畫的一大好處就是可以完全掌握靜物的背景佈置。你不需要一個大的區域來拍攝一張好的靜物照片。任何桌子、台子、椅子、長凳或是地板都可以。可以在房子的不同地方試試：比如說臥室的角落、客廳，甚至是衛生間的地板。也可以嘗試不同的背景：窗外的景色、瓷磚的後擋板、印有花紋的布料、編織物或者是牆紙。

佈景好靜物之後，從相機的取景器裡看看佈景是否和想像中的一樣。你可以移動、增加或者減少物體來創作一個自己更加喜歡的構圖。

## 拍攝很多照片

數位儲存裝置很便宜，你可以給每一個場景或者是佈景都拍攝照片。改變照相機的曝光率。不斷地改變光線和相機的位置。改變背景。最重要的是不斷地嘗試，實踐更多的靈感。

**不要放棄直到滿意為止**

這是我佈景的第一次嘗試。我不喜歡幾乎和背景融為一體的香水瓶的位置以及散落成不均衡扇形弧度的鬱金香。總之，這個佈景太平淡無奇了。

**花時間好好地重新佈景**

在認真琢磨了第一次拍攝的照片之後，我嘗試著將構圖變得更加有趣。我等到鬱金香都開放了之後再使用它們，並重新安排了桌上的物件佈局。

## 調整並再次嘗試

對於再次拍攝的靜物照，我仍然感到不滿意。分析了幾個禮拜之後最終發現自己不滿意的原因是並沒有達到我想要的效果，那就是創作光與影的戲劇效果。我對於已經拍攝的照片都感到不滿意，於是我重新開始。

### 計劃你的色彩和物體

我最開始選擇了一個三色配色模式：紅色（桌布、葡萄、粉色的花朵和紅色的杯子）、黃色（梨、檸檬和香水瓶）和藍色（簾子、藍莓和藍色的杯子）。我在一個三角形的構圖基礎之上不斷重複形狀和色彩，變換物體的大小。因為鬱金香已經開敗了，我就將它們換成了馬蹄蓮和小蒼蘭。

### 不斷嘗試

一幅繪畫作品的好壞要看它的佈景是否合適。為了這個佈景我拍攝了 75 張照片，但是我還是覺得需要做一些小修小改。我將紅色的桌布挪到了桌子的邊緣，拿掉了幾顆葡萄，添加了幾顆藍莓，將它們的位置重新變換了一下，又拍攝了 75 張照片。

# 選擇最好的參考照片

你所選擇的照片是你繪畫時的地圖，所以挑選照片是很重要的，你要挑選出其中最能夠反映自己意圖的照片，就是能表達自己的情緒和構圖效果的照片。

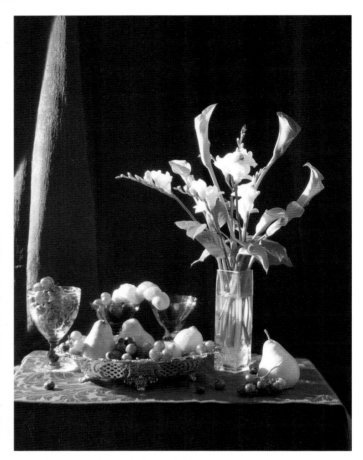

*沒有交點*
我覺得這張照片中的佈景很好，但是因為所有物體上的光線都是一樣的，畫面就缺少了焦點。

**錯誤的重心**
我喜歡這張照片中柔軟的光線，但是不喜歡光線都集中在梨上，也發現了照片缺失焦點這個問題。不斷調整佈景的目的就是為了學習甚麼才是好的佈景。

**靜止和僵硬**
在這張照片中，我喜歡左側水果和花瓶上的光線，但是覺得右側梨上的光線太過強烈。並且我覺得花瓶的位置太靜止了，而且其中花朵的擺設太僵硬了。

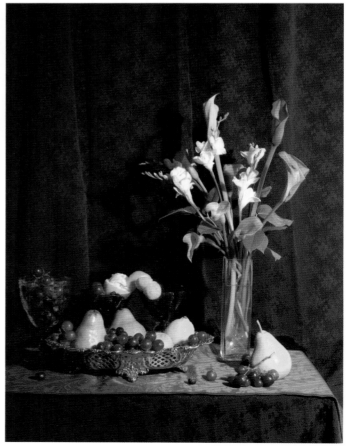

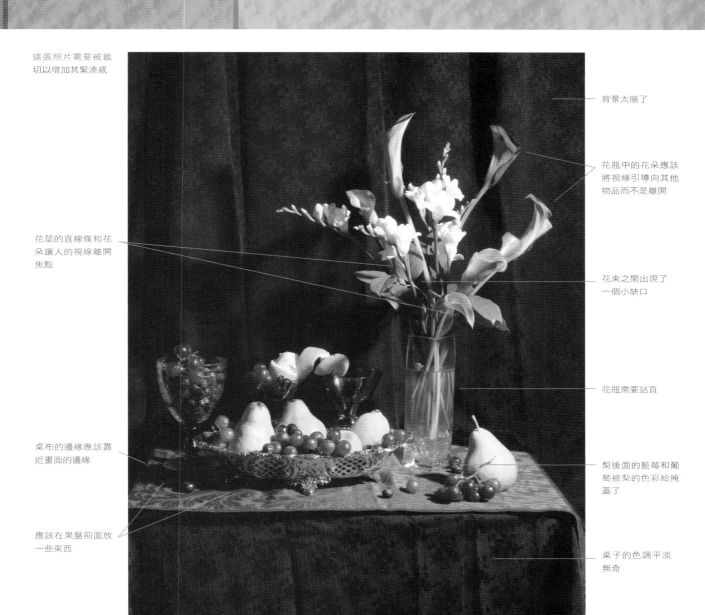

這張照片需要被裁切以增加其緊湊感

背景太暗了

花瓶中的花朵應該將視線引導向其他物品而不是離開

花莖的直線條和花朵讓人的視線離開焦點

花束之間出現了一個小缺口

花瓶需要站直

桌布的邊緣應該靠近畫面的邊緣

梨後面的藍莓和葡萄被梨的色彩給掩蓋了

應該在果盤前面放一些東西

桌子的色調平淡無奇

*目前為止最滿意的照片*

我覺得這張照片拍攝得很好，因為花朵由於光線的運用成為畫面的焦點。我使用明暗對比法為畫面創造了足夠的對比度，而花瓶的弧度也為畫面添加了又一種有趣的形狀。現在對畫面只需要進行微調了：添加一些花朵、去掉一些根莖、調整花的角度並且挪去一些桌上的物品。

### 為甚麼不重新拍攝？

當需要改變的畫面元素不"配合"的時候，比如說插花擺設中的花朵東倒西歪時，使用鉛筆和描摹本，或者是影像處理軟體能夠更加簡單地進行調整。因為要讓花朵完全按你心中的樣子擺設幾乎是不可能的。

# 調整你的參考照片

當你決定使用一張照片作為繪畫參考時，有時需要做一些小調整讓你的參考照片更加完美。你可以在這個時候將一個有弧度或是傾斜的物體擺直擺正、將一個物體移遠或是移近、添加額外的元素或者調整色彩和明暗度以創造更多的戲劇性。現在解決這些問題，在繪畫時就會輕鬆許多。

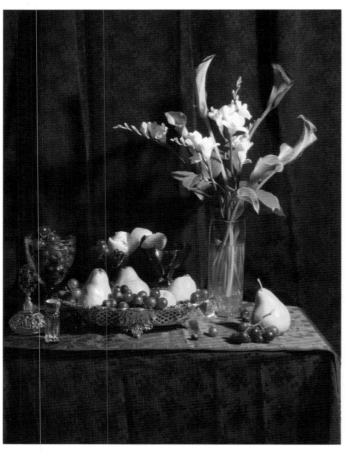

**添加元素來創作一個更好的構圖**

為了抵消照片左側的空洞，我在此添加了兩個帶有金色蓋子的香水瓶。

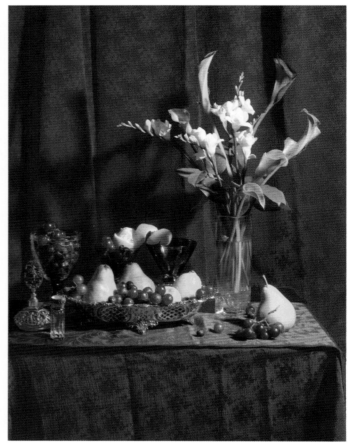

**調整色彩**

我調整了色彩來提亮背景並強調其陰影。我將果盤中的兩個綠梨換成了 118 頁右下方照片中的兩個梨。我覺得另外一張照片中的兩個梨更加有深度和層次感，而且在光線下的反光也不會太強烈。

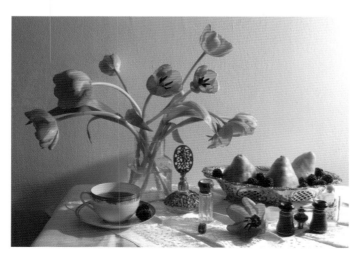

**利用資源**

我使用了最開始時拍攝的照片中的香水瓶。我找到了從同一個角度拍攝的一張照片並用影像處理軟體選中了其中的這個香水瓶。然後將其複製粘貼在我的新照片中。還是使用影像處理軟體，我將瓶子內部的色彩變為深紅色來反射桌布的顏色。

**重新創作你所需要的**

很多時候 17 世紀的早期繪畫大師們會在自己的靜物畫當中選擇使用大理石或者是木製的桌子。我決定利用這張照片在參考照片上來重現大理石的紋路。

**注意光線**

透過使用影像處理軟體，我可以在照片上添加大理石紋路，讓桌子的材質看起來像大理石的一樣。我調整了拍照的角度、加深了桌台底部和本應該在陰影中的左側桌子的對比度。

**改進佈景**

我覺得可以透過添加和減少花朵來改進花朵的擺設。我從另外一張照片中選擇了一朵花並將其粘貼在參考照片上。

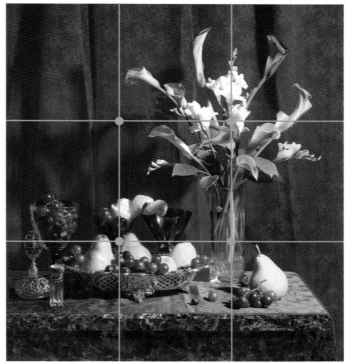

**裁切使畫面更加有緊湊感**

我裁切了照片使花朵處於三分構圖法的焦點處，而果盤中的水果則是第二個焦點。我希望欣賞者可以想像自己就是這個場景的一部分，他們可以走上前去從桌上拿一個水果，並能夠近距離地觀察這些花朵。我透過去掉多餘的背景來做到這一點。

## Prismacolor 彩鉛

PC 901 紫藍色（Indigo Blue）
PC 908 深綠色（Dark Green）
PC 910 純綠（True Green）
PC 911 橄欖綠（Olive Green）
PC 916 淡黃色（Canary Yellow）
PC918 橙色（Orange）
PC 923 深猩紅色（Scarlet Lake）
PC 924 深紅色（Crimson Red）
PC 925 緋紅色（Crimson Lake）
PC 933 藍紫色（Violet Blue）
PC935 黑色（Black）
PC 936 瓦灰色（Slate Gray）
PC 937 鐵紅色（Tuscan Red）
PC 938 白色（White）
PC 942 黃赭石色（Yellow Ochre）
PC993 水紅色（Hot Pink）
PC 996 黑葡萄色（Black Grape）
PC 1005 酸橙皮色（Limepeel）
PC 1009 紅紫（Dahlia Purple）
PC 1012 茉莉黃（Jasmine）
PC1017 肉玫瑰色（Clay Rose）
PC 1020 灰綠色（Celadon Green）
PC 1021 玉綠色（Jade Green）
PC 1026 灰淡紫（Grayed Lavender）
PC1030 紫紅色（Raspberry）
PC1034 秋麒麟草色（Goldenrod）
PC 1077 無色調和筆（Colorless Blender）
PC 1078 黑櫻桃色（Black Cherry）
PC1087 淺灰藍色（Powder Blue）
PC1089 淺灰綠色（Pale Sage）
PC 1090 海藻綠（Kelp Green）
PC1091 綠赭石色（Green Ochre）
PC1095 黑山莓色（Black Raspberry）
PC1096 黃綠色（Kelly Green）
PC1101 牛仔藍（Denim Blue）
LF 129 深茜紅（Madder Lake）
LF 132 深紫色（Dioxazine Purple Hue）
LF133 鈷藍色（Cobalt Blue Hue）
LF142 橙赭石色（Orange Ochre）
LF145 淺英國紅（English Red Light）
LF 195 硫代紫（Thio Violet）
LF 203 藤黃色（Gamboge）
VT734 Verithin 白鉛（Verithin White）

## 其他材料

stonehenge 畫紙 14" × 13"（36cm × 33cm）
棉球（Cotton Swabs）
工業酒精（Denatured Alcohol）
三福牌 PM121 雙頭麥克筆 (PM121 Prismacolor Premier)
藝術家調和麥克筆（Art Maker, Clear Blender）
固定劑
球型頭部拋光器

# 創作自己的經典之作

這一部分的內容將你在整本書中所學到的內容都融匯在一起。你學習了構圖、色彩和互補色調畫底色的製作，也繪製了很多小幅的畫作，比如說以白色為重點的作品、畫不同質地和圖案的作品、玻璃以及表現光線如何從中反射出來的作品。希望你會留心學習在生活中發現色彩和圖案。

現在你已經可以完成一幅更大、更加複雜的、將在書本中學到的各種技巧融合在一起的作品了。這是一個傳統的靜物佈景，包括了很多不同的圖案和材質、玻璃和反射光、陰影和明暗對比。當你畫完時，你所畫的就可以真正被稱為是一幅繪畫作品。

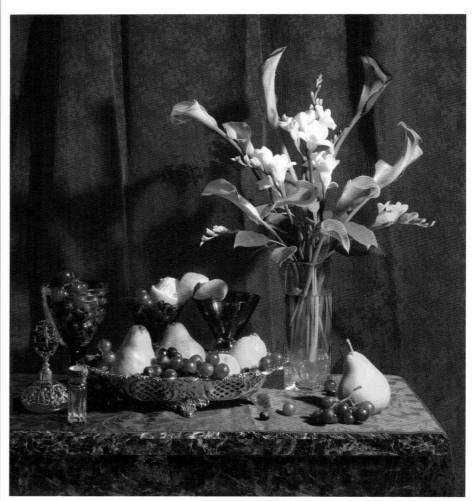

**最終的參考照片**
在 141 頁的線條繪畫部分，我將右邊的紅色玻璃杯向後移了一點，這樣它就和其他的玻璃杯在一個水平面上了。我最終的調整是：

- 去掉了一些莖、葉子和花朵，讓畫面看起來更加平衡。
- 將花瓶減少了一些弧度。

- 在花瓶裡又添加了一些葉子和花朵，並用編輯工具為一些根莖增加了弧度；將另一些根莖用其他照片裡面的替換了。如果這樣做讓有些根莖上的光線來源方向與此畫的有所不同，我會將剪貼過來的根莖翻轉一下。
- 在桌布的左端和右端添加了紋路，這樣綢緞的紋路就像是從桌子上垂下來一樣。

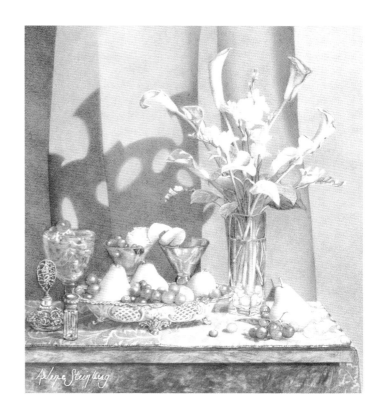

## 畫前先讀我！

如何為梨和葡萄、馬蹄蓮和花瓶添加陰影的指導可以在 54~57、62~63、98~99 頁中分別找到。就像前面課程中所教授的一樣，要將整幅畫作為一個整體來完成。而不要先畫完一個梨或者先畫好花瓶再畫其他的。

## 保持下筆力道一致

除非有另外說明，打底色的時候一般使用力道 2 和圓形筆畫（見 18-19 頁）。保持筆尖的銳利。如果要加深一個區域的顏色，可以添加圖層，而不是用很大的力道下筆。

## 1 畫出陰影

用 Verithin 白鉛或者是球型頭部拋光器將你的簽名和葡萄、藍莓、玻璃花瓶、銀果盤、玻璃杯及香水瓶上的強光區先壓印在畫紙上。

在簾子上和花瓶內部用黑山莓色畫出陰影。在黑山莓色上以及簾子的淺色區域添加肉玫瑰色。

在大理石桌的底部添加紫藍色，然後用調和麥克筆或者是酒精和棉球去掉一些蠟，使色彩更加融合（見 20 頁）。在完成這個步驟之後，對於桌面也是同樣操作。注意不要將顏料帶到其他的區域。

用紫藍色來畫出桌布上的深色陰影和圖案。在淺色區域上使用深綠色和灰綠色。在銀色果盤上添加紫藍色。

在葡萄和後面的三個玻璃杯上添加深綠色和紫藍色，但不要在非陰影的區域添加這些顏色。

在淺色區域上使用深紫色和灰淡紫來畫檸檬和白色小蒼蘭。在左邊的香水瓶上用深紫色來勾勒金色的紋路，並在另外一個瓶子上添加此種顏色。在小瓶子底部的黃色區域上用深紫色添加陰影，在葡萄的莖和花瓶上添加深紫色。按照前面課程裡面提到的方法在馬蹄蓮、梨和玻璃花瓶上添加陰影。

示範

**123**

## 2 潦草地添加色彩並進行調和（不美觀的一步）

在大理石桌子上潦草地添加一些深綠色，但是要保留其本身的一些藍色。像第一步中一樣調和色彩。

在簾子的陰影上渲染深綠色。在所有葡萄、玻璃製品、銀色果盤和桌布的藍色區域上添加深綠色。

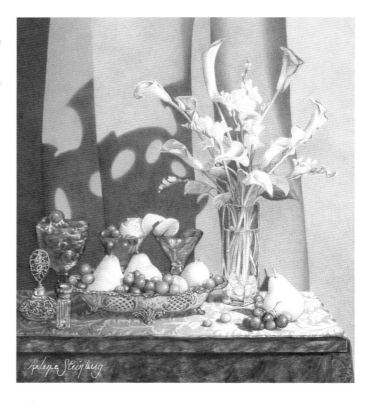

## 3 添加色彩

在簾子上添加紫藍色。在大理石桌上的不規則圖案上潦草地添加一些白色。在大理石的部分區域輕輕地 潦草地添加一些黑山莓色。畫面乾了之後，在大理石桌上再渲染黑山莓色。

在桌布的深色區域、三個玻璃杯、葡萄、梨的莖、香水瓶的紅色區域以及銀色果盤上添加黑山莓色。在檸檬上帶有一點兒紅色的深色區域上以及銀色果盤中兩個梨的棕色區域上添加黑山莓色。

在葉子上添加深綠色和灰綠色，記住保留其白色的區域。在水果的黃色陰影上、香水瓶的底部、花瓶中的大理石石子上、馬蹄蓮和小蒼蘭上添加黃赭石色。

---

### 為甚麼必須 "先畫背景"

你有沒有注意到和背景的顏色比起來其他的色彩看上去都很暗淡。這就是為甚麼要先畫背景的原因。當背景上的色彩已經完全飽和了，你就知道畫面上的物體色彩應該多深了。

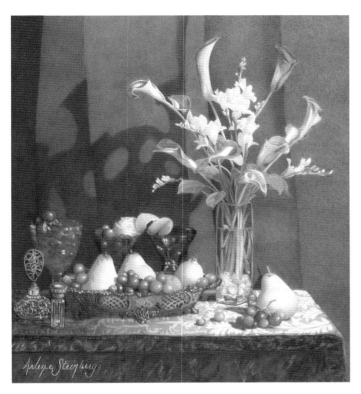

### 4 勾勒形狀

在簾子上添加黑葡萄色。在左側藍色玻璃杯上的深色區域添加黑葡萄色。

在大理石桌上潦草地添加一些鐵紅色。用調和麥克筆或者酒精擦塗這個區域。在桌布的陰影和兩瓶香水的紅色區域上添加鐵紅色。在香水瓶上處於陰影處的金色紋路的最深色區域上用銳利的筆尖添加鐵紅色。在梨的棕色區域以及檸檬的陰影處以力道 1 渲染鐵紅色。在葡萄的陰影處、莖和梨上添加鐵紅色。

在梨的陰影處和檸檬上添加秋麒麟草色。在白色小蒼蘭的陰影處添加灰淡紫來加深色彩。在葉子上添加橄欖綠。

---

**及時欣賞自己的成果**

畫背景有時是非常無聊的一件事。可以將背景分成幾個小部分，一個一個部分的去完成。將畫立起來，這樣你就可以遠遠地觀看它，然後伸伸懶腰、退後欣賞一下你現在完成的畫作。

---

### 5 添加更多的色彩

在大理石桌子上的部分地方潦草地塗上黑色，然後用步驟 1 中的方法將色彩調和在一起。

用力道 3 在簾子上非陰影處的區域上渲染深綠色。然後用力道 3 在簾子的所有區域上添加藍紫色。之後在簾子的深色陰影上渲染黑色，並在其陰影上添加藍紫色。

在桌布左側的最深色陰影上添加藍紫色，但在花瓶和水果所產生的倒影上不要添加。在三個玻璃杯和銀色果盤的陰影上添加藍紫色。在兩個紅色玻璃杯和葡萄上渲染鐵紅色。在桌布的藍色陰影上渲染鐵紅色。

在葉子的最深色區域上添加黑葡萄色。在泛藍色的葉子陰影上添加藍紫色。在泛黃色的葉子上添加橄欖綠。在綠色的梨、香水瓶的金色花紋以及莖上渲染橄欖綠。

在檸檬、小蒼蘭的黃色區域、馬蹄蓮以及莖上添加橘赭石色。

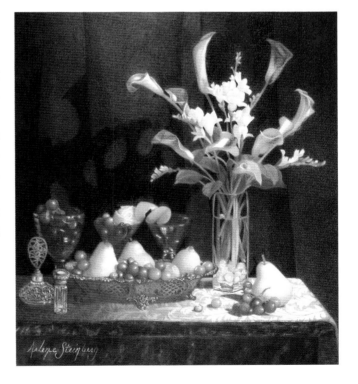

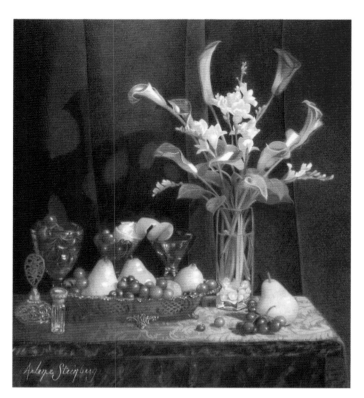

### 6 提高畫面的分辨度

在燈光打在簾上的地方用白色添加強光區。在某些光線角度下看會產生細微的強光區。

在葡萄、桌布、銀色果盤、香水瓶的玻璃以及紅色玻璃杯上添加紫紅色。在檸檬的陰影上用力道 1 添加紫紅色。用白色勾勒出藍色玻璃杯上的鑿刻紋理，並用白色勾勒出紅色玻璃杯上的強光區。

在香水瓶的金色圖紋上的陰影處添加深紫色。在檸檬和梨上添加茉莉黃，並在葉子的紋理和強光區上添加此顏色。

在藍莓上渲染藍紫色。

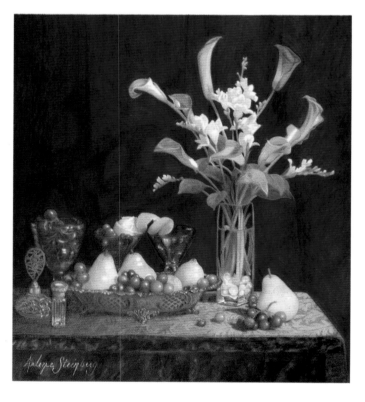

### 7 建立作品的氛圍

在簾子的深色陰影處添加牛仔藍。在簾子的其他區域包括白色的強光區上添加鈷藍色。在牛仔藍和鈷藍色區域上以力道 3~4 添加紫藍色。

在桌布、香水瓶和紅色葡萄上添加緋紅色。不要在帶有紫色的葡萄上添加緋紅色。用力道 1 在檸檬的陰影處渲染緋紅色。

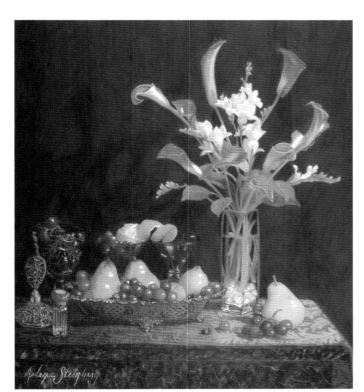

## 8 加深陰影

在香水瓶的金色圖紋和另外一個瓶子的蓋子上添加黃赭石色。在陰影處添加紫藍色並在其上添加綠赭石色。在銀色果盤的頂部邊緣和果盤腳上添加綠赭石色。用銳利的鉛筆和力道 3 在水果莖上渲染綠赭石色。在小蒼蘭的深色陰影和梨的棕色區域上添加綠赭石色。

在梨的棕色區域上添加橘色，然後在檸檬的陰影以及紅色葡萄和紅色玻璃杯的棕色區域上渲染橘色。

在大理石桌子上潦草地添加一些白色，然後再添加綠赭石色和紫藍色。

在藍色玻璃杯最深色的區域上添加黑色，在其上以力道 3 添加紫藍色。在最左邊的香水瓶塞、兩個紅色玻璃杯的深色區域、銀色果盤的最深色區域上添加紫藍色。在桌布左邊的最深色陰影上、銀色果盤的底部以及桌布右邊垂吊下來的地方添加紫藍色。在藍莓的陰影處添加紫藍色。

在檸檬上、香水瓶的強光區以及黃色的莖和葉子上添加淺黃色。

在深色葡萄和淺色葡萄的陰影上添加硫代紫。

在莖和葉子的亮綠色區域上添加黃綠色。

### 直到你拋光前都不要擔心

如果你覺得色彩的對比色有些丟失或者是變淺了，不要太擔心。拋光可以把底層圖層的色彩和陰影的效果帶出來。

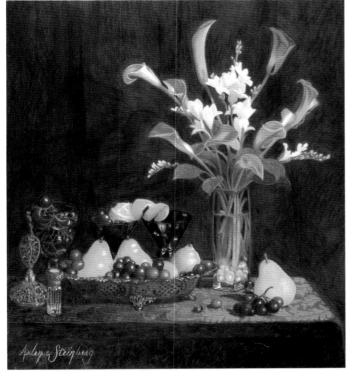

## 9 增加畫面的色彩強度

在這個步驟中使用力道 3~4。參看 62~63 頁上馬蹄蓮的上色方法。

在白色的小蒼蘭上用力道 3 在其陰影上添加灰淡紫。在其上添加一些水紅色和酸橙皮色。在所有的花瓣上添加白色。

在檸檬的陰影上以力道 3 添加水紅色來提亮。在檸檬上以力道 3 添加茉莉黃和淡黃色。在檸檬的右邊和邊緣添加白色。

在銀色果盤中的兩個梨上以力道 3 先添加淡黃色再添加茉莉黃和白色。

在淺色的葡萄上添加深紅色。在桌布的深色區域以及陰影處以力道 3~4 添加深紅色。在桌布淺色區域的深色圖案上以力道 3 添加深紅色。

在紫色葡萄和兩個紅色玻璃杯上添加紫紅色。在兩個香水瓶的金色圖紋和塞子上添加黑葡萄色。在藍莓的深色區域以及葉子的陰影上添加黑葡萄色。

在泛藍綠色的葉子和莖上添加純綠色。

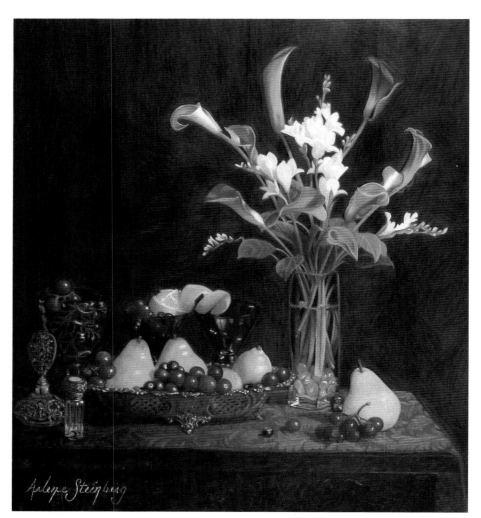

## 10 讓色彩更加豐富

在泛橘黃色的葉子上添加橘赭石色。在葉子上添加藤黃色、橘赭石色、酸橙皮色、紫紅色、紫藍色、淺灰綠色、深綠色、海藻綠、純綠色、白色、橄欖綠和黃綠色的色彩組合，畫出葉子和莖的形狀和陰影。每一片葉子上會用到的色彩組合都不同，這取決於每片單獨葉子的色度。從力道 3 開始增強到力道 4，用色彩完全覆蓋每片葉子。不要執著於讓每片葉子上的色彩都達到完美。正確的明暗度的對比才是更重要的。

在淺色的葡萄上添加橘赭石色帶來強光區。在桌布上的淺色區域和香水瓶的黃色區域添加橘赭石色。在深色葡萄的淺色區域上的橘赭石色圖層添加水紅色以提亮葡萄和桌布。

在桌布的水紅色圖層上添加深猩紅色，然後再用力道 3~4 添加另一層水紅色。在銀色果盤上添加深猩紅色然後在其最淺色的區域添加藤黃色和水紅色。在銀色果盤的強光區包括其邊緣上添加白色。在淺色葡萄上添加深猩紅色。在淺色葡萄上添加水紅色、藤黃色和紫紅色。

## 11 拋光並加上細節

從最淺色區域開始，用無色調和筆以圓圈筆畫拋光所有區域。在其上噴塗二層薄薄的固定劑。固定劑風乾了之後，在大理石桌子的一部分上添加淺英國紅色。在大理石上以藤黃色添加柔軟的紋理。在桌上添加紫藍色。拋光畫面並添加淺英國紅色。用白色來畫出紋理。在白色的紋理上拋光來讓邊緣更加軟化。

在檸檬的陰影處添加橘色，然後再添加淺黃色。在兩個香水瓶的淺色區域添加淺黃色。在銀色果盤中的兩個梨上先添加酸橙皮色再添加淡黃色。用白色來為白色的強光區和水果的邊緣提亮。在葡萄上模糊的區域添加白色。在畫作上添加二到四層的固定劑並將畫裝裱起來。

《馬蹄蓮和水果》
stonehenge 畫紙上的彩色鉛筆畫，12"×103/4"(30cm×27cm)
作者本人作品

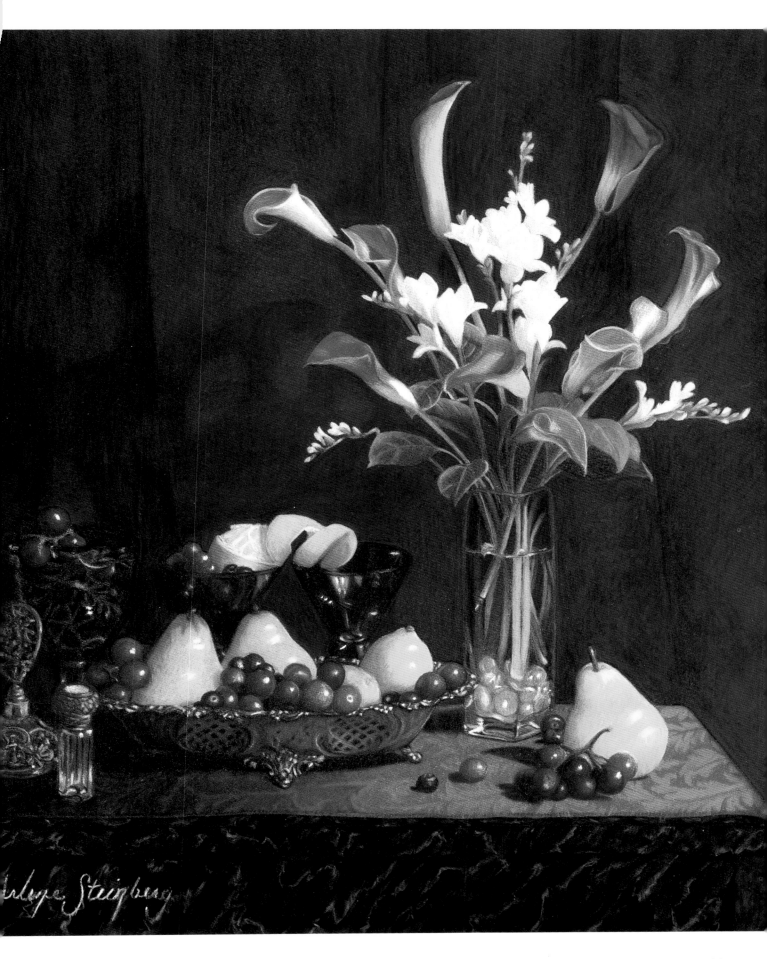

# 結語

一直有人問我怎麼做才能成為一名優秀的藝術家。作為一個土生土長的紐約人，我想用一個本土笑話來回答這個問題。一個剛到紐約的人問計程車司機：「我要怎麼才能到卡內基音樂廳去？」司機回答說：「練習！練習！再練習！」要成為一名優秀的藝術家，必須學習繪畫技巧並且將之付諸練習！這就是長進的唯一辦法。

另外一個問題就是如何在所畫的與所想的大相徑庭時仍然保持熱情不減。你可能想半途而廢，或者畫完了之後還是悶悶不樂。我自己對此的解決方法就是學習去享受畫畫的過程，而不是執著於其結果。通常，我不滿意自己的繪畫的原因就是因為畫紙上的繪畫不是我所想像的。以前，我會立刻從頭開始，就這樣永遠不成任何作品。我希望得到完美的結果但是完美卻是不可能的。到後來，我不再執著於結果而是讓自己享受繪畫的過程。

現在，我會在完成一幅作品之後給自己一些鼓勵，並且接受自己已經做到了最好這個事實。然後我會分析甚麼樣的繪畫方法有效，甚麼樣的沒有效果，然後在下一幅作品中將我學習到的東西運用出來。有時，我在剛開始創作一幅作品的時候會認為它很難看，永遠都不會成為一幅精品。我的藝術家朋友會問我，當我的作品到了如此一個「境地」時，我會做甚麼。我會提醒自己，這就和我們一無是處的青少年時期一樣。如果我繼續為作品添加色彩的話，最終我會得到一幅美麗的作品。

當然還有其他讓我保持繪畫熱情的方法。我會為自己設立一個截止日期並且盡力在該期限內完成作品，或者是嘗試一些新的繪畫技巧或者自己不擅長的技巧來挑戰自己。另外一個方法就是將作品分成很多個小塊。我會留意於一片樹葉、一個葡萄、一片陰影，並挑戰自己添加新的圖層。我會先在葉子的陰影處添加綠色。當我完成這個時，我會為自己製定下一個目標，然後從作畫的狀態中離開一會兒，休息輕鬆一下。當我回到工作中的時候，就會為下一個目標而努力。

就像本書最開始說到的，我的目標就是教授你一些彩鉛繪畫的技藝來創作出與早期繪畫大師的作品一樣美麗的作品。如果我能夠達到這個目標，你就不僅僅可以從這本書中收獲色彩的構成技巧。我希望本書能夠鼓勵你並給你信心，從本書手把手的教學中收獲技藝，並創作出屬於自己的藝術品。本書只是一個奠基石，你要如何使用這些技巧來發展自己的個人風格還得全靠你自己。所以坐舒適一些，把鉛筆削尖，想想作品的背景應該如何，然後享受繪畫的過程吧！

## 小傳

### 凱倫・科維爾（Caryn Coville）

畢業於羅切斯特理工學院，獲得了版畫複製專業的藝術本科學位。曾舉辦地方個展，並從 2002 年起成為了 Arlene 的學生。凱倫現居紐約長島，已婚、育有二子。

### 艾米麗・拉格爾（Emily Lagore）

一生都在創作，這位來自加拿大亞伯達省埃德蒙頓市的藝術家現在只專注於創作誇張的水彩畫。因為她喜歡自己拍攝參考照片，艾米麗拍攝的抽象的圖像經常能夠呈現她孩童般的趣味和對於光影的喜愛。

### 梅利莎・米勒・內斯（Melissa Miller Nece）

自從 1990 年開始，一直教授繪畫、彩鉛、油畫和丙烯繪畫課程。維拉・克勞（Vera Curnow）的《創意彩鉛肖像》（Creative Colored Pencil Portraits）一書中將她作為專題藝術家重點介紹。她在許多的地方藝術組織中相當活躍，目前擔任美國彩鉛協會的財務理事。她的作品被很多公司和個人收藏。

### 吉爾・韋納（Gil Weiner）

從六歲起就開始照相了。最開始他用的是父親的箱式照相機，甚至有一次自己用鞋盒子就製作了一個照相機。他最近剛從長島一家公司的高管職位上退下來，現在是兼職從事替代性爭端解決程序的工作，這讓他有很多時間可以投身到攝影愛好中去。

《玫瑰花》
stonehenge 畫紙上的彩色鉛筆畫，7"×7¹/₄"（18cm×19cm）
安德魯・特休恩和詹尼斯・麥克米倫收藏作品

# Prismacolor 色彩表

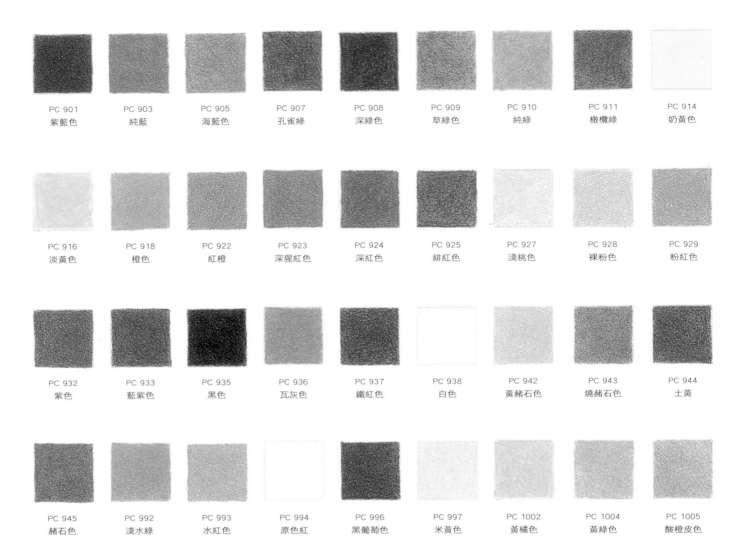

| PC 901 紫藍色 | PC 903 純藍 | PC 905 海藍色 | PC 907 孔雀綠 | PC 908 深綠色 | PC 909 草綠色 | PC 910 純綠 | PC 911 橄欖綠 | PC 914 奶黃色 |
| PC 916 淡黃色 | PC 918 橙色 | PC 922 紅橙 | PC 923 深猩紅色 | PC 924 深紅色 | PC 925 緋紅色 | PC 927 淺桃色 | PC 928 裸粉色 | PC 929 粉紅色 |
| PC 932 紫色 | PC 933 藍紫色 | PC 935 黑色 | PC 936 瓦灰色 | PC 937 鐵紅色 | PC 938 白色 | PC 942 黃赭石色 | PC 943 燒赭石色 | PC 944 土黃 |
| PC 945 赭石色 | PC 992 淺水綠 | PC 993 水紅色 | PC 994 原色紅 | PC 996 黑葡萄色 | PC 997 米黃色 | PC 1002 黃橘色 | PC 1004 黃綠色 | PC 1005 酸橙皮色 |

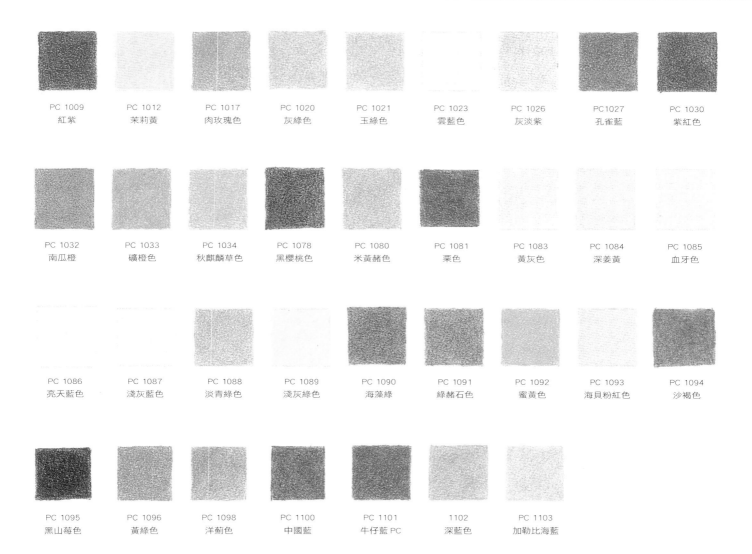

PC 1009 紅紫　　PC 1012 茉莉黃　　PC 1017 肉玫瑰色　　PC 1020 灰綠色　　PC 1021 玉綠色　　PC 1023 雲藍色　　PC 1026 灰淡紫　　PC1027 孔雀藍　　PC 1030 紫紅色

PC 1032 南瓜橙　　PC 1033 礦橙色　　PC 1034 秋麒麟草色　　PC 1078 黑櫻桃色　　PC 1080 米黃赭色　　PC 1081 栗色　　PC 1083 黃灰色　　PC 1084 深姜黃　　PC 1085 血牙色

PC 1086 亮天藍色　　PC 1087 淺灰藍色　　PC 1088 淡青綠色　　PC 1089 淺灰綠色　　PC 1090 海藻綠　　PC 1091 綠赭石色　　PC 1092 蜜黃色　　PC 1093 海貝粉紅色　　PC 1094 沙褐色

PC 1095 黑山莓色　　PC 1096 黃綠色　　PC 1098 洋薊色　　PC 1100 中國藍　　PC 1101 牛仔藍 PC　　1102 深藍色　　PC 1103 加勒比海藍

# 可上色的線稿圖

　　下面幾頁中的線條圖是為你準備的。你可以臨摹它們來學習本書中所展示的色彩技巧。除了最後一幅，所有的圖都是實物大小，但是如果你願意的話，也可以將它們放大之後再臨摹。我希望你會愛上彩鉛繪畫。

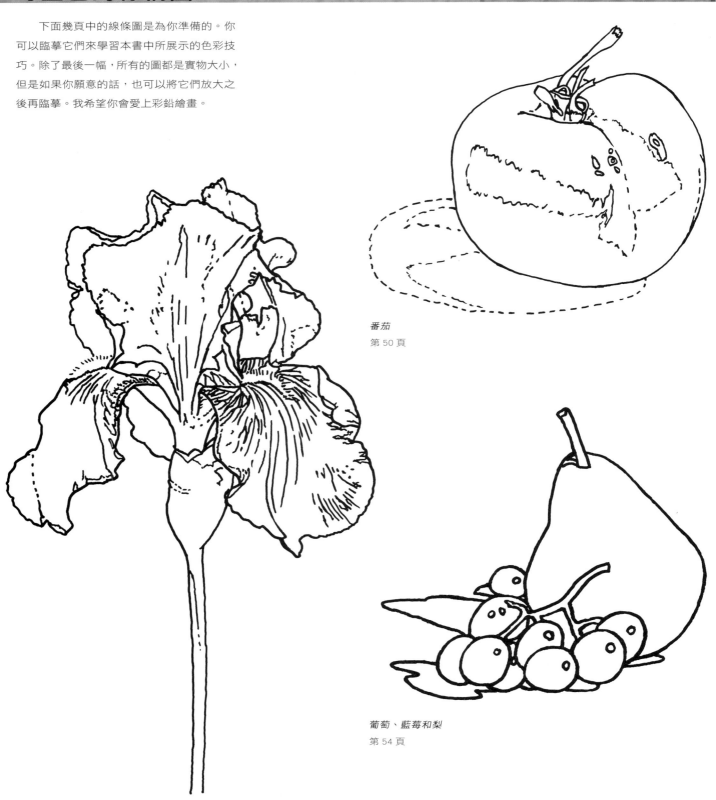

番茄
第 50 頁

葡萄、藍莓和梨
第 54 頁

鳶尾花
第 58 頁

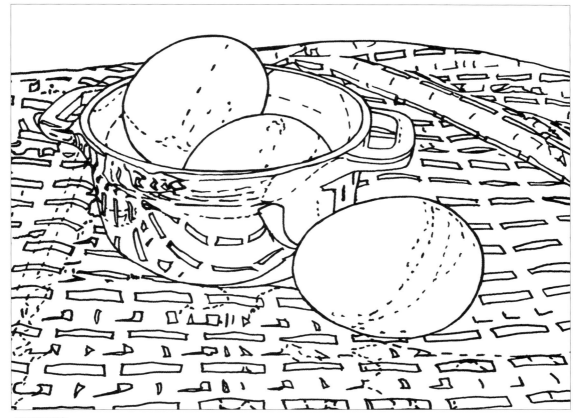

雞蛋和黑碗
第 66 頁

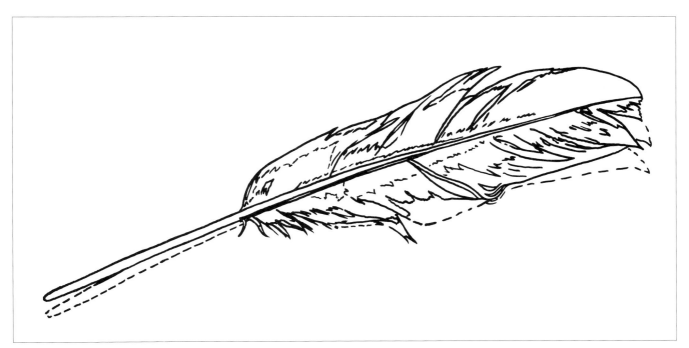

灰色羽毛
第 71 頁

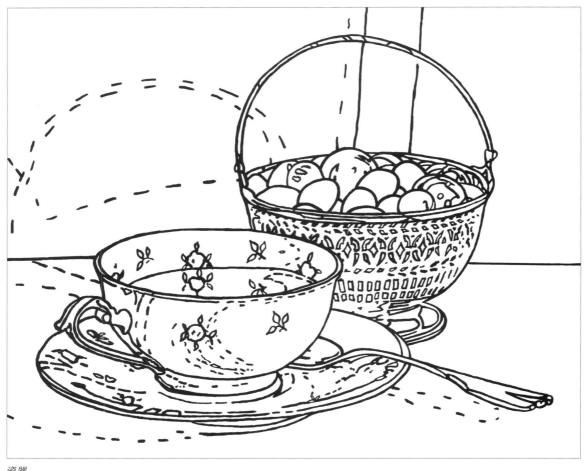

瓷器
第 74 頁

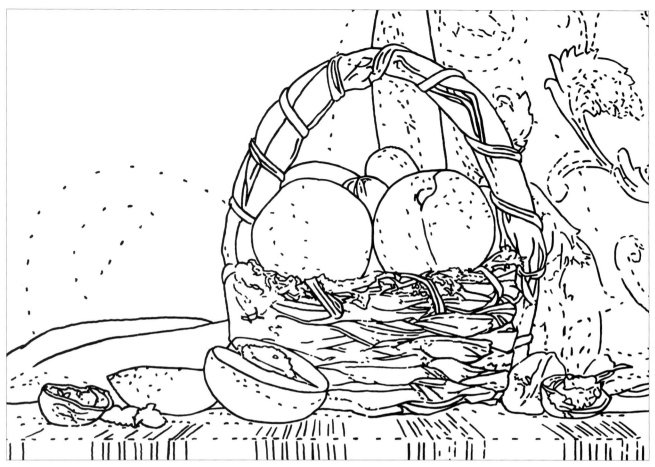

桃子和堅果
第 87 頁

套娃、書和蠟燭
第 82 頁

麵包和奶酪
第 91 頁

有反射光的彈珠
第 100 頁

加了草莓的香檳酒
第 104 頁

古老的香水瓶
第 108 頁

馬蹄蓮和水果
第 122 頁

# 索引

國家圖書館出版品預行編目資料

色鉛筆的靜物技法：層疊明亮的彩鉛藝術 / 阿琳.斯坦伯
　格(Arlene Steinberg)著；周姍譯. -- 初版. -- 新北市：
　新一代圖書, 2015.10
　　面；　公分
　譯自：Masterful color : vibrant colored pencil
　paintings layer by layer
　ISBN 978-986-6142-58-1(平裝)

1.鉛筆畫 2.素描 3.繪畫技法

948.2　　　　　　　　　　　　104016037

## 色鉛筆的靜物技法—層疊明亮的彩鉛藝術

作　　　者：阿琳・斯坦柏格（Arlene Steinberg）

譯　　　者：周姍

發 行 人：顏士傑

校　　　審：鄒宛芸

編輯顧問：林行健

資深顧問：陳寬祐

資深顧問：朱炳樹

出 版 者：新一代圖書有限公司

　　　　　新北市中和區中正路908號B1

　　　　　電話：(02)2226-3121

　　　　　傳真：(02)2226-3123

經 銷 商：北星文化事業有限公司

　　　　　新北市永和區中正路456號B1

　　　　　電話：(02)2922-9000

　　　　　傳真：(02)2922-9041

印　　　刷：五洲彩色製版印刷股份有限公司

郵政劃撥：50078231新一代圖書有限公司

定價：450元